Premium

BY TOMIC WU

東京大人味・美の設計発見

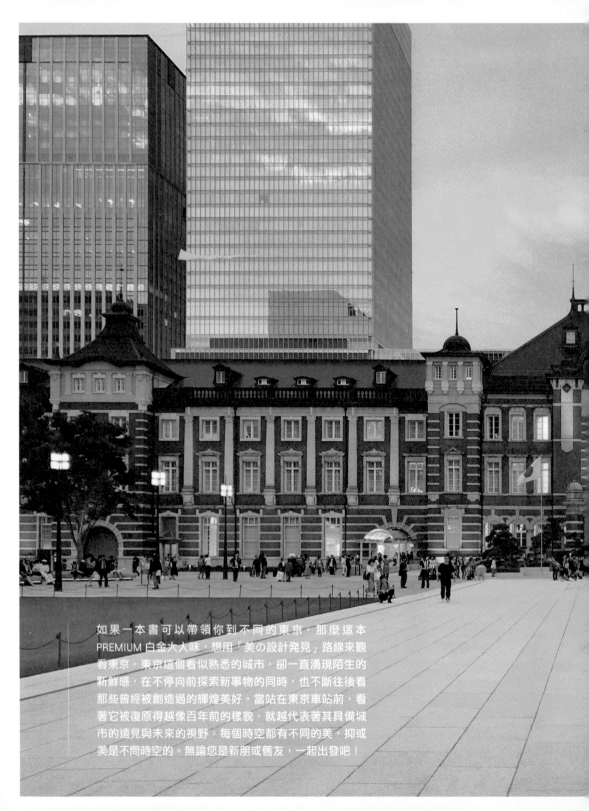

如果一本書可以帶領你到不同的東京，那麼這本
PREMIUM 白金大人味，想用「美の設計発見」路線來觀
看東京。東京這個看似熟悉的城市，卻一直湧現陌生的
新鮮感，在不停向前探索新事物的同時，也不斷往後看
那些曾經被創造過的輝煌美好。當站在東京車站前，看
著它被復原得越像百年前的樣貌，就越代表其具備城
市的遠見與未來的視野。每個時空都有不同的美，抑或
美是不問時空的。無論您是新朋或舊友，一起出發吧！

- TOKYO TOMIC SELECTS -

Premium

· THE AESTHETIC TRAVELER ·

不只看一眼的美の東京 Premium

／吳東龍

プレミアム

《白 金》[Premium]

① 比平常的事和物更高一等。優質。

② 形容物品數量稀少，非常珍貴。頂級、特級。

書寫東京的設計觀察從 3 字頭的年齡走到 4 字頭，若要說東京有什麼改變？倒不如說自己有什麼改變？對我來說，東京從 10 年前一個旅行的城市變成一個多方面學習的城市，在這裡觀看的範疇從平面、產品、空間，擴大到了城市的規劃，其實是看得更興味盎然。

東京這個城市的改變很快，整個大環境的局勢變化更是從沒歇過，在這第 6 本書裡，又從什麼角度將我眼中的東京分享給你？

製作這本書的同時，也將上本《100 的東京大人味發見》進行新裝改版，「東京大人味」用成熟的大人思維加上長期的觀察，篩選出超過 100 個值得探索生活風格的地方，在改版時卻意外發現，書中的店家、空間在近兩三年內仍如常營運者超過 98％，似乎意味在快速更新的東京，大人品味並沒有隨著潮流而快速消逝。

發想這本《Premium 東京大人味・美の設計發見》時，是以分享東京才會有的「像美術館一般的空間」，用美感品味與設計觀察去找尋過去出版中，未曾出現過的地方。它不能只是漂亮，它要有故事、有啟發人心的美與感動，能帶給地方與社會創新的思維與正面的價值，還有足以借鏡的概念，當然人們也會因為它的美而震懾、品味美而感受到幸福與驚豔。我從每

Premium

個月翻閱數十本日文雜誌中探索可能的軌跡，並透過親身體驗、實地觀察去找出這些足以分享的標的，從外到內去發現「美の東京」。

書中超過 100 個地點裡有必須重新再認識有故事脈絡的老房子，也有因應時代而創生的新空間，像是講到 # 旅館，是 2020 年東奧前都不會停歇的話題，從過去某幾種類型的旅館，到現在「旅館×□□」不斷衍生出新的業態，其精彩創意與美感啟發性毫不輸給美術館！東京的 # 商場永遠走在世界的前沿，其發展總牽動著區域的變化，也在洞察生活風格的趨勢脈動中誕生，落實著定錨的概念、核心價值與社會意義等，讓城市體現在各方面設計的豐厚多元，更不會只為了開發土地或是刺激消費而已。

第三波咖啡的熱潮在上本書已有討論，延伸到更多的是面對網路便利生活的時代，如何創造出家與學校、公司之外，迷人的實體空間 #3rd place，其型態與可能性沒有極限。# 街區再造與 # 地域活化在東京是個熱門的話題，也是驅動城市發展的正向力量，書中有許多精彩案例。

店不分大小，概念與品味讓影響力無遠弗屆，例如 # 咖啡永遠有新的使用方式，特別是有味道的 COFFEE STAND 出現改變了街頭風景；# 日本茶也不遑多讓，沒有大企業撐腰，新一代的經營者也能玩出嶄新的品飲樂趣並大獲關注。

選品店、# 生活風格商店，其性格需長時間的醞釀孵育，但只要新店一出就是獨一無二絕無分號地令人驚喜，不禁為創意喝采。# 小店只是面積小，不代表其品牌設計可以含糊，影響力可被小覷，強大的概念遠比展店數字令人激賞。

這本「白金大人味」是另一次與東京的全新邂逅，書中的這些地點不是要驗證你去過了沒有？而是希望無論在造訪前或拜見後，書中的圖文間可以延續美的設計發現，上回沒留意，也許這次能夠多留點心而不留殘念，甚至找到一再造訪、回味再三的理由。讚嘆：原來可以這樣！

透過書寫和製作書籍對我來說雖然辛苦但卻是享受的學習過程，儘管對東京的資訊容易藉由各種管道獲取，但唯有以書的完整型態方能構築自我的世界觀，更透過「編集」方式，讓你品味到兼具美感與啟發靈感的，我的東京。

從眾多的資訊整理出知識，從知識伴隨體驗慢慢萃取出自己的品味。能有感受生活的品味與能精準識別的眼光是陪伴一生美好的事。謝謝各位讀者粉絲的鼓勵支持，我們朝美的幸福路上，持續旅行。謝謝一起完成本書的插畫家們、朋友們，以及木馬出版團隊 8 年來的扶持成就。

Premium

BY **TOMIC WU**

東京大人味・美の設計発見

Contents

Premium
BY TOMIC WU
東京大人味・美の設計発見

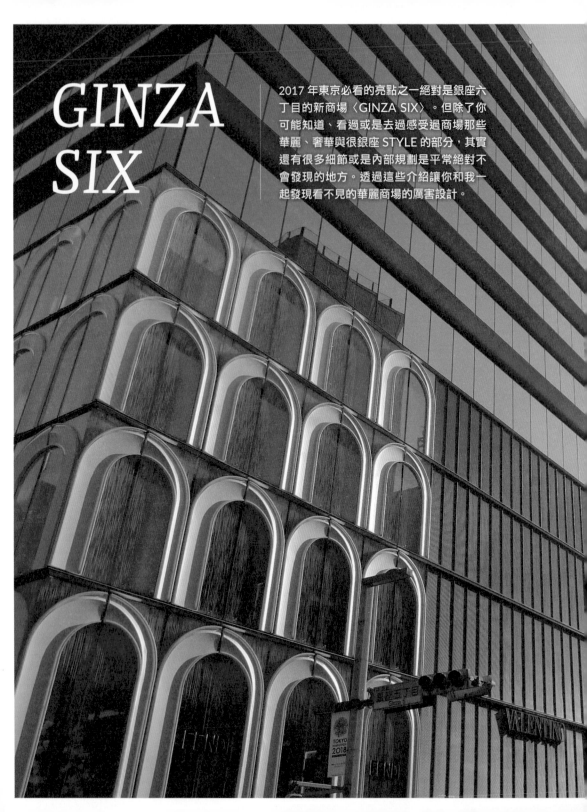

GINZA SIX

2017 年東京必看的亮點之一絕對是銀座六丁目的新商場〈GINZA SIX〉。但除了你可能知道、看過或是去過感受過商場那些華麗、奢華與很銀座 STYLE 的部分，其實還有很多細節或是內部規劃是平常絕對不會發現的地方。透過這些介紹讓你和我一起發現看不見的華麗商場的厲害設計。

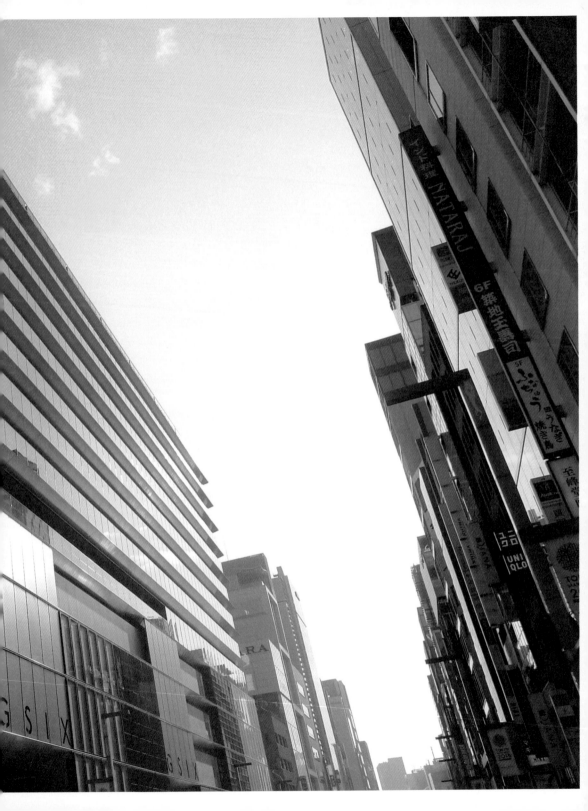

日本発的世界級，像美術館般的商場

GINZA SIX

銀　座

緣由｜〈GINZA SIX〉位於銀座六丁目，是 2017 年誕生的最大複合商場。原基地一部分是 1924 年 12 月開業的〈松坂屋〉，地下 1 層地上 8 層，屋頂有座動物園，店員的服飾開始改採新潮的洋裝款式，還有了自動化的停車設施。這樣的一棟大樓在當時代表著關東大地震後景氣快速復甦與流行發展尖端的一枚印記。但隨著時代變遷，2003 年啓動重建的檢討規劃，直到 2013 年才走入歷史結束 90 年來的百貨生涯。

背景｜華麗轉身之後的〈GINZA SIX〉，由森大廈、松坂屋銀座店母集團 J. Front Retaling、住友商事、L Real Estate 等聯手打造這個大型的都市更新計畫，將六丁目〈松坂屋〉的 10 番地 4600m²，加上 11 番地的 4400m²，再加原本巷道空間共 9080m²，成為地下 6 層地上 13 層的複合式商辦大樓，樓層總面積更高達 148,700m²，達成所謂「兩街區一體化」的規劃。

概念與樓層｜以「Life At Its Best ～最高に満たされた暮らし（獲得滿足的最佳生活）」為概念，樓層規劃上，地下 2F-6F 與 13F 為結合餐飲的賣場空間，7F-12F 為辦公空間，有頂樓庭園、B3 還有座傳統藝術表演的觀世能樂堂。

設計｜這樣的重要建築，是由國際知名、打造紐約 MoMA 的日本建築設計師谷口吉生所設計，

「建築是彰顯內容的容器」為概念，在低樓層的立面依 6 個精品店鋪有不同的暖簾意象設計，高樓層則以一致的屋簷水平線條統整外觀視覺，並與附近的建築都維持著協調不張揚的和諧關係；在平面與 LOGO 識別設計上則是出自原研哉的設計，以 GSIX 四個字母與字距的余白，不以外顯反以內收的方式像暖簾上的文字般纖細地融入建築立面之中，自信又無畏地對應、立足在這個華麗繽紛而熱鬧的銀座中央通上。

負責在中央通上寬達 115m 穩住陣腳的 1 樓店鋪有：Dior、CELINE、VALENTINO、FENDI、聖羅蘭、Van Cleef & Arpels 等 6 間。在廣達 47000m² 的商場面積裡則一共有 241 個品牌店進駐，122 間旗艦店、81 間銀座初出店、11 個首度在日本開店，還有 4 個世界最大、34 個日本最大，定位為國際級的商場，規模相當驚人。

商場空間由 CURIOSITY 的 Gwenael Nicolas 設計，特別是 2 樓挑高至 6 樓作為空間核心的中庭，形式上不只是連結各樓層的賣場空間，更將一整片的天井設計為有傳統和紙紋理與六角麻葉紋樣的發光棚頂，營造出商場內部明亮溫暖的開放性空間氛圍。

除了天井令人忍不住抬頭觀望外，圍繞中庭的洄游式空間動線、手扶梯飾板等設計，以斜線

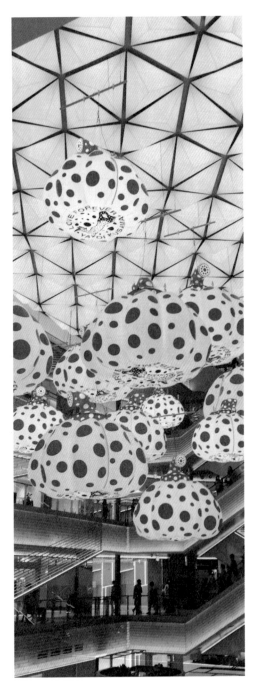

GINZA SIX

GINZA SIX

銀　座

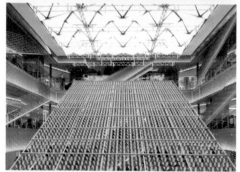

做出層層疊疊、讓人視線向上延伸的動態視覺感受。而商場廊道路徑上也刻意以非一眼看盡的視線，而是利用看似隨機的轉折路線，同時搭配天花的間接照明光帶指引，以誘導設計手法增加人們在廣大空間中，仿如遊蕩銀座巷弄內探索而產生的趣味性與期待感。此外，電梯前空間的光條裝飾、天花柔和的照明與地板鋪設的線條，都讓商場的區域劃分與

引導更加清楚，勾勒出具有日本風味，精緻華麗又不過度繁複的新型態亞洲大型商場設計風貌，呼應著銀座區的風格品味及其特質。

藝術 | 空間裡的藝術是一大看點，並由〈森美術館〉規劃。尤其開幕期間中央大廳草間彌生的大型裝置作品令人印象深刻。另外像 teamLab 的 12m 穿透 3 個樓層的影像瀑布、大卷伸嗣用

利用轉折路線搭配天花板間接照明光帶的指引，以誘導設計的手法增加人們在廣大空間中，仿如遊蕩銀座巷弄內探索而產生的趣味性與期待感。

GINZA SIX

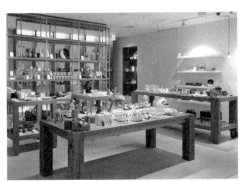

江戶圖案創造出鮮豔的壁面花朵、船井美佐的鏡面作品、Patrick BLANC 的延伸 3 層樓高的垂直庭園等精彩作品進駐在各樓層深處，在吸引人靠近欣賞的過程中，沿途發現更多商店。

矚目店鋪｜以商場規劃來看，每間店都有任務與使命才得以立足成為這商場裡重要的 1/241 員；但在偌大商場中，以 Lifestyle 的角度來看的話，

從 4-6F 應該是高密度的發見！例如首度進駐銀座地區的 4F〈中川政七商店〉、〈CASE by CIBONE〉與〈D-BROS〉，除了將本身特質發揮極大化，也有不同思維的選品，在陳列上有極高的精緻度與創新；像是在漆盒裡的店鋪〈漆器 山田平安堂〉始於 1919 年，是宮內廳「御用達」等級的漆器，即代表達到為皇室使用具工藝、傳統、極致與價值標準；來自新潟的〈玉

GINZA SIX

銀 座

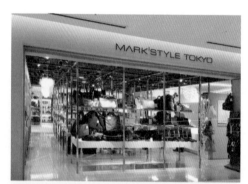

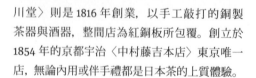

川堂〉則是 1816 年創業，以手工敲打的銅製茶器與酒器，整間店為紅銅板所包覆。創立於 1854 年的京都宇治〈中村藤吉本店〉東京唯一店，無論內用或伴手禮都是日本茶的上質體驗。

5F 有間文具生活風格雜貨專賣〈MARK'STYLE TOKYO〉；〈72 Degrees Juicery + Café by David Myers〉是來自加州舒服溫度，以米其林

星級主廚用 Super food 製作的 smoothie 菜單。

6F 除了有〈銀座 蔦屋書店〉，還有一半的面積為用餐區，其中〈銀座大食堂〉是個有趣的用餐空間，330 坪的區域內，有 10 間餐廳來自日本各地美味，從神戶牛、築地的生魚片、秋田的比內地雞、三重縣的松板肉等，座位形式也有三種：各店吧檯、沙發座席與環形吧檯，共

在偌大的空間內，指標的設計既纖細又明確，並融入在環境中，藉由位置、燈光與材質的巧妙安排而不會被忽略，導覽手冊也極富收藏般的質感。

GINZA SIX

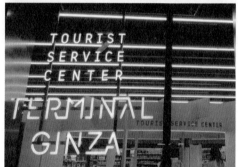

有 380 席，依照時段與喜好可有不同的選擇，坐在面對中央通 40m 沙發區享受街景與美味。

頂樓有 4000m² 的空中花園，可在此鳥瞰銀座、享受與自然共處，還有間稻荷神社可供參拜。

1F 有結合 24h 的 LAWSON 便利商店與觀光案內的〈TOURIST SERVICE CENTER TERMINAL GINZA〉，提供退稅、換匯、寄送與存放行李，及地方旅遊資訊與 method 山田遊特選的東京商品，logo 則由 groovisions 設計。

設施功能 | 除綠建築設施外，為了觀光與行人安全，特別設置行人步道、巴士停車空間；看不到的部分還有因應防災的儲備倉庫、臨時收容所、緊急發電設備等功能，俾使建築更完備。

精品級的藝術與生活　蔦屋書店
TSUTAYA BOOKS GINZA

銀　座

出現漢字「蔦屋書店」和只有英文的「TSUTAYA BOOKS」有什麼不同？雖然營業模式都可說是書加上商品與餐飲，但根據非官方說法就是書店裡有沒有負責各類選書的「專家」，是看不見卻存在的差別。重不重要呢？

〈銀座　蔦屋書店〉位在 GINZA SIX 6F，佔近半樓層面積，約有 60,000 冊以上的藝術相關書籍，並以「Art in Life」（アートのある暮らし）為概念的藝術書店。銀座的蔦屋書店定位在「藝術」是有脈絡可循的，因為銀座算是東京都中大小藝廊最密集的區域，從最老到最新，從藝術到設計等不同主題的藝廊錯落在銀座的新舊大樓之中，而藝術類的圖書更補足了吸取知識

的部分。當然文化性也是一大特色，除了龐大的書籍數量，還有①選自世界不同時代的 100 位藝術家；②擁有日本春畫名作復刻，且用漆器木箱、西陣織的封面豪華裝幀，成為世界級的收藏等級；③有以「東京」為主題的漫畫，涵蓋過去、現在與未來的時代場景，像是《同級生》等漫畫、手塚治虫與大友克洋等漫畫家作品。這些都展現出藝術書店的獨特性與格局。

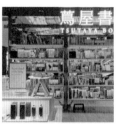

TSUTAYA BOOKS GINZA

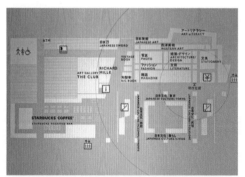

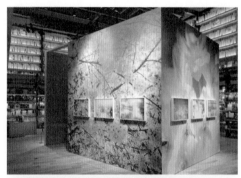

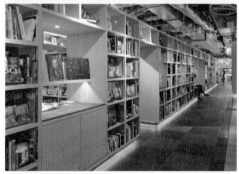

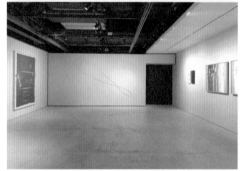

另外，還有少見的④「大書（BIG BOOK）」區，每本都是扎扎實實的大本書，印刷精美的建築、商業空間、時尚與攝影等，華麗大器登場；⑤日本的極致工藝品區，武士刀、鋼筆、時鐘等工藝精品，有財力也可以在此購入文化品味；⑥文具雜貨區以「創作者的書齋」為主題，有文化氛圍也有區域關係的生活文具商品，選品的範疇與陳列出的氛圍也都是別處少見的。

而作為藝術書店，自創商品也是充分地展現其誠意，有⑦能感受江戶文化如歌舞伎、浮世繪等商品，含括日本茶、日本酒與江戶時代色彩文化的相關周邊，從葛飾北齋的〈富嶽三十六景〉到山口晃的畫作，同時也認識了日本藝術。

而在空間規劃上，「日本」是這裡的設計主軸，作為一展示日本藝術與文化的空間。除了剛提

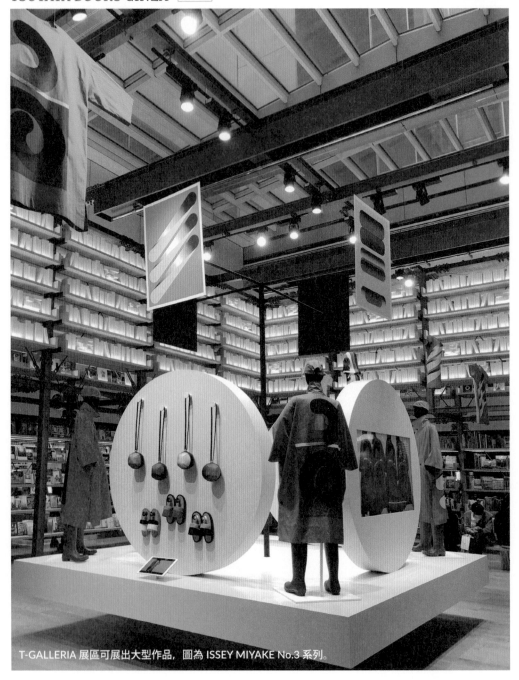

T-GALLERIA 展區可展出大型作品，圖為 ISSEY MIYAKE No.3 系列。

及的藝術書區、大書區與商品銷售區塊外，有
提供 DRIP 咖啡限定服務的 STARBUCKS 咖啡
區、如秘密基地般藏在門後的「THE CLUB」
藝廊；另一亮點就是被高達 6m 的書架圍繞的
「T-GALLERIA」區。該區以日本的生活與江戶
時代風俗文化相關的書籍為主，中央的區塊能
容納大型展品，白天透過天井能照進柔和的自
然光線，隨著入夜，光線也有不同的變化，猶
如充斥著美感能量的核心泉源。

設計團隊 TONERICO:INC 是以現代的日本風格
來設計，不用一面面的實牆予以劃分每個不同
屬性的區域，反而是讓空間與空間之間透過非
具象的「通道」自然地相互串連，刻意模糊每
個空間區域間的界線，讓空氣在環境裡自由流
動而生成獨到的東方美學。

另一方面也比擬穿梭書店其中不同的區域，就
像是鑽進縮小銀座街區般地看見不同風貌的書
店風景，還有錯落放置著大型藝術品，使得空
間本身就具備十足的美感元素，更是貼近生活
的、人人可以親近如美術館般的觀覽體驗。

此時，擁有超過 5000 萬會員的 TSUTAYA，同
時擁有極珍貴的會員消費與生活習慣的數據，
相信藝術書店的出現更拓展會員的層次與範疇，
對於未來的美感生活，必然又是另一發現！

藝術家們初登場的美の舞台
SHISEIDO GALLERY

銀　座

銀座中央通上的「東京銀座資生堂大樓」，典雅紅茶色搭配金色飾條的建築，是由西班牙建築師 Ricardo Bofill Levi 設計、2001 年完工啓用的複合式商業空間。人們造訪銀座時常會來 SHISEIDO PARLOR 買伴手禮或去樓上喝喝午茶，地下 1 樓則是很有歷史淵源的當代藝廊。

〈SHISEIDO GALLERY〉早從大正時代的 1919 年就於銀座開設，早期資生堂藝廊的陳列空間的展覽包羅萬象，從畫展、陶藝、化妝台、婚禮用具與牡丹品評等內容相當多元，在創辦人福原信三在歐洲走訪下，催生 1928 年開始以畫家聯展形式的畫會展覽，是現固定舉辦「椿會」的前身，對日本近代美術史有很大的影響。

藝廊曾經歷地震、戰爭與重建而中斷，直到昭和 22 年（西元 1947 年）再啓，正名為「資生堂ギャラリー（GALLERY）」。現在的〈SHISEIDO GALLERY〉位於銀座本店大樓 B1，近兩層的 5M 挑高是銀座少見的大型展間，而地下無光害的空間，讓展覽多了更多的可能。

目前藝廊以當代藝術為主，「新しい美の発見と創造」為概念，名為「初心」的「椿會」仍每年舉辦，頗有不忘初心的意涵。迄今已經舉辦超過 3000 次以上的展覽，每年約有 6 次展覽的資生堂藝廊，也是很多藝術家的初登場舞台。

直與美共生，到未來
GINZA COMMUNICATION SPACE

銀 座

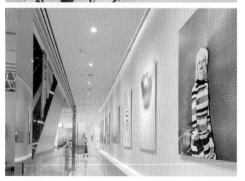

並木通上「資生堂銀座大樓」以「未來唐草」兼具有機與纖細的鋁質流線型帷幕包覆，10 層樓裡具備展示、交流、會議、品牌發表等多用途活動空間，是一棟講究環保與街道共生的綠色大樓。「透過人與人的相遇而發現新的價值，創造出美的生活文化」作為實踐這個理念的空間，並創造出引領未來新價值的工作型態。

一樓入口處的地面圖案來自品牌 LOGO 山茶花圖案並結合資生堂的精神「萬物資生」（Banbutsu Shisei）文字，是由澀谷克彥所設計。造訪時因資生堂企業誌《花椿》夏季季刊發行，在館內舉辦「Pink pop! 新し花椿」展。

提到極具代表性的企業文化刊物《花椿》，源自 1937 年，可謂是引領時尚的美學生活情報誌，內容包羅美容、生活、旅遊、文學、藝術等美學生活，結合東西方美學文化定期出版；1940 年因為戰火而停刊 10 年，到 1950 年代才重新出版，1969 年一度達 680 萬冊的出版量。1960 年後由仲条正義擔任藝術指導達 40 年，2012 年則由澀谷克彥掌舵，直到 2015 年 12 月停刊後只發行數位版，又在 2017 年以《花椿 0 号》開始的季刊形式復刊。目前由丸橋桂任藝術指導，仍以高規格的內容與免費索取的形式發送。依舊感受到這 1915 年就創立的品牌，仍然前瞻也感佩其具有引領美感意識的企業文化與精神。

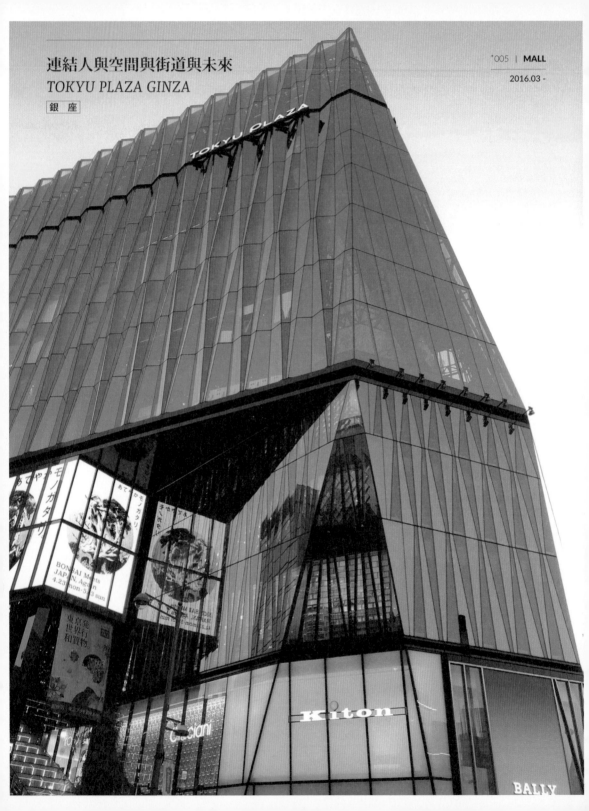

連結人與空間與街道與未來
TOKYU PLAZA GINZA

銀 座

日建設計的建築，以及 STUDIO SAWADA DESIGN
以切子燈籠為主題的藝術作品為空間中的一大看點。

概念｜〈Tokyu Plaza〉繼表參道店之後，首度要插旗高級的銀座前，就從環境設計的角度去思考實體商場的存在性與地方之間的關聯，想創造出只有「這裡」可以體驗到的價值，便以「Creative Japan〜世界從這裡變得有趣」為概念、「傳統與革新」為主題，創造出嶄新商場。

〈Tokyu Plaza〉先從環境著手，不只建築設計想成為街道的核心與新的地標景觀，包括空間裡面的光熱風音刺激人的五感，物與人、人與人的關係，人與世界的關係，甚至是時代的軸心都思考進去，創造出日本所謂的「世界觀」，意即創造出一個獨自觀點的世界。

設計｜建築外觀以波光粼粼的「光の器」為概念，並以「江戶切子」（指在透明玻璃上雕刻與打磨下製作出的玻璃工藝）作為主題，不只講究美與優雅，尤其在銀座這個傳統與革新共存的街區，期望是融合和洋技術的文化結晶。

而不只是建築的設計概念，商場內部的規劃也擁有相同的意識，希望透過玻璃透明的通透設計，將商場裡的熱鬧美好傳遞到街道，身在裡面的人們也能感受到外頭街道的景致氣氛，讓這樣的意念在建築內外之間流動。

為了實踐這樣的想法，內部與外部的連結有許多具體化的設計。

景色流動的部分：像是頂樓的戶外露台就可以眺望戲劇般地全日銀座街景，而鄰近重新整頓的數寄屋橋公園也與商場連為一體，是新的休憩處與會面點。另一處是 6 樓 KIRIKO LOUNGE 裡的〈數寄屋橋茶房〉有高達 27m 的挑高空間與通透的視野，讓白天柔和的陽光灑入室內每個角落、晚上則能觀看腳下車水馬龍宛如織錦般的夜景，是個絕美的光雕空間。**人潮流動的部分**：從 1 樓可以直接搭乘外部手扶梯，跳過 1、2 樓的精品店直達 3 樓的 HINKA RINKA 店中店百貨；地下 2 樓的商店也是與車站出口直通。

於是一個商場可以從地下到空中不同的角度與方式和造訪者產生連接，以銀座的街道為背景創造出立體視角的造訪體驗，感受漫步銀座中的獨特魅力，留下不一般的記憶風景。

TOKYU PLAZA GINZA

銀 座

⊕通道上方特別使用水晶玻璃，製造空間的華麗質感，令人產生期待。⊕通道與店家間的圓弧天花板與間接照明、漸層的地板磁磚，營造出和洋折衷的舒適氣氛。

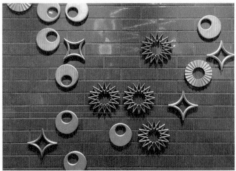

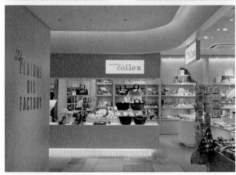

樓層規劃｜〈Tokyu Plaza Ginza〉從地下鉄通達的便利性來看，將 B1、B2 作為「銀地下市場 GINCHIKA MARCHE」再合適不過。B2F 堪稱食物的精品店（Food Boutique & Eat in），有來自紐約的烘焙坊〈THE CITY BAKERY〉、產地直送健康概念的熟食店〈DexeeDeli〉、空運食材的鮭魚三明治〈SANDWICH HOUSE〉、茶泡飯專門店、立食壽司與來自京都嚴選季節

素材的〈HANDELS VEGEN〉冰淇淋等。

B1F 結合生活雜貨與咖啡館（Fashion, Lifestyle goods, Café）。以陀螺為 LOGO 的大人文具店〈TOUCH & FLOW〉是銀座初出店，還有像〈212 KITCHEN〉、〈SPIRAL S+〉高級生活雜貨選品店，也有精油、手巾、天然素材的化妝保養品、咖啡館、果昔與奶奶的蘋果派專賣店。

左 1F 電梯前日本左官職人久往有生以傳統工法塗抹出長條狀富層次的左官壁。右 6F 電梯前的地板埋入黃銅如金繼工藝；館內處處多蘊藏設計巧思。

TOKYU PLAZA

另外 B1F 的一間店中店值得關注。〈SALON adam et rope / SALON GINZA SABOU〉 由服飾品牌拓展的新業態，概念對象是「和喜歡時尚一樣喜歡美食的人」，以「DELICIOUS FASHION」為主題，包括食物與生活風格提案的概念店。將時尚的美感意識延伸到生活之中，空間結合商品與餐廳兩個區塊，設計上則是從歐洲的眼光來看日本的「和」並融入其中。空間的素材使用紅銅、水泥與老木頭，以相對素樸的材質來凸顯出商品的魅力。融合了日本的優質與歐洲的傳統氛圍。店內「SALON adam et rope」部分是嚴選具當地風味的食物與設計質感的日本工藝、服裝與雜貨等；Bistro 餐廳「SALON GINZA SABOU」以 FARM TO TABLE 為概念，結合和食與法式料理，使用季節食材，針對趕時間的顧客也設有外帶吧。

TOKYU PLAZA GINZA
銀座

HINKA RINKA 想要設計出
「去前享受期待、去後感受餘韻」的商場氣氛。

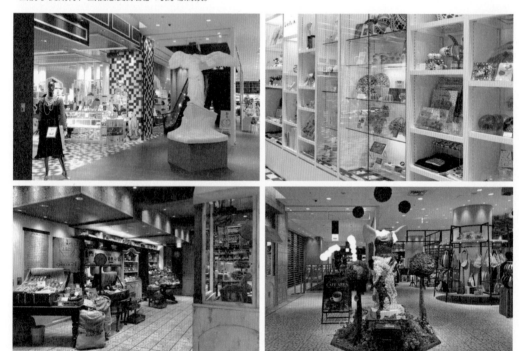

3-5F 有近半樓層面積是以女性為主的自營百貨店中店「HINKA RINKA」。共 600 坪的空間裡有數個勝利女神石膏像羅列其中，也是特別重視情境的一塊區域。COMMERCE DESIGN CENTER 在設計空間時，明確鎖定了目標族群，是以「遍嘗甘苦後，變化萬千的女性心情（指成熟女性）」來設計，強調優雅與尊榮並存，是一幕幕宛如劇場般的空間。

3 個樓層分別以「琢磨出感性」、「提升格調」與「發現自我」來定調，一層有 4 個場景，共有 12 個故事融入其中；透過強大的編集能力，用一個個不同故事性的場景切換來帶動顧客的情緒，享受到非日常的臨場感與非現實性。不只有身障藝術家鮮豔的作品穿梭其中，背景音樂、甚至香氣味道都被精心安排，看得見或看不到地刺激人們的五感，將空間的設計滲透

手工藝選品店〈COOP STAND〉店內販售手工藝職
人、設計師設計的物件，以衣食住來分類，有茶道
職人做的餐具、木工職人做的砧板或是木村硝子等；
空間猶如市集般的攤位，營造讓外國人很容易進入
的氣氛，即使對手工藝陌生的人也能以合理的價格
入手，喜歡手工藝的人更是可以好好品賞！（右）

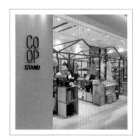

TOKYU PLAZA

到最細膩也最敏感的女性感官。除了 HINKA
RINKA，5F 的另個區域主題是「大人的男性、
女性的時尚」，有 ACTUS 旗下首度進軍商場
的生活風格店〈SLOW HOUSE〉、〈Snow
Peak〉與米其林二星餐廳 ESQUISSE 所開設的
甜點店〈ESQUISSE CINQ〉。

6-7F 以「FIND JAPAN MARKET」為主題，用
「可以遇見的誇耀世界的日本本物」定調，以
一間間店鋪堆疊出這個概念的輪廓。
6F 的〈數寄屋橋茶房〉由 STUDIO SAWADA
DESIGN 懸掛的藝術品以切子燈籠為主題，讓
挑高的空間體驗成為一大賣點外，三軒茶屋的
OBSCURA COFFEE ROASTERS 烘焙的咖啡豆
與銀座名店〈六雁〉料理長監修，加上季節限
定的料理、甜點和景致不斷向人召喚。此外一
字排開的日本品牌包括：今治毛巾品牌〈伊織〉、
日本各地的手工藝品牌實體店〈藤卷百貨店〉、
〈紙和 SIWA〉，還有手工藝選品店〈COOP
STAND〉與〈京東都〉的刺繡等，都是凸顯日
本的和文化與融入日常散發美感的生活工藝品。

7 樓 HANDS EXPO 像是文創百貨空間，結合藝
術、手作、創作般的展示，像是市集般地呈現。
10-11F 是 GINMACHI DINING，有紐約有機漢
堡、迴轉壽司、泰國、四川、夏威夷等美食；
12F 是露天天台，可在此留下銀座的風景回憶。

當代美術館般的生活風格旅館進駐銀座

HYATT CENTRIC GINZA TOKYO

銀 座

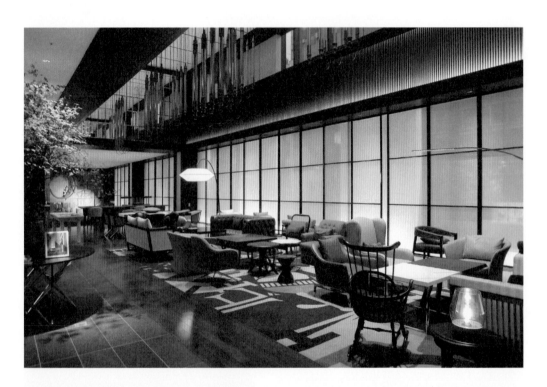

東京在 2018 年上半年最受矚目的旅館新聞絕對是 Hyatt 集團下的〈HYATT CENTRIC GINZA TOKYO〉這個新品牌在銀座開業。這是 2015 年從北美誕生，並以新的 LIFESTYLE HOTEL（生活風格旅館）品牌為定位，而首度進駐亞洲的座標就選擇在東京銀座。由於東京在過去已經有新宿的 Park Hyatt（1994）、Hyatt Regency（1980），六本木的 Grand Hyatt（2003）與 Andaz（2014），正因為這是 Hyatt 首度在高級的銀座開設旅館，也特別受到關注。

「Centric」的 Logo 中有個地標符號，意指「城市的中心」與「資訊的中心」，成為旅客旅行中的中心據點，同時，銀座在歷史文化、時尚或交通來說也屬東京的中心，使得旅館存在於此更加合理化。旅館的位置座落在珠寶精品林立的並木通上，離中央通還有三條街，深色的門面在整條街上格外簡約低調，門口左側還有盞瓦斯燈，隱約呼應著銀座早期的路燈樣貌，門扇之後是一幅用許多各色底片交織成的鮮豔作品，從這些設置就開始訴說了這裡的故事。

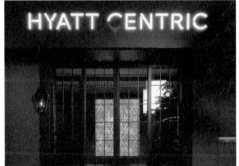

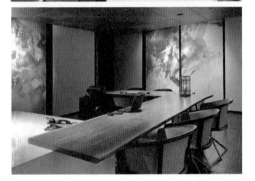

這間由歐力士經營、Hyatt 營運的新旅館,共有 12 層樓,5-12F 的客房樓層共 164 個房間,半數是 35m² 的標準客房,還有間 24 小時的健身房。4F 為接待大廳,從電梯走出,除了看到挑高的空間,更會為設計的層次感到印象深刻;往下走是 3F 的 NAMIKI667 餐廳與酒吧,往入住登記的方向則是各種形色的座椅大廳空間,以及往後延長的景深;空間裡色彩的活潑與線條材質的沉穩並存,一邊窗面有著障子般的線條與和紙般的霧面玻璃,讓投射入內光線質感顯得

柔和而舒適。接著是精品店般的展示櫃架,其中有 4 座高達天井的白色鏡面書櫃,分別代表地景、時尚、娛樂、媒體等 4 個旅館主題的選書,用一座圖書館的量體與銀座對話。其中的「媒體」,正在於這裡原是朝日新聞社的創社地點,當時周邊的出版、印刷業也非常興盛,因此在設計上便出現先前的底片、活字版、文字、報紙與印刷元素等,表現在公共區域的牆面、地毯等藝術裝飾的表現之中,而負責設計空間表情的就是 STRICKLAND 赤尾洋平。

HYATT CENTRIC GINZA TOKYO

銀座

除媒體元素外，也有將美麗的和服布料作為壁面裝飾，象徵時尚的歷史脈絡；還有插畫、影像或鮮豔色調的新元素，顯出豐富與對比趣味。

像以西洋棋方格作為中島式 check-in 櫃檯飾面的設計，就讓人眼睛一亮，這也打破了旅館人員與旅客間正面相對的位置，而是以方桌轉角的位置關係來拉近彼此距離，甚至彈性地只用一台 pad 就能完成入住手續，延續第一座生活風格旅館 Andaz 的服務風格。而重視個人需求，讓旅客以輕鬆的心情與服裝進入，沒有「非○○不可」的限制，正是生活風格旅館的特點。

此外，公共空間的極大化是這裡室內設計的一大特色。將 3F 的餐廳酒吧挑高到 4F，4F 的空間一面再往上延伸，一面還有可俯瞰部分 3F 的視角，開闊了垂直與水平的視線而能感受到空間的開放性。若從 4F 走到 3F，樓梯動線與視線都充滿豐富的感受性，包括地毯圖案、動線曲折、俯瞰寬 7m、44 個座位的環狀吧檯，涵蓋了聲、味與光等五感刺激與油然而生的期待。而連結著酒吧另端的餐廳座位也有著變化風景的趣味，從沙發、露台、2 人的對坐到 16 人的環坐桌，打造出可以私密也可以與鄰座陌生人交流的開放設計，營造出看與被看的環境。

從走進往客房的樓層電梯，則又是另一種感受

的轉折。電梯裡的銀座地景線條插畫讓氣氛年輕起來，且每層樓電梯廳的牆面更有巧思地以不同的風土元素或活字或漆碗或食物木模與傳統布料等妝點出在地的文化風情。

房內的空間也是充滿創新。我入住的這間 47m² 的房間，玄關結合了衣物櫃、更衣與行李的複合用途，在玻璃隔屏後方才是主要的房內空間。有統整一室深色木頭、大地色系的地毯，也有鵝黃色的牆面與藍紫色的和室拉門插畫，配置有沙發、書桌、圓桌茶几與一張多功能的中島桌家具，剛好也劃分了空間區域。其中這張多功能的中島桌在鏡子後方是咖啡桌台與抽屜式冰櫃，鏡子前則是附有上蓋的洗手台，蓋上後還可以當工作枱或化妝桌。其將洗手台獨立於衛浴間的設計讓空間變得靈活，因此能將浴室與廁所各自獨立，是聰明的設計，並將廁所藏於木門後與牆融為一體，使客房內更簡約俐落。

about **MY NOTE**

〈HYATT CENTRIC GINZA TOKYO〉認真地以大人的玩心表現在室內設計與藝術創作上，讓旅館營造了水準以上的優質氛圍，並且賦予容許變化與多功能的彈性。相較「設計旅館」能創造出迷人的空間魅力，我認為「生活風格旅館」除了也有很高的設計性與藝術性外，它更重視旅客的入住體驗，同

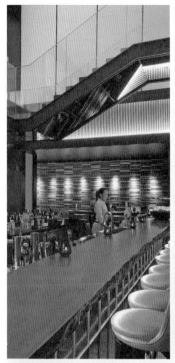
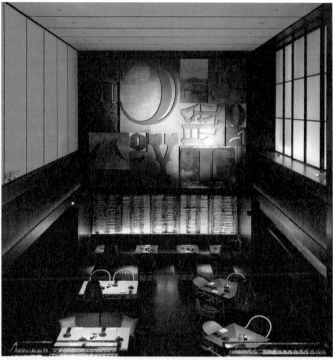

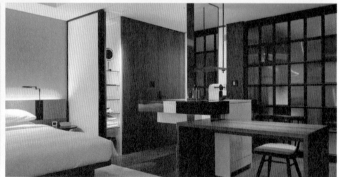

HYATT CENTRIC GINZA TOKYO

時能否滿足旅客的需求與服務品質也會被仔細地考量，讓空間作為一個漂亮的容器，提供優質氛圍外，還能依入住者的需求或生活風格呈現出多樣的面貌；同時它亦能呼應所在的環境，像是銀座的外國旅客與當地的生活樣貌型態，所以大廳的空間可以滿足會客交流、用筆電工作或者閱讀，都有適合的區塊與家具配置；酒吧餐廳的空間配置、餐點設計與營業時間的規劃，還有 24h 的健身房等，都挑選了合乎時空環境的大人品味，即便一室多功能，但以實用性來說，仍是不將就的選擇。

讓書本再次被拿起閱讀
MORIOKA SHOTEN

銀座

森岡維持他一貫的生活模式，沒有手機、不戴手錶，店內一盞燈、一口櫃子、一張桌，還有台轉盤電話。

銀座一丁目一間 5 坪左右的空間，位在東京都選定的歷史建築物鈴木大樓 1 樓，這是昭和 4 年（1929）的大樓，曾是日本編輯、寫真家名取洋之助創立的「日本工房」所在地，1934 年受日本內閣委託出版過《NIPPON》季刊，用以宣揚日本文化與近代化，曾集結像是龜倉雄策與土門拳等設計、攝影大師在此工作。這間有歷史的空間如今化身為簡單樸質的〈森岡書店〉。

店主是喜歡老東西的森岡督行，曾在神保町古書店一誠堂任職，之後在茅場町開了間結合藝廊的二手書店達 10 年。2015 年，醞釀已久的概念「一冊、一室」獲得 Smiles 公司的創業支持，在營運考量下便結束茅場町店，在這棟新定藏設計的咖啡色大樓內，以一本書作為載體，延伸到展覽的形式，以一周只賣一本書的業態開始營運，透過這樣的實體書店，讓人對書、人對書所延伸的創作有更深的了解與交流。

看似簡單的概念執行起來相當費心力，不只選書，相當於一年要規劃 50 幾檔的展覽活動。我去過幾次，一次是《叢 Qusamura》，現場擺起一株株的仙人掌植物；另回是石川直樹的攝影集《DENALI》出版紀念展，現場販售作品，還找來廣島的 MOUNT COFFEE 在開幕現場提供咖啡。在每次短短的 6 天中，銷售多寡不一，卻不影響森岡以自己的世界觀作為選書的標準。

一萬個玻璃磚內的精品藝廊

MAISON HERMÉS LE FORUM

銀 座

11 層樓高的〈銀座 MAISON HERMÉS〉，以一萬多塊的義大利進口玻璃磚集結而成，而且四塊玻璃磚的大小恰如一張展開的 HERMÉS 絲巾足具巧思。大樓在晝夜各自展現不同曖昧的奢華風貌，白日內部空間通透明亮，到了夜晚又像是銀座區的大燈籠般低調優雅地閃閃發亮。

在玻璃磚內 8 樓的「Le Forum」是當代藝術的展演空間，就像表参道〈LOUISE VUITTON〉的「ESPACE」、銀座香奈兒裡有間「CHANEL NEXUS HALL」一樣，都是屬於 Maison 裡的 Gallery，一邊展示品牌對藝術文化的喜好，另一方面透過藝文活動與更多潛在客戶互動交流。

Le Forum 的主題是「與藝術家共同創造的空間」。白天的 Le Forum 讓充足又柔和的自然光灑滿了兩層樓高的挑高空間，可容納巨型的作品展示，也能讓許多藝術家為此空間想像並量身訂製巨大展品與展覽設計，前衛大膽的展出每每成為注目話題，不只是日本藝術家、法國藝術家等，各國受到矚目的前衛藝術家都有機會到此展出，讓這裡成為一扇通向世界當代藝術的窗口。像是攝影家木村伊兵衛、韓國藝術家徐世鈺、摩納哥的藝術家 Michel Blazy 與墨西哥藝術家 Abraham Cruzvillegas 等，都曾在此展演。1F 櫥窗常與國際設計師合作成為藝術櫥窗「HERMÉS 劇場」，亦是不容錯過的角落。

銀座到丸の内美感散步
A WALK from GINZA to MARUNOUCH

銀 座

KINDAI FISH °009　　孵育黑鮪魚達半世紀的水產研究所　　2015-

標榜海中鑽石、近大畢業的魚，而今這魚在日本顯得炙手可熱！近畿大學從1948年就開始有「耕海」的遠見，他們在和歌山開設水產研究所研究黑鮪魚的人工養殖，以解決未來食物短缺、海洋汙染、漁獲減少等問題，歷經半個世紀以「網箱式養殖法」才培育出得以畢業的新鮮黑鮪魚、真鯛等魚產，並搭配紀州食材，在大阪外的東京開設黑鮪魚餐廳供應新鮮美味。

MINORU SHOKUDOU °010　感受季節的暖心食堂　　2006-

在銀座三越9F有個暖心食堂「みのる」（MINORU），漢字是「稔」，具有「收穫」的意涵。這是由日本農業協會組織「JA全農」所經營的農產食堂，透過產地作物每日直送，將當季食材烹煮出的新鮮與豐盛端上桌，並以「將農產品的生產者與都市的生活者連結」作為其概念，將自然帶進都會且營業到11點。隔壁還有間CAFÉ，提供外帶的輕食、健康飲品。

TOKYO STATION GALLERY °011
以紅磚為屏的車站藝廊

1988, 2012-

1914年由辰野金吾設計的東京車站於1988年開設站內藝廊，隨著2006年站體整修至2012年又重新開幕。Logo的設計用3塊磚頭縫隙夾集成「T」字母，也表示藝廊空間的3目的：「現代藝術再發現」、「發給當代藝術的邀請函」與「邂逅鐵路建築的設計」，而紅磚牆正是這個藝廊裡最大的特色，迴旋樓梯極富美感。迴廊陳列著與車站有關的常設展併設商店。

GOOD DESIGN STORE TOKYO by NOHARA °012
推動好設計的力量

2017-

GOOD DESIGN AWARD是1957年由日本設計振興會主辦的設計獎，迄今評選出許多影響社會與生活的重要產品。這間位於丸の内 KITTE 3F 的得獎商品售店，空間由 Jasper Morrison 設計，分成前院餐廳等4區，平面設計是廣村正彰，聲音是畑中正人，山田遊製作，店名裡的Nohara是1958年創社的日本企業，從棉花、農具到鋼鐵水泥，現則投入了生活風格店。

悠遊在都心的藝術綠洲
PALACE HOTEL TOKYO

丸の内

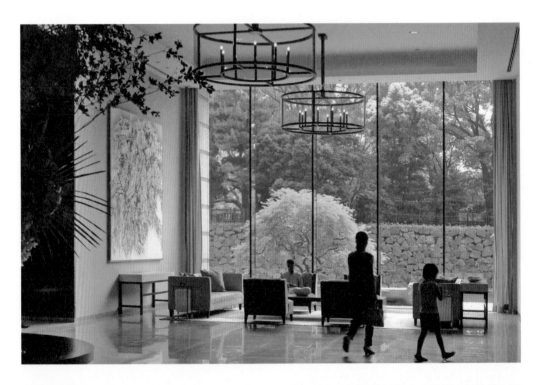

〈PALACE HOTEL TOKYO〉位在都市之心又鄰近皇居，原址早在 1947 年開業，是國營的 HOTEL TEITO。1961 年，由新成立的 PALACE HOTEL 公司營運迄今，並在 2009 年進行大規模的改建，以「上質的日本」為概念重新開幕。

無論過去或現在，旅館優越的位置總是無可取代，其緊鄰和田倉噴水公園旁，為和田倉門遺跡旁的壕溝包圍，綠樹綠水，也有白鳥天鵝點綴其間，儘管在東京都心，卻有如度假村般的

悠閒氣氛，周遭場景塑造了這新風格的都會酒店。尤其壕溝旁用庵治石疊堆的石牆，如視覺延伸般再度出現在酒店入口旁，而一面光牆上的 PALACE HOTEL TOKYO 字樣，上方有著五個圓點的王冠 LOGO，代表「與自然調和」、「全球最棒」、「上質的五感品味」、「究極的個人時光」與「真心的款待」等 5 個酒店的理念。

進入門內踏上厚軟並有美麗幾何紋樣的綠色絨毯，幽雅的香氣也飄散室內，當門關上時，城

在這裡的玩心，我特別偏好旁邊「百田陶園」，這裡專賣大阪設計師柳原照弘所設計的有田燒作品，形狀或圓或方的 1616 / arita japan 系列的幾何器皿，不但讓極簡在此發揮極致，更挑戰了有田燒的燒製技術。

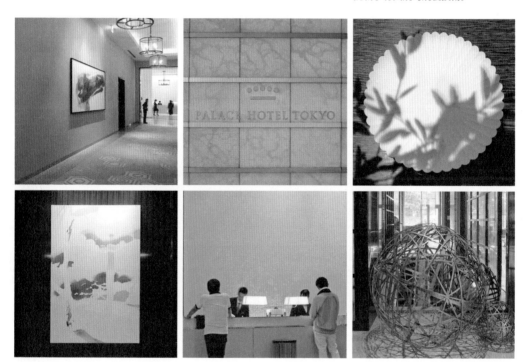

市的喧囂彷彿就被阻絕於外，切換至靜謐模式，視覺上卻又是通透於外的開放景致，同時也開啟旅館度假的美好時光。若是你稍加留意，可以發現大廳的酒店人員裡，有領口別著金鑰匙徽章的禮賓人員，代表係屬源自法國的國際旅館金鑰匙組織，能協助客人解決各式問題，也代表能提供優質專業且與國際接軌的服務品質。

越是走近接待櫃檯，可以感受到空間裡設計與藝術氣息的益加濃厚。具有氣勢的挑高空間下充斥著目不暇給的創意因子。大廳與客房皆由英國的室內設計公司 GA design international 的設計師以「Grand Residence」為概念，融合了西洋的感性現代與和的傳統氛圍，營造出典雅又上質的酒店情調。走到接待櫃檯，目光就不知不覺地為背後一大面白牆上，隱約有如精緻刺繡般的花朵與水晶浮雕所輝映的壁面所吸引，在白光照明下既低調又讓人驚豔，是日本雕刻藝術家大卷伸嗣，以修正液與水晶粉創作出令人不思議的作品。

PALACE HOTEL TOKYO

丸の内

旅館結合商務的洗鍊與都會的
藝術風格，其有的 1-1-1 門牌，
想做的不是第一，而是唯一。
下回再訪時，還想帶跑鞋繞皇
居晨跑，感受清晨新鮮的東京。

然而這些當代藝術品並不只侷限於大廳，在餐廳、酒吧、客房或 SPA 空間，一共高達 720 件作品散布館內各處，可以堪稱是猶如美術館般的旅館。藝術品有 9 成出自日本藝術家之手，融合了傳統工藝與當代藝術，更可貴的是，這些作品被充滿品味的眼光適時適所地合宜擺放。

例如挑高主要大廳裡有一面玻璃屏風，上頭以金箔層層疊疊勾勒出鳶尾花與松樹的藝術作品「Landscapes of The Palace」，隱約隔絕視線的同時又能散發出美感氛圍，散發出和的文化；另一邊臨水邊的落地窗外有棵楓樹，隨著季節變幻不同姿態與色調，而被導入大量自然光的屋內牆上，是由藝術家鳥羽美花用傳統技法「型染」創作出 3m 見方的作品「晨」，即便作品沒有太多的顏色，卻更能與周圍的環境、季節與光線相互呼應，隨時間建構出不同的空間風景，並與自然完美調和，更是旅館內可以享受天光與水綠詩意般的燦爛角落。

當我搭上電梯彷彿要進入到另一個時空的秘密基地，就位在 8F-23F、290 間房的其中之一。酒店在 09 年改裝時，刻意縮減了 99 間，使各式房型能從 45m² 的寬裕空間起跳，而房內透過窗框景致，能在白日鳥瞰皇居的鬱鬱蔥蔥，夜晚則眺望丸之內、六本木區建築群景的魅惑夜

色，甚至在不同季節裡，轉黃或紅後的林葉，翻轉成另種絕景，是東京獨一無二的旅館體驗。

房內的設計，採深褐、米色調加嫩綠色跳搭，一方面讓心情沉澱與放鬆，另一方面呼應窗外的明亮開放感。至於房內的臥室與衛浴，拉上深色隔間木門與木質百葉，讓兩者的空間完全隔絕，但也可全然通透開放，在浴缸邊泡澡時也能欣賞窗景，享受城市度假的療癒感受。而一般旅館少不了的書桌，則改為高度較低的圓桌搭配圓弧的軟墊木椅，多增一分悠閒情趣。

房內選用的各式物品也極富巧思。像是美國 Simmons 床墊、日本 Tanakasinso 枕頭、巴黎 SPA 用品 Anne Semonin、埃及棉床單、吸水極佳的今治毛巾與南方鐵器的急須（茶壺）與栃木県的益子茶杯、九州的有田燒器皿等，從諸多細節傳達由內而外的日本「用之美」。

若想要在停留時間多添些度假氣氛，或許在一樓水邊的 Grand Kitchen 裡用餐是不錯的體驗。挑高 6m 的空間，白木與奶白色家具的使用，多種不同風格的料理，從碳烤牛排到經典栗子甜點 maron-chantilly，都是伴隨用餐時光的好選擇。此外，提供 48 種茶品的 The Palace Lounge 餐廳是內行東京人享受下午茶的

PALACE HOTEL TOKYO

棲身處，而法國餐廳、和食、壽司、天婦羅與
鐵板燒等，共7間餐廳與2間酒吧必能滿足味
蕾，若是喜好甜食，更是不要錯過地下商街的
Sweets & Deli，揉合和紙包裝與洋菓子，是滿
足視覺與味覺並感受幸福的伴手禮。

丸之內的夜晚人潮散去，時間也變得緩慢，壕
溝的水面倒映著彷如遺世獨立並閃耀燈光的旅
館建築，人猶如置身於都心中的一塊神秘綠洲。

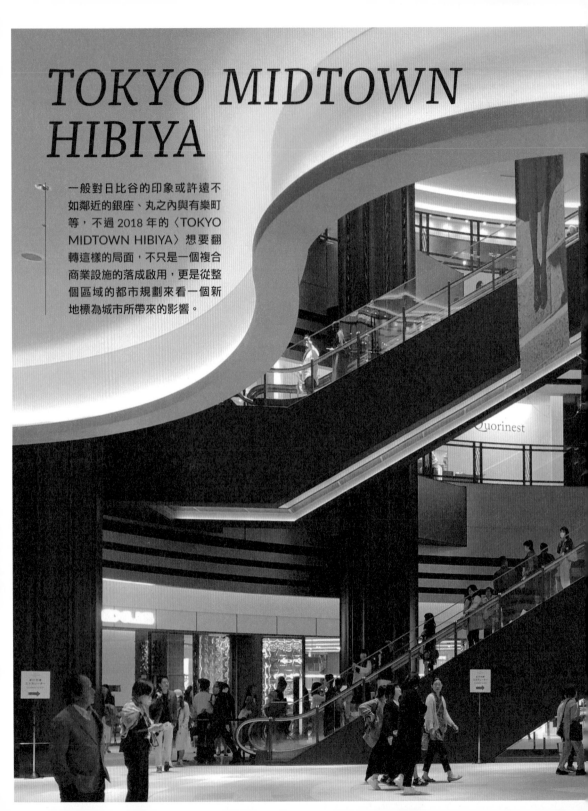

TOKYO MIDTOWN HIBIYA

一般對日比谷的印象或許遠不如鄰近的銀座、丸之內與有樂町等，不過 2018 年的〈TOKYO MIDTOWN HIBIYA〉想要翻轉這樣的局面，不只是一個複合商業設施的落成啟用，更是從整個區域的都市規劃來看一個新地標為城市所帶來的影響。

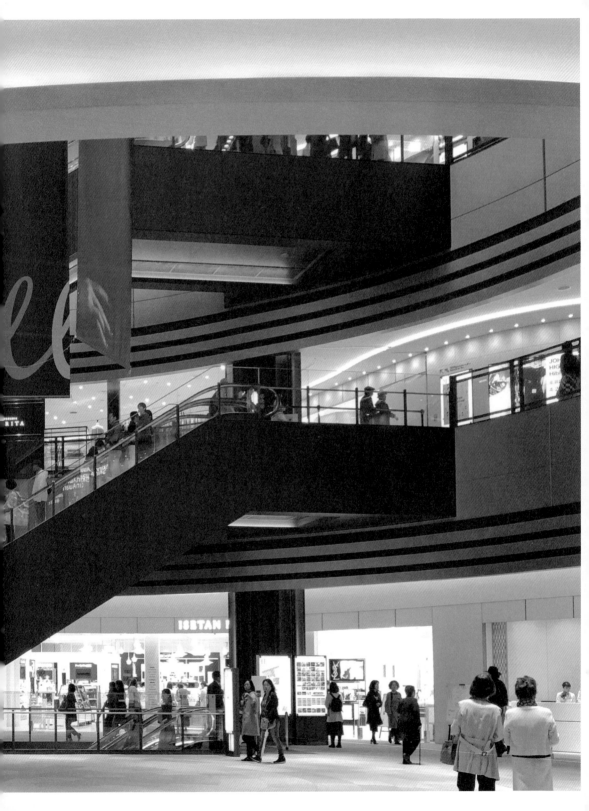

讓日比谷變獨特的城中之城
TOKYO MIDTOWN HIBIYA

日比谷

1930 年竣工的三信（三井信託）大樓是昭和時代重要的大型建築，地上 8 樓地下 2 層，其 1、2F 的天花以頂設計形成挑高的拱廊（arcade）空間，並採當時少見的間接照明成為一大特色。隨著建築老舊，並結合 1960 年完工的日比谷三井大樓解體後的基地，整合成一項再開發計畫於 2018 年 3 月以嶄新的〈TOKYO MIDTOWN HIBIYA〉面貌重新面世。這裡隔著日比谷通有日比谷公園綠地，附近還有日生劇場、東京寶塚劇場與影院等，因此結合商務和藝文主題，三井不動產繼六本木東京中城後，結合電通與 EY Japan，在日比谷以「國際商務 / 藝術文化都心」為主題概念展開出這樣的區域再造計畫。

建築外觀呈現出有機且優雅的形式，並透過高透度低輻射的外牆玻璃與褶皺形狀與鋁製帷幕設計，讓高樓折射出優雅的陰影同時也減輕溫度負荷。構造則採避震結構並有能持續 72 小時的發電設備，兼顧安全性與大樓的持續運作。

主建築有地下 4 層地上 35 樓，高達 192m。其中 1-6F 的低樓層空間，結合餐飲與商店共 60 間的商場，其中 4-5F 是 TOHO 影院，加上鄰近的東京寶塚大樓的影廳共 13 廳，可容納 2800 名觀眾是東京最大影城。6F 有 Park View Garden 與「BASE Q」共創空間及餐廳；7-10F 的中樓層是產業支援設施與辦公設施，11-34F 的高樓層則以辦公室樓層為主，設計上處處不忘結合區域特色與文化，並為日比谷帶來新象。

延伸到周邊的都市計畫，便是以未來的日比谷作為規劃藍圖進行想像，一方面要開發地區潛能，同時要能與周邊區域連結，用大的視野格局來為日比谷重新架構新的形象。首先，透過「日比谷 STEP 廣場」結合其他空地，共同創造出有層次的地景風貌，更打造出廣達 4000 m² 如劇場般有豐富表情的公共空間，成為人群聚集活動與休憩場域，甚至透過藝術裝置與展演，打造嶄新的日比谷街景。此外大樓 B1 的「日比谷 ARCADE」商店街與便利無障礙的行人步道設置，不只連接兩條地鐵，企圖讓日比谷成為連結鄰近區域如銀座、有樂町與新橋等，成為區域網絡的核心，而這個寬敞挑高的拱廊商店街形象，也連結起過去三信大樓的時光記憶。

至於建築大樓的低樓層保留很多的戶外露台空間與落地窗景，讓人們可從此眺望日比谷公園與皇居的馥鬱綠意，低樓層的頂層也有 Park View Garden 空中花園綠地，創造出日比谷才有的場景，也創造了建築與環境的呼應關係，讓新建築賦予日比谷街區新的魅力與價值。

進入一樓入口後便是三層樓高的圓形廣場，明亮高雅的挑高空間讓人洋溢起興奮之情！

主建築設計是由英國的 Hopkins Architects 從明治時代日比谷的外國社交場所「鹿鳴館」所獲得靈感而發想出「dancing tower」的設計；都市計畫單位則是日建設計，商業設施的部分則由乃村工藝社設計，設計監造部分為 KAJIMA DESIGN，並由鹿島建設施工，總面積達 189,000m^2。

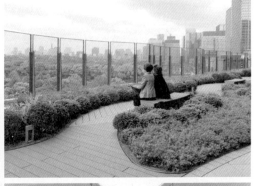

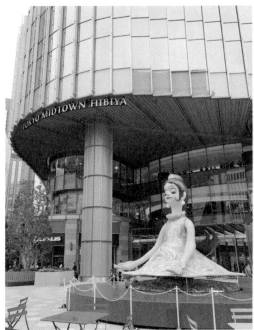

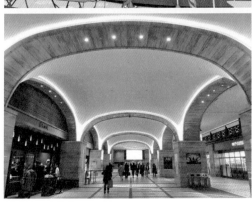

拼湊兒時記憶中，似曾相似的市場風景

HIBIYA CENTRAL MARKET

日比谷

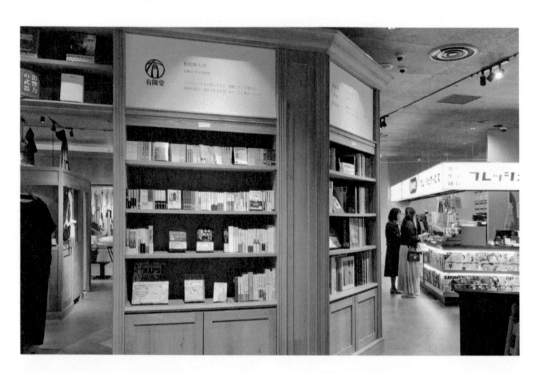

這間店中店佔據商場 3F 空間有 236.5 坪，來此有如逛市場般的情境，南貴之在規劃時先畫出一條通道再考慮如何配置進駐的商店，就像傳統市場般自然地生長出來，每間店彼此沒有特殊的關聯，空間上卻模糊了相互的界線，再加入了各式元素表現出市場般的混沌趣味。

入口是一間面積不大且佈置簡單的高級眼鏡店〈CONVEX〉，專賣法國停產的古董眼鏡，所陳列出來的眼鏡數量有限，得透過像去銀行櫃檯般和店員慢慢相談，才會推薦給顧客最適合的眼鏡。接著隔壁是白色挑高寬敞的空間，表現出極簡風格的服飾選品店〈Graphpaper〉，服飾配件外，還陳列數張價格不菲的經典名椅。

走道的對面是間結合原木書牆和生活舊物的選品店〈Library〉，包括有隣堂執行董事松信健太郎的選書，與飄散著歲月氛圍的生活物品。

這間充滿昭和時代濃濃懷舊氣息如市場街般的商場空間，
是由南貴之與 1909 年創立的〈有隣堂〉書店共同企劃出的〈日比谷 中央 市場街〉，
令人眼睛為之一亮與前所未見的新業態，完全是創意大爆發的特殊複合空間。

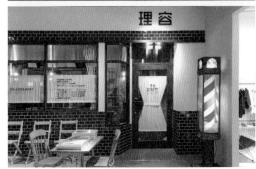

接著〈理容ヒビヤ〉像極昭和時代電影裡會出現的理容院，褐色磁磚與咬花漆牆，玻璃磚透出店內的燈色，還有理容院紅白藍的旋轉燈柱，懷舊得相當到位外，連洗頭髮都要彎腰低頭才行，這是由埼玉川越市〈理容室 FUJII〉的三代藤井實打造（也是 FREEMANS SPORTING CLUB 裡 BARBER 顧問），懷舊之餘從燈飾與英國壁紙顯露現代感，如同新舊混合的日比谷。旁邊掛著大燈籠像居酒屋般的〈一角〉，混合

了道頓崛金龍拉麵混搭美國極簡藝術家 Donald Judd 的設計（？！），一台在側的琴酒吧 GINBAR 屋台攤車讓人陷入東西文化的交界中。

〈一角〉後方的〈Tent Gallery〉是以軍用帳篷圍起來的彈性展示空間，隨時會有新企劃。隨著動線到出口旁的書報攤 KIOSK，其結合了三間店，熊本的〈AND COFFEE ROASTERS〉、以架空（虛擬）物流公司為發想的選品店

HIBIYA CENTRAL MARKET

日比谷

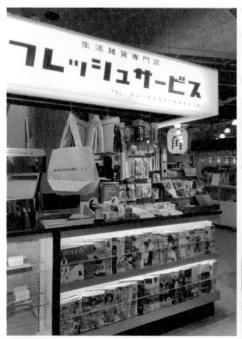

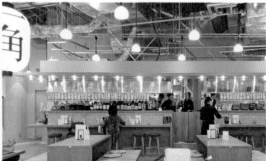

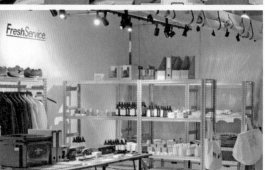

〈FreshService〉在此銷售文房具，還有〈有隣堂〉的書報雜誌，亮著白光的手寫招牌也增添時代感，幾乎是南貴之小時看過盛岡巴士總站裡商店街風景的復刻版，並由佐々木一也打造。

在這個特殊的空間組合裡，一時很難釐清是什麼感受，懷舊與現代之間，拼湊著記憶裡似曾相似的元素，而主理人的記憶、經驗與品味正是沒有邏輯、不仰賴數據從感性與直覺出發，打造出能帶給造訪者無限啓發與驚奇的空間。

about **DIRECTOR**

南貴之，創意總監。2008年創立alpha.co.ltd。1997-2008年任職於日本時尚集團，2009年開始一手包辦陸續為1LDK系列在日本各地開店，將家的氛圍帶進選品店，形塑更完整的生活風格商店。2003年創立FreshService期間限定選品店，以物流的概念一次解決陳列、包裝與運送問題，創造出選品店的新型態。15年於原宿開設如藝廊般的選品店Graphpaper。具跨越國界的選品範疇與獨到精準的選品眼光，認為理念是店鋪的靈魂。

LEXUS MEETS / EYEVAN LUXE

日比谷

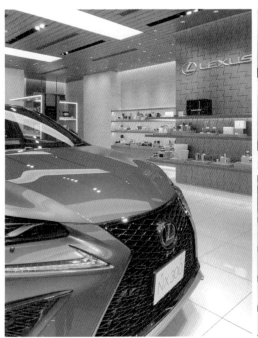

在東京中城日比谷裡有 60 間被精挑細選出的商店與餐廳，眼花撩亂之餘，這幾間店不要錯過。

1F｜日本頂級車品牌 LEXUS 繼南青山的複合空間〈INTERSECT by LEXUS〉後，在此開設〈LEXUS MEETS...〉'016，以「邂逅、接觸與駕馭」為概念，結合與三越伊勢丹合作的精品選物店「STEER AND RING」、可內用外帶的 CAFÉ「THE SPINDLE」，還有試駕服務的「TOUCH & DRIVE」，明顯感受到對女性市場

的拓展企圖，廣告情境是受到美麗商品的吸引，也對一旁展示的房車感到興趣，便與好友相伴到 CAFÉ 外帶 PICNIC DELI SET，享受 90 分鐘的試駕體驗，到東京都內的公園野餐。這個精品空間和嚴選商品都是汽車品味與生活風格的延伸。

〈EYEVAN LUXE〉'017 是以「穿的眼鏡」為概念的眼鏡品牌，講究時尚與日本工藝為首，旗艦店鋪的設計還由隈研吾以木材打造，位在 1 樓中央圓形廣場旁，重要性不可小覷。

WELL-MADE BY MAIDENS SHOP / SMITH / REVIVE KITCHEN THREE

日比谷

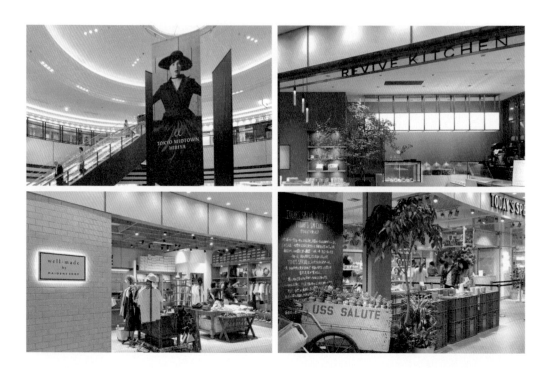

2F ｜〈well-made by MAIDENS SHOP〉[018]
原是原宿的一間男性服飾的 SELECT SHOP
〈MAIDENS SHOP〉，在日比谷展店的概念是
「良質」，並以超越世代、無論男女都喜愛的
良質選品，可能是來自美國的牛仔褲、法國的
巴斯克衫（藍白條紋衫）或英國的油布夾克等，
這些簡單的單品是來自充滿細節與質感的挑選
眼光，給追求自我價值的男女。

〈Smith〉[019] 更是不分性別與年齡喜歡造訪的
雜貨文具店，是文具製造商 DELFONICS 的直
營門市，對於愛文具的日本人來說，無論大小
新舊的商場，絕對少不了這樣一家兼具實用與
玩賞樂趣的店。

〈REVIVE KITCHEN THREE〉[020] 是講究天然
的日本保養品牌〈THREE〉開設以「現代精進」
（MODERN SHOJIN）為概念的餐廳，將產地
食物以傳統調理加上現代發想，以地產地消與
身土不二的精神，開發素食菜單與無麩質料理。

TODAY'S SPECIAL HIBIYA / BASE Q

日比谷

3F ｜〈TODAY'S SPECIAL Hibiya〉°021 已 從 2012 年的自由が丘店拓展出能因應各商場的不同型態。這間以「食與生活的商店」為概念，進到店裡似乎就能享受到被琳瑯滿目的生活雜貨小物、食品、衣物、書籍、植栽包圍的幸福，充滿生活質感的陳列亦是賞心悅目。到了週末還會舉辦手做工作坊或市集展開。稍不留意就會手滑買進生活的美好，任誰都很難空手而回。

4F-5F ｜以「映画の宮殿」為概念的 TOHO CINEMAS HIBIYA，有如飯店大廳般的挑高空間，其實是觀看日比谷公園景致的絕佳據點。

6F｜除有能感受日本土壤的餐廳與 Q CAFÉ 外，還有 PARK VIEW GARDEN。佔地面積最大者是「BASE Q」°022，為創投、非盈利組織、大企業的內企業家與科技創意人才所設置的交流場域，以創新價值與解決社會問題為目標。有 Q STUDIO, Q KITCHEN 與 Q Hall 空間，可供展覽、研究與活動，作為創新產業的共創基地。

在都心遇見美の日式溫泉旅館
HOSHINOYA TOKYO

大手町

這棟全新的大樓地上 17 層、地下 2 層，
由建築師東利惠打造一座東京應該要有
過去卻又不曾存在的塔の日本旅館。

星野集團奢華度假村品牌「虹夕諾雅」，過去
多座落於非都會區域，但 2016 年開幕的〈虹夕
諾雅 東京〉與該品牌其他設施大不相同，它在
東京辦公大樓林立的金融經濟中心大手町裡，
融合了都會與傳統的獨特氣質，更顯格外不同。

擁有 17 層的新日式溫泉旅館，建築外觀以「重
箱」（日式便當盒）般的層塔式呈現，外層形式
上利用傳統和服上江戶小紋「麻葉紋」組構成
窗櫺，在入夜後的燈光下像掐絲般鏤空的美麗
寶盒，是近看線條柔軟、外觀輕盈的現代建築。

建築外有一方日式庭園概念並結合現代素材與
手法的空間造景，樹立著錯落有致的常綠林木、
如花道般被精心設計種植的盆栽，還有數張如
小船般漂浮隱隱發光的人造石凳，皆來自京都
植彌加藤的造園，以人作為設計的尺度，呈現
出能享受片刻靜謐的美好風景。

沿著地上拼接的圖案走進室內後，眼前一扇極
富歲月表情的青森檜木門自動開啟，迎來的是
高 5.5m 的玄關，左側是整面以竹編的「靴箱」
（鞋櫃），在挑高明亮的空間裡不見刺眼的點
光源，間接柔和的燈光令人感到舒適沉穩，來
自武石正宣的照明設計。在此脫下鞋後踏上紅
木階，腳下踩著榻榻米，彷彿進入隔離都會喧

囂的空間，玄關盡頭的緣台，以當季花卉擺設
花道，將大自然的季節感引入室內。

但我這回搭車前往，司機載我潛入周遭盡是高
樓聳立的地平面下，深探 B2 並緩緩停在彷彿
日式旅館才有的深色暖簾入口，此時已有熟悉
中文的初海先生在此等候，接著便搭乘電梯直
達今晚入住的樓層。不知不覺我已經脫去鞋
子，踏在鋪著榻榻米的電梯內，心情也放鬆起
來。電梯開門後並非 check-in 櫃檯，而是一間
「OCHANOMA（お茶の間）Lounge」。

我坐在大木桌前，服務人員遞上一杯現泡熱茶、
手沖咖啡或清酒，並佐以江戶老店的麻糬、羊
羹等傳統和菓子，旋即完成入住手續。這個以
自然的材質與和煦照明下的茶間，有和紙拉門、
折紙般的天花、榻榻米沙發與木製的壁櫃，融
合現代感又富日式情調，也是入住期間可全天
享用的公共區域，無論閱讀、工作上網或交誼，
亦備有多種飲品點心與甘酒等，晚上餓了還有
泡麵止飢解饞，誘惑住客們在此相互交流。

館內 3-16 樓共 84 間房，每樓都有一個這樣的
空間設置，甚至可將每一樓層視為一間獨立的
日式旅館。為保有私密與周到款待，一層僅有 6
個房間與 3 種房型，分別是：離「お茶の間」

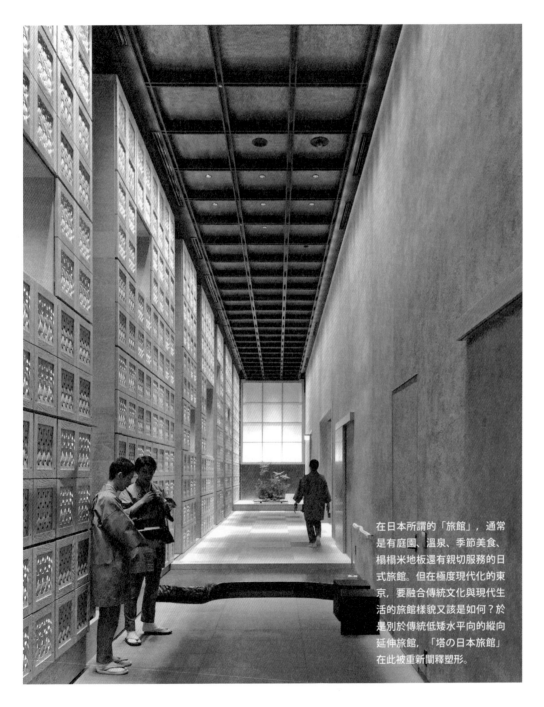

在日本所謂的「旅館」，通常是有庭園、溫泉、季節美食、榻榻米地板還有親切服務的日式旅館。但在極度現代化的東京，要融合傳統文化與現代生活的旅館樣貌又該是如何？於是別於傳統低矮水平向的縱向延伸旅館，「塔の日本旅館」在此被重新闡釋塑形。

HOSHINOYA TOKYO

大手町

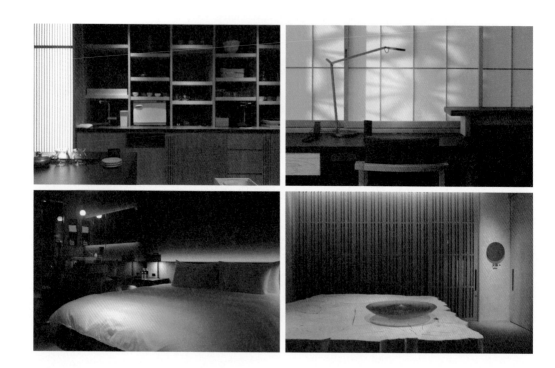

與電梯近、進出方便的「櫻」，或位在邊間較為隱密的「百合」，大小都約 15 坪；空間設計上從竹編衣櫃、和紙拉門與同樣柔和的燈光照明，就能感受到和風氣息，甚至每間擺設的藝術收藏品既不相同亦不重複，猶如身處藝廊中。

其中與「ヒノキ工藝」合作的特製家具，更是著眼在「視線」設定上，以低矮的沙發與矮桌，呼應日式空間裡親近地板的低重心設計。而衛浴隔間以電控霧化玻璃材料來增加空間的視覺通透與實用性，並採用鏡面玻璃隱藏電視機帶給空間的違和感，將科技智慧融入在設計之中，用細膩的減法美學展現日本旅館的款待精神。

另一廣達 25 坪的「菊」客房，讓人在極為寬敞的空間裡感受房內種種傳遞傳統美學的設計巧思，像是鋪滿方形散發草香氣味的榻榻米，與天花板的方塊形相呼應，其都源自傳統「市松模樣」圖案；而在現代家具上還有 Artimide 的桌燈、Jacob Jensen 的電話、B&O 手提音響等西方設計選件，低調簡約地典雅融入室內。

「菊」客房設有餐桌，因此晚餐亦可在偌大的房內伴隨樂音來份客房服務，自在與寧靜中，享受飽含視覺與味覺之美的季節饗宴；或到 B2 享用主廚浜田統之的創新絕美料理「Nippon Cuisine」，在來自瀨戶內的巨石與象徵江戶以

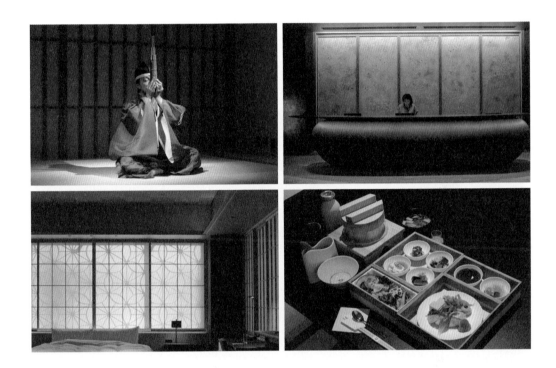

來積累地底石層的空間氛圍下享用晚餐。而在飽足後，我在2樓的舞台區邊喝著甘酒（日本傳統甜酒）邊欣賞傳統「雅樂」的現場演奏。享受過雅樂的隔日清晨，我在南向的房裡被如戲般的驚喜場景自然喚醒，那竟是逐漸轉亮的晨光透過窗外江戶小紋的櫺格，暖暖烙印在和紙拉門上的美麗紋樣，這稍縱即逝的絕美，令人驚嘆到從床上一躍而起絲毫不捨得再賴床。

此外，清晨旅館的使用方式，除了可以在皇居附近晨跑，也可以來到頂樓浴場，泡在挖掘於地下1500m深的高保濕泉湯，獨享東京唯一無二、奢華至極的私密享受。而在完成身心洗滌後，準備迎接下一個旅館內的重頭戲：早餐。

這回服務人員背著幾個黑色保溫箱來到房內佈置一番，只見餐桌上冒著熱騰騰白煙的釜鍋飯、盤底發出蒸汽與聲響的鹽烤鮭魚，精緻悅目的美味菜餚一一裝盛在方形竹製寶盒內、美如花瓣的瓷盤上，既想要大快朵頤又不忍破壞桌上美景，五感的美好體驗再度精彩上演，直至飽足後再喝一杯保溫瓶內的熱茶作為美麗的句點。

隨著搭上在地下層入口等候接駁的黑色轎車，我悄悄地回到地平線，彷彿自己是去了一趟無人知曉、現代桃花源的武陵人，反覆咀嚼回味。

用整個城鎮來款待你的入住

HANARE

谷 中

〈hanare〉的概念是「整個城鎮都是你的旅館」，就是用整個町來款待住客，
住進這裡，便有一個不同於一般觀光客觀看谷中的角度，享受有深度的在地文化經驗。

過去鮮少造訪的東京下町「谷根千」（谷中、根津與千駄木三者合稱）的谷中區是十足悠開的散步天國，很多傳統的木造老住宅、老店鋪、學校、錢湯、寺廟及墓園等，散發著淳樸生活感的地方街道風景，若不待上一兩天，實在很難好好體驗所謂的下町生活情調，從日出到落日，在老宅區待上一晚，想必是難忘的經驗吧！

〈hanare〉正是這裡有故事的旅館。從千駄木站走到旅館，須先到旁邊黑色老屋〈HAGISO〉2F 進行住宿登記，老屋的故事也就從這開始。〈HAGISO〉是「荻莊」的發音，是 1955 年日本戰後物資匱乏時建造的兩層木造建築，屋主是附近寺廟的僧侶，早期作為祭祀有關人士的住宿之用。2004 年，開始分租給東京藝術大學建築系學生為 share house。2011 年經歷 311 東日本強震，即使當時荻莊的結構未受影響，但建物是否需要解體重建，便被提出討論。

將近 60 年歷史的木造老屋「荻莊」於 2013 年改造完成，並有個新名字叫〈HAGISO〉，用英文拼音的方式改變原來「莊」的字面意義聯想，同時也讓空間有了新的定義。

HANARE

現在〈HAGISO〉的老闆，是建築師宮崎晃吉，過去就讀藝大時是住在「荻莊」的房客，在建築預定解體前一年，當時已畢業的宮崎決定在這舉辦一場藝大學生的藝術展覽，作為對老屋的告別式，他們肆意地在柱子上雕刻、打掉樓地板變成挑高的空間，利用老屋隔間創造出前衛的藝術作品。藝術與老屋的對話卻意外形成前所未見的展覽人潮，始料未及地讓原本預計要解體的老屋告別典禮翻轉了老屋的命運。

曾在上海工作的宮崎，從許多老空間改造的成功案例裡，讓他對既存建築的利用再生產生新的想法，帶著情感移轉到對荻莊的改造提案，獲得了屋主的首肯，也獲得集資平台的支持，終於在 2013 年改造完成。改造後的〈HAGISO〉1F 是 HAGI CAFÉ 與藝廊 HAGI ART，2F 是宮崎的 HAGI STUDIO 建築事務所及〈hanare〉的 check-in 櫃檯與選品店。複合的空間加上獨特的咖啡廳氛圍，並時常舉辦展覽講座甚至演奏、舞蹈等展演，便以「最小文化複合施設」為其獨特的定位與特色。

距離〈HAGISO〉約 1 分鐘腳程的〈hanare〉在 2015 年誕生，其構想主要是來自將登記櫃檯與居住空間「分開」的做法，而〈HAGISO〉2F 就解決了這個問題，其明亮空間與眺望公園的綠意窗景增添其獨特性，除在此完成入住手續

HANARE

谷中

〈hanare〉是日文「離れ」（分開）的發音，有「別館」之意。LOGO用線段組成六角圖形，代表可延展為整面圖案，象徵人事物的不斷連結延伸，細膩精緻的設計是讓人感受旅館品味的第一印象。

外，旅館人員奉上茶點，同時介紹鄰近環境與景點，特別是像藥櫃般的受付櫃檯，每個抽屜是附近店家的相關信息，儼然是一個觀光案內所的概念，令人想要趕快探索谷中。

旅館建築是由 50 年屋齡的木造老屋丸越莊改建而成，將原本 8 間房改為上 3 下 2 共 5 個房間，剛好符合日本對旅館房間的標準下限。房間名稱也頗具詩意，像「光の間」、「霞の間」與「木葉の間」等，皆依房間窗戶的不同紋路加以命名。房內只有榻榻米板與一面滿足基本需求的機能牆，亦無衛浴，而是將衛浴集中於房外的公共區域，讓管線更便於管理，房內更單純。

在這個低限的空間設計上，一方保留歲月鑿斧痕跡，一方面又添加設計新意，猶如樑柱的深色木頭與白牆隔間，使空間純粹又具明亮活力。儘管房內從簡，但榻榻米上擺了個特製的三層重箱，箱裡巧妙藏著地圖、泡湯用的拭手巾、洗髮精、沐浴乳、牙刷與筆記本等層層驚喜，正是引你發現這個城鎮韻味的線索。於是選在晚餐前，在附近街道進行了文化漫步般的探索，到了黃昏更不能錯過谷中銀座坡道上、商店街的夕陽美景，沿路滿是生活與歷史軌跡。

關於晚餐，可選在附近的居酒屋、串燒餐廳品味地方美食，也可以就近在 HAGI CAFÉ 裡品嘗

令人驚豔的海鮮鐵鍋料理、咖哩飯、義大利麵或者 PIZZA，來滿足這個夜晚的脾胃。

此外，入住這裡還有個都會旅館少有的特色，便是能去鄰近公共澡堂享受泡湯的在地體驗。旅館 15 分鐘的徒步圈有 6 間不同特色澡堂，有提供多種泉質、強調設計風格，或懷舊復古風情及天然黑湯等。於是在靜謐的夜晚，我乘涼

這裡有 1875 年開業的煎餅老鋪「菊見煎餅總店」、吸睛的蔬果新鋪「愛情一筋八百屋 VEGEO VEGECO」、老屋組構的複合商區「上野櫻木あたり」、租借腳踏車的「Tokyobike Rentals」，生活道具雜貨店「谷中松野屋」、刷子專賣的「亀の子束子」，而在 hanare 的店家地圖上還有 7、80 個在地景點可供探索，不乏美術館、咖啡店、和菓子、麵包店或古書店等，個個都散發著真實濃厚的在地生活況味。

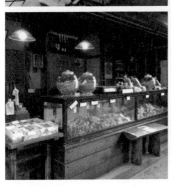

風緩步到 80 年歷史的〈齊藤湯〉體驗多種不同湯池，並在泡完湯後喝下玻璃瓶裝的冰鮮奶更是大感通體舒暢，換得一夜安眠。隔天早晨，日光透過霧面窗戶花紋，讓我在通室敞亮的空間裡醒來，內心期待著的是 HAGI CAFE 的「旅行早餐」。這季早餐主題是九州佐賀縣，透過與當地食材生產者合作，可以在餐桌上吃到道地的地方季節美食，像佐賀有田町味噌雞、野菜、金柑，白石町的蓮藕、豆腐及當地醬油醬料，並用有田燒的陶碗餐盤裝盛，用餐過程猶如一場在地旅行，咀嚼一段美味的佐賀時光。

隔日，我在有限的時間內進行下町谷根千的文化巡禮，而離這裡不遠的日暮里站，應是這一趟在地體驗後，連結到成田機場前的一個完美句點。在此，我也收穫一回美好的旅行發現。

麵包店內的書店風景
HIGURASHI GARDEN

日暮里

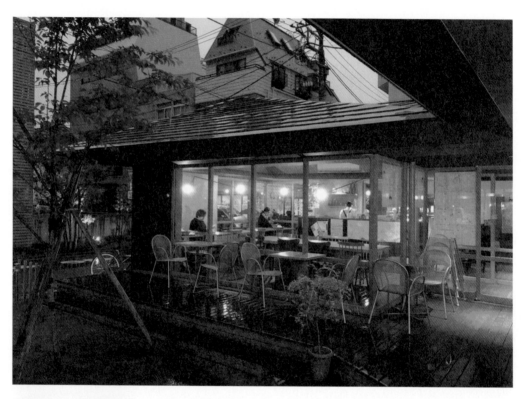

日暮里雖然算是轉運大站，但越走近住宅街區裡越能感受到懷舊的老街風情，往〈Higurashi Garden〉的路上經過小學校、舊工廠、錢湯還有超市等，是個生活氣氛濃厚的地域，約莫 10 分鐘的徒步範圍可以到達。「Higurashi」的名字很有意思，Hi 是日、gurashi（暮らし）是生活，組合起來的漢字是「日暮」，有每日生活的況味；這裡自然有很多小家庭居住在此，因此這裡結合了有咖啡廳的麵包店「higurashi bakery」與「麵包店的書店」，所在的地方原本還是當地製造毛氈的企業工廠。

造訪這天是下雨的傍晚，
我進入麵包店後體會到這
連結空間的緣廊提供了雨
遮的功能，走到中間的洗
手間或是書店都不用擔心
淋濕，不知不覺在這充滿
童書的小書店裡待久了。

NIPPORI

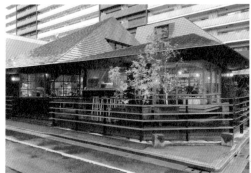

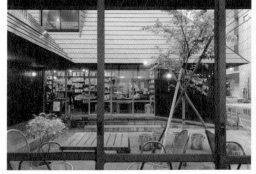

這是一棟三層樓的ㄇ字型建築，腹地大概有近百坪，店主希望是一個面對草坪的木造房子，可以聚集人群並在老街町裡沒有違和感。建築與視覺設計分別由 SUPPOSE DESIGN OFFICE 的谷尻誠與吉田愛負責，他們打造出一個有大屋簷與緣廊並帶點懷舊的日式家屋建築，就位在交叉路口，人們可以從麵包店或草坪開口處等多個入口進出。附設咖啡館的麵包店與 BACH 選書的小書店隔著中庭草坪相望，分開的兩店又透過緣廊相連，窗戶門扉等多採用昭和以前有點復古的質地和形式，加上可愛具巧思的識別標誌，洋溢著很快就拉近與人距離的親和性。這令父母感到安心育兒的社區型複合店裡，麵包店 2F 還有不同視野的沙發區與露台座席。

日本地域商品的選品店 まるごとにっぽん
MARUGOTO NIPPON

淺草

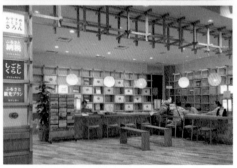

位在淺草寺旁淺草六區（TSUKUBA EXPRESS 淺草站附近的一塊商業區），2015 年出現一個新的特色商業設施〈MARUGOTO NIPPON〉，其定位為在淺草體驗地方魅力的商場。但它並非只是一般購物商場，背後的「東京樂天地」集團早在 1952 年首將休閒設施引進淺草六區，當時開設了「淺草寶塚劇場」與地下劇場，兩年後則出現有雲霄飛車的「淺草樂天地 SPORTLAND 遊樂園」，後來又有「淺草東寶劇場」（1964）到五年後的「樂天地淺草保齡球館」，直至 2010 年則畫下了句點。

至於接下來在這塊土地上該出現什麼樣的設施？「東京樂天地」以活化當地的角度，提出一個作為振興地方文化的新據點，〈MARUGOTO NIPPON〉就此誕生。「MARUGOTO」是全部的意思，意指全部都是 NIPPON 的好東西，提供源於日本各地的食物與傳統生活文化，讓這裡成為一個遇見事、物與人交流的地方，用食與物連結人與地方的場域，從各個地域來傳達日本的文化價值。

新的大樓共有四層，共有 1000 坪的商場，雖不算大卻有其獨特性。
1F 名為「樂市：日本食事場」，有地方特色的生鮮食品、季節時蔬與酒類、咖啡以及果汁、麵包等琳瑯滿目的在地食材與食品。

這個商場除了讓你吃吃喝喝地方特色食物、買買各地的文化工藝道具收穫滿滿之外，還有日本的旅行案內與傳單等提供索取，如果哪天想要移居到日本的其他鄉鎮市村町，也可以在此尋求推薦，此外還有各地的納稅或住居等相關規定，都能在此詢問。

MARUGOTO NIPPON

2F 則是「和來：生活的道具街」，有傳統工藝的生活道具與生活雜貨等，來自地方充滿生活智慧的日常用品，從長野到群馬，岡山到別府，展售一件件匯聚時間心力的夢幻逸品。

3F 是「體驗廣場：淺草日本區」，是體驗日本各地魅力的遊憩空間。有一作為推薦你到日本的市町村移居、定居等相關資訊的櫃檯；也有用獨特的地方食材與調味品指導做鄉土料理的教室；還有能購買地方商品的展售空間。另一個〈Café M/N〉是以「DISCOVER YOUR NEXT JOURNEY」為概念，不只是用餐或外帶的咖啡廳，還能吃到地方培育的新鮮食材料理，並透過用餐能知悉食材的生產背景、感受地域的魅力並傳達背後的故事，讓消費者與生產者、消費者與地域産生更緊密的連結與了解。

4F 是「風土食堂街」，來自全國各地的特色料理餐廳，還能依季節品嘗不同的美食，像是京都內臟鍋、廣島燒、瀨戶內海的海鮮、淺草的鐵板燒及人氣抹茶等，好菜輪番地上桌。

這裡成功創造新話題與當今最熱門的地域文化體驗結合，加上淺草地區每年聚集將近有 2800 萬海內外觀光人口，尤其是到了假日更是人潮不斷，六區甚至還會有假日市集的舉辦十分熱鬧，一股新時代的淺草文化也在此慢慢形成中。

一哩到百哩的精彩行旅：旅館 × 社群 × 地域 × 職人
WIRED HOTEL ASAKUSA

淺　草

一直以經營「社群」作為企業核心價值的 CAFÉ
COMPANY，過去總是透過嶄新的企劃力與設
計創造力開設了以餐廳、咖啡廳為主的商業空
間，每每推出往往能成為受人矚目與討論的人
氣話題，不過現在已不再侷限於東京人們所熟
悉的〈WIRED CAFÉ〉或〈伊右衛門 SALON
京都〉，又或與〈TSUTAYA BOOKS〉合作結合
咖啡與書籍的複合形態〈WIRED TOKYO〉等。

2017 年 4 月他們將社群版圖擴張到旅館，並選
在極富歷史文化也是觀光勝地的東京淺草，開
設了〈WIRED HOTEL〉。首度展現一向擅長
的企劃與創意在旅館的舞台上，然而，旅人住
宿的時間遠比待在咖啡廳裡兩、三小時的華麗
時間更加真實深刻，加上更多面向的實際體驗，
是否能一樣精彩迷人？

總有各式令人驚豔想法的 CAFÉ COMPANY，
在老區一棟名為「淺草九俱樂部」的複合設施
新大樓裡打造了這樣的旅館空間，大樓的 2F 是
表演劇場「淺草九劇」，3 到 10F 才是旅館的
住宿空間，至於對外開放的 1F 則是能匯聚人
流的咖啡館與酒吧「ZAKBARAN」，凸顯了
整間旅館的定位——「LOCAL COMMUNITY
HOTEL」，是一個連結人群與交流的住泊空間，
也因為座落的地點擁有豐富的歷史、文化與地

WIRED HOTEL 有 30 間不同
房型與最多一間可以住上 18
人的宿舍房型，儘管室內空間
有限，但淺草地區的歷史文化
特色，成為這裡最富魅力之處。

WIRED HOTEL ——————————

理特色，而能期待成為體驗淺草地方豐厚傳統
人文特色的新旅館。

旅館有 3 個要素概念作為之所以成立的架構，包
括：「1 mile × 100 mile」、「AMBASSADORS」
與「C.A.F.E.」。其 ①「1mile × 100mile」是
以旅館為圓心，推薦徒步 1 英哩以及交通工具

可達的 100 英哩為半徑所界定出的範圍內，去
發現當中囊括人、事、物的在地特色、商店與
景點等並以地圖與插畫便簽的形式提供信息給
住客，俾使入住者不只是在此滿足停泊幾宿的
棲身空間，反而更得以感受在地藝術、文化、
氛圍等獨特體驗，在淺草挖掘東京的再發現，
離開時還能帶走得以延續的深刻回憶！

WIRED HOTEL ASAKUSA

浅草

其②的「AMBASSADORS」則是在開幕前的兩年間，有超過 50 名的在地郎（文化大使）推薦淺草與關東地區最在地也最私房的景點給旅館，住客們除了透過彼此間的交流互動與每月活動，收到不只是來自旅館官方單方面的推薦，還多了當地達人的私房觀點，意即 AMBASSADORS，正所謂「人」才是最寶貴的資產呀！

其③「C.A.F.E.」的 4 字母是來自企業核心價值「COMMUNITY ACCESS FOR EVERYONE」的字母縮寫，即無論是大樓內 3、4 層的雙層臥鋪房，或是 6-9F 強調設計品味的單人房、有寬敞陽台的雙人套房，抑或在浴室能遠眺晴空塔享受奢華的 10F 屋頂閣樓房等，提供了各式房型與多種價位來滿足旅人的各種需求，並規劃保有 1F 咖啡與酒吧餐飲空間管道，讓大家能在此盡情交流分享各自的旅行經驗與風景故事，營造出一番有品味、有風格的新社群空間。

這個咖啡酒吧名為「ZAKBARAN」（ざっくばらん），是江戶時代講述「內心沒有隱瞞坦然開放的狀態」，意味著無論你是劇場表演者、旅館入住者、在地人或淺草區的專家達人等，都能在此敞開心胸地打破藩籬、暢所欲言。

「ZAKBARAN」（ざっくばらん）有精神層面

房間內的用品從衣架、玻璃杯、面紙盒和皮革檔夾甚至鞋拔，都與在地的工藝、職人與藝術家合作，試圖在這傳統氣息濃厚的區域裡，帶來一些新的創作花火。

——————— ASAKUSA

的概念外，實體提供入住者的日式朝食餐點有自家製的豆腐、地方季節食材與在地的調味佐料等；日式甜點、抹茶豆奶則是下午茶的選項，同時為貫徹「1 mile × 100 mile」的理念，也供應有江戶特色的下酒菜、燒酒與日本酒等，到了夜晚還可以是古今、和洋混搭的概念酒吧，在東京可謂獨樹一格！

關於這個以「Japanese modern & 1 mile × 100 mile Crafts」為主題的旅館設計，空間採用清水模混凝土、紅銅、木頭、和紙與皮革等結合異質材的家具與裝潢，並大量採用淺草與關東地區的工匠職人與藝術家們的技法與創意，從簡單如經濟艙上下鋪一晚 3500 日幣的一個床位，到奢華附上瑞典皇室 duxiana 床墊的頭等艙等級每晚 50000 日幣 40m^2 的房間，房型一共多達 15 種型態，有著同樣具巧思與創意的設計手法貫穿全館，演繹出彼此不同的風格情調。

CAFÉ COMPANY 除了強調與曾打造歐洲最潮旅館〈ACE HOTEL〉的 OMFGCO 團隊合作，企圖營造出旅行者更深刻的在地文化體驗外，還有 16 組創作者的合作參與，包括與抽象拼貼畫的藝術家西館朋央、水墨畫家柏原晋平、靈感來自江戶淺草區花街「吉原」而創立的紀念品品牌「新吉原」，以及塗鴉藝術家 Frankie Cihi、台東區木製家具家族品牌「WOODWORK」、

和紙創作品牌「和十 wajue」與製作手描提燈的「大嶋屋恩田」等，甚至還有淺草鳥越的預約制菓子鋪「菓子屋ここのつ茶寮」與靜岡百年農家無農藥栽培的茶店「NAKAMURA TEA LIFE STORE」，著墨甚深地用文創豐富了這個年輕旅館的底蘊與地方趣味。

〈WIRED HOTEL〉經營社群也經營旅館，用風格品味來劃界，以結合傳統與當代、西方與東方，及在地文化的精緻再包裝，吸引著一群品味近似的愛好者，不只來自東京以外的日本客人，甚至來自世界各地的旅行者，當你聞香而來時，也同時為這裡添加更多精彩不可預期的化學變化，值得一探親身體驗。

about **MY NOTE**

〈WIRED HOTEL〉以企劃與巧思開啓了旅館的另一種新型態與新氣象，並在有限的空間樓層裡盡可能地實現了多種可能。之後也越來越多具有特色主題與多樣房型的旅館（hotel+hostel）吸引東西方旅人入住。不過硬體型態的變化容易落實，但對於花費 5000 或 50000 円的房客來說，除了空間大小或硬體設備的差別有感外，所感受到的軟體服務與入住環境是否也會有不同細膩程度的差別？甚至硬體也因為有多種型態的空間，在很多設備的採用上，是否也能依據例如天花板的高低、廊道的寬度而採取不同瓦數的照明、範圍或色彩等？我認為這也往往是入住旅館時，觀察的重點與趣味之一喔！

老房子的新風味
A WALK in KURAMAE

蔵　前

浅草、蔵前近年陸續有不少風味小店，
利用老房子有味道的空間經營著生活的新況味，
也因為下町步調較緩，散步起來舒服又偶有驚喜。

NAKAMURA TEA LIFE STORE *028 2015.01-
日本茶特別香醇，因為 ……

暖簾後的老屋空間販售來自靜岡藤枝的日本茶，茶葉來自1919年起就栽種並手工製茶的中村家茶園，現由第4代中村倫男接手，販售一年收成一次以4月下旬到5月上旬味佳質優的茶葉，最大特色是30年前就施行無農藥有機栽培，成就風味全然不同的茶香。店由從小的鄰居好友西形圭吾從網路到線下店經營。店內維持靜岡用茶壺泡茶的習慣並販售茶壺與茶杯。

Dandelion Chocolate *029 2016.02-
越洋巧克力的老屋新空間

2011年誕生於舊金山巧克力品牌的海外第一店。秉持Bean to Bar的製程，使用單一莊園可可豆，提供純粹又多樣的手工巧克力滋味。店鋪座落在靜謐公園前，是60年的倉庫建築，由PUDDLE規劃全店設計成二層樓的巧克力空間。餐點有能吃到3種巧克力味道的布朗尼與暗藏和風滋味的熱可可等，還有與德島大谷SUEKI CERAMICS合作開發原創陶製商品。

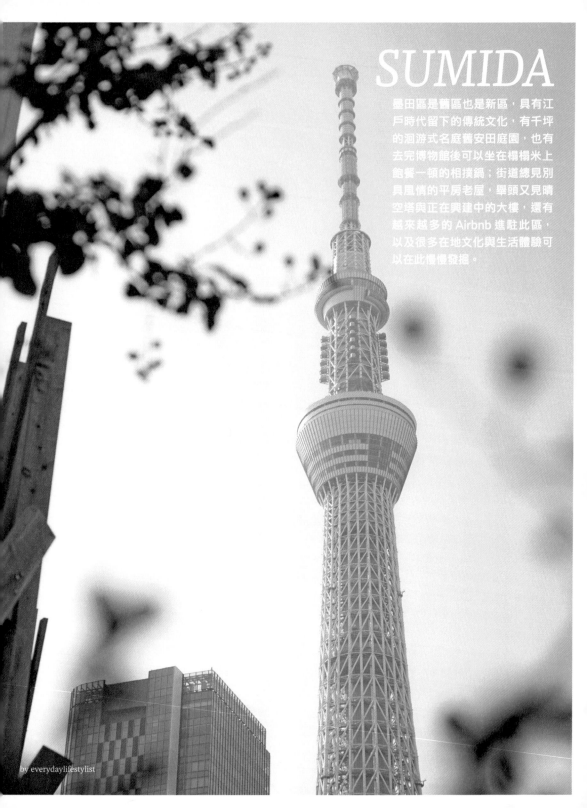

SUMIDA

墨田區是舊區也是新區，具有江戶時代留下的傳統文化，有千坪的迴游式名庭舊安田庭園，也有去完博物館後可以坐在榻榻米上飽餐一頓的相撲鍋；街道總見別具風情的平房老屋，舉頭又見晴空塔與正在興建中的大樓，還有越來越多的 Airbnb 進駐此區，以及很多在地文化與生活體驗可以在此慢慢發掘。

收藏浮世繪的墨田北斎美術館
THE SUMIDA HOKUSAI MUSEUM

墨　田

即便不知道葛飾北斎是誰的人，應該多看過日本的版畫浮世繪中《富嶽三十六景》的「神奈川沖浪裡」或「赤富士」，這種非常能代表日本 17 世紀繪畫風格的藝術作品與創作主題吧！

這位天秤座浮世繪畫師葛飾北斎（1760-1849），出生於江戶地區本所南割下水（現墨田區龜澤），從小就喜愛繪畫與到處旅遊，此外因較無定性，據聞只要房子髒了就會搬家（搬過 90 多次）。從小就愛繪畫並善於觀察的他，習畫過程不僅學習日本狩野派、土佐派與光琳派等繪畫流派技法，甚至從西洋畫與中國畫裡觀摩、琢磨出自己的畫風。北斎在 60 多歲時創作出所謂「名所繪」的《富嶽三十六景》，以富士山為主題，在多處不同地方、視角、季節與當地人物與日常生活，描繪出方方面面的富士風景，除了人物風景的線條，色彩、漸層運用與構圖等皆自成一格，一枚枚的作品印象深植人心。北斎並出版計有 15 卷、約 4000 幅如插畫圖錄般的《北斎漫畫》畫冊，以三色生動描寫人物的表情肢體、蟲魚鳥獸、花草樹木與自然景致，可說是作為後代習畫參考的百科事典。

葛飾在世近 90 年間多在墨田區度過，甚至在臨終彌留期間還說，希望自己可以多活五年，這樣才能成為一位真正的畫家（畫工）！因此，理所當然地在 2016 年底，在墨田區設立一所〈すみだ北斎美術館〉（墨田北齋美術館），收藏有 1800 多件囊括美人、花鳥、風景與妖怪等，包括北斎與門下弟子們的作品，且藏品多來自於研究學者與收藏家 Peter Morse 與楢崎宗重。守護這些百年來纖細作品的建築，是由 2009 年競圖中脫穎而出的建築師妹島和世，這個外觀極為現代的建築看起來，像是一個量體頗大的金屬盒子，被放置在綠町公園前，其所在地是原本弘前藩津輕家的宅邸基地，外牆則是用一塊塊 560 × 120 cm 大、能朦朧反射周邊景致的霧面鋁板，建築立面上半微微仰角，下半部微微內傾，讓天色、地面的色彩輪廓與下町風景都暈染映貼在立面鋁板上，即使是十分現代感的質地卻不突兀，甚至與環境融於一體。

這就是妹島所創造出的一種感性的建築氛圍，建築樣貌隨著天色能映照出不同的風景情調。就機能上來講，既是要密閉式地構築守護作品的黑盒子，卻又開放性地模糊了室內與戶外界線。特別是建築的四面皆有像被鋒利武士刀畫出如三角缺口般的裂縫入口，彼此相連形成不規則的十字街區，讓人想到了〈金澤 21 世紀美術館〉開放流通的動線。內部則以大片玻璃牆保持內外的通透感且玩弄光影折射的趣味。

這特別的十字走道動線將一樓的空間分割為四塊，分別是「講座室 MARUGEN 100」、「圖

浮世繪是一種日本的繪畫藝術形式，起源於 17 世紀，主要描繪人們日常生活、風景和戲劇。「浮世」是指當時人們所處的現世，即現代、當代、塵世之類的意思。因此浮世繪即描繪世間風情的畫作。

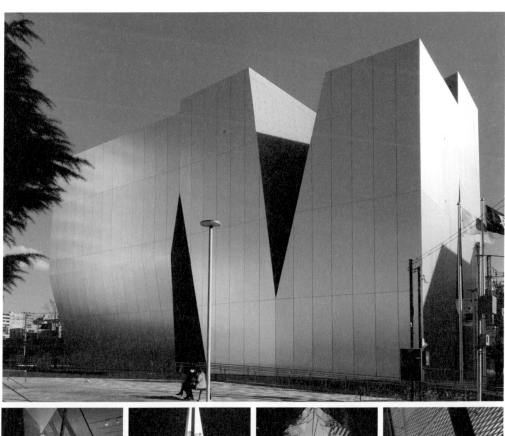

書室」與設有 MUSEUM SHOP 的展廳入口棟
等。整體空間是地下 1 層與地上 4 樓，並隨著
樓層升高，四塊空間逐漸連通成同一平面。
2F 為辦公室與儲藏空間，以迴旋梯連結的 3F
與 4F，分別為企劃展與常設展覽空間，也分別
展示原作與複製畫。造訪時 3F 企劃展正展出
Peter Morse 與楢崎宗重的收藏展；4F 是強調
互動性的常設展示，還重現了葛飾北斎 84 歲時
的動態作畫場景，還有也是浮世繪畫師的女兒
阿榮在側，逼真地吸引觀者們的目光。

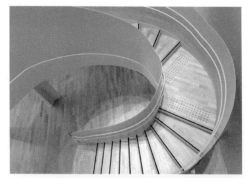

這兩層的樓面積皆有泰半是保護作品免於光線
損傷的無窗黑盒展覽室，另一邊則透過大小不
同的切口形成三角開窗，窗外有妹島常用的金
屬鋼網，篩濾出柔和又富戲劇的明亮光線，在
室內營造出雖小但舒適的休憩空間。無論是在
屋內透過這些裂縫窗，眺望寧靜的公園、藍空
中的晴空塔，或南面 JR 總武線高架上的電車，
還是從外面不同位置觀看建築與環境的關係，
似乎皆呼應了葛飾北斎在創造《富嶽三十六景》
時，從各個角度進行觀察的創作行為。

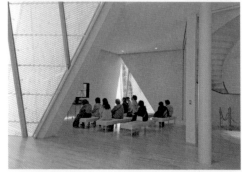

而美術館的 LOGO 設計，也正是從《富嶽
三十六景》的「山下白雨」中右下角的「稻妻」
（閃電）而來，賦予某些具裂開、衝擊、傳遞
又突破的新義，是有意思的徵選獲獎作品，正
意味著從新視角來看待傳統藝術的新生命。

從江戶開始認識東京：江戶東京博物館

THE EDO TOKYO MUSEUM

墨　田

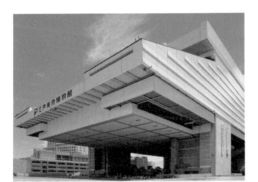

離〈墨田北斎美術館〉不遠，有間 20 多年前就開設的〈江戶東京博物館〉，LOGO 的設計是從歌舞伎演員肖像畫的左眼變化而來。博物館則記錄德川家康進入江戶後約 400 年間的歷史軌跡。博物館建築是當時 65 歲的日本代謝派建築大師菊竹清訓，沿用1958 年自宅「SKYHOUSE」基部四柱二樑的椿柱式結構，支撐起博物館三層樓高與廣達 9000m² 的江戶東京廣場，在此搭乘紅色手扶梯通往 5、6 樓連成一室的大型展廳，7 樓則是圖書館。建築頂部覆以日式傳統屋頂形式，高度刻意與江戶城天守閣 62m 同高，如此巨大結構於 1992 年完成，並在次年開幕，也延續代謝派的理念，有些牆板簷板等構件像零件般可以替換，像新陳代謝一樣再次新生。

建築內部的展廳劃分為「江戶」、「東京」兩區，有座 1604 年建造完成的木造日本橋以 1:1 原寸比例複製館內，並跨越江戶、明治到昭和的城市建築，似乎置身於穿越劇的歷史場景之中。而在東京區則可看到在 1923 年因地震倒塌的淺草電梯高樓凌雲閣重現於此；在戰後日本各方面的蓬勃發展中，最具代表的就是 1964 年舉辦的東京奧運，從丹下健三的國立代代木競技場、柳宗理的火炬、龜倉雄策的奧運海報等，都是日本建築、設計界的一大躍進也已成為經典，並持續影響了 50 年後的文化風格，在這個第二次舉辦奧運的東京看來格外具有歷史意義。

晴空塔下町散步
ONE@TOKYO

墨田

SUMIDA AREA

〈ONE@Tokyo〉是離押上車站約 3 分鐘腳程的新旅館,以「新的下町(老城區)」為主題所設計的風格旅館,地點是在隅田川左岸的墨田區,也是江戶文化的發源地。這裡幾乎各處都能看見晴空塔,因此對於外國觀光客來說相當有吸引力,加上交通方便性與價格親和,使得新旅館在舊住宅區有其立足之地。

建築與室內設計都由建築師隈研吾所打造,特別的是它並非高價位的星級旅館,亦不是現今流行的艙房或別具風格的膠囊旅館,更不是如出一轍的商務酒店,可算是定位在中低價位又能同時兼顧設計品質的新型態都會旅館。

整體建材多以簡單素樸的自然木料與工業素材混搭,加上大量使用布料營造氛圍中的感性與輕柔感,色彩上除白色外,展露出木、玻璃或不鏽鋼與石磚等材質原質地的紋路與色調,能顧及建置成本同時,因運用手法巧妙而使空間不流於廉價品味,營造出舒適而不特別造作的氣氛,即便簡約卻仍保有日本製的品質。

10 層樓建築在規劃上簡單不複雜。1F 是餐廳與接待櫃檯,2-10F 是客房樓層,3 種房型中,最大達 56m² 座落 10F,次之以 28m² 的房型位居 6-10F,另一種最小房型則僅有 14m² 約 4.2 坪,

透過挑高的空間與墊高的床架讓房內即便空間有限也解決收納問題而不特別感到擁擠。至於衛浴設計上則捨棄日本旅館在意或者會用一體成型的浴缸,以換來較寬裕的衛浴空間。

此外,還有一處可日夜觀看晴空塔的頂樓「天空之森」花園,除種植花草植栽外,也有沙發座椅供住客休憩賞景;另一個可以休憩用餐的是一樓餐廳,提供早中晚餐,透過落地窗擁有明亮的空間,以建築立面交錯的木條為前景,也是觀看下町街景的一隅。這些木條打破垂直線條帶來律動性,也呼應鐵塔的向上視線。

透過設計為旅館魅力加持,不僅兼顧成本、品味美感與機能性,也因此帶領觀光客藉由住居發現新區域的生活文化與風格情調。

about **MY NOTE**

入住兩回,可以客觀分享選擇在此的優缺點。優點是旅館交通距離押上站非常近,缺點是押上站離其他都心車站較遠,到東京車站便需30分鐘,但因是起站所以一定能坐著到達。其方便之處是押上站可直通成田機場,且只需一小時,車資也便宜(1162円左右),但不便之處是往機場的京成電車起站多始於品川,常會遇到沒有座位及車廂擁擠的情況。(有對號座車廂的skyliner不經過此站)

與水族館為伴的的生活，在都會深藍裡悠遊 すみだ水族館
SUMIDA AQUARIUM

墨 田

墨田區晴空塔下的〈SUMIDA AQUARIUM 墨田水族館〉，是以「都市型」定位的水族館，規模算來並不大，相較一般動輒上萬噸水量的水族館，這裡也僅達 700 噸而已！儘管有所侷限，但因定位明確，且處處皆有精心規劃的細節設計，這個具有時尚風格的水族館值得一探！

〈墨田水族館〉為了減少運輸海水的碳排放並穩定水質，是京都水族館之外日本唯一使用人工海水製造系統的水族館。然而館內兩層的空間裡，沒有規劃固定的導覽動線，讓參訪者在觀看上有充分自由度的同時，也不造成路線的壅塞。為了達到這個理想，多視角觀看的水族箱配置與設計，自然也提供了不同的觀賞角度，甚至可以呆坐在鯊魚游過的大水槽前，達到放鬆心情的療癒，或許正是都市型水族館讓人易於親近的優點，也都是館內看不見的精心設計。

從入館後走上 6F，迎面而來的是兩個超大極美、有著魚群悠遊的水族箱，是由已逝的「自然水族造景」（NATURE AQUARIUM）大師天野尚 TAKASHI AMANO 在 2012 年所設計。一是寬 4m 高達 1.7m 的「亞馬遜流木水景」，取自亞馬遜的流木與萬天石，營造出熱帶雨林的水中

看到這些自然美麗的造景同時，令人遺憾的是創造「自然水族造景」被稱為水草界巨人的天野尚於 2015 年病逝，年僅 61 歲。但他獨到的創見與水族世界觀將長留世上。

SUMIDA AQUARIUM

風貌，而水槽中間特別安排了留白空間，形塑一種開放的視角；底部所鋪設的白沙，是為了以反射光線讓這深水槽內的光線均勻。

所謂「自然水族造景」，就是除了設計配置如自然的美麗造景外，也透過再現自然的生態系統，讓魚排放的二氧化碳供給水草進行光合作用而產生所需的氧氣，達到彼此間完美的供需平衡而共榮共存。另一個寬達 7m、高 1.2m 的「雲山石水景」超大水槽，是用三座雲天石群與宛如草地般的造景，讓視覺明暗與曲直線條在感受上互補，甚至水槽的漸層背景也由天野

尚本人所攝影，並輔以燈光設計，讓觀看者以一種彷如身在水中的角度欣賞槽內風景。

在這水族館內有 4 個水族明星，分別是：企鵝、金魚、水母與花園鰻。「花園鰻」蠕動的餵食秀是令人莞爾的動態表演；「水母」在萬花筒隧道的幽暗燈光下透過投影技術，顯得神秘又美麗，同時它也是館內開放實驗室的展示主角，讓訪客可以就近觀看水母的繁殖研究。至於開放的大水池多達 350 噸水量是「企鵝」的天堂，可以從頂到底無死角觀看與飼養員之間的互動。而兩層高的東京大水槽裡所生長的海洋生物是

SUMIDA AQUARIUM
墨 田

東京灣與小笠原群島間豐富的生態再現。

至於有著歷史脈絡的要角「金魚」，其源自室町時代被認為具有 500 年歷史會泅泳的藝術品，透過品種突變與不斷地人工交配與繁殖而產生各種不同的金魚品種，也有些在戰亂中滅絕，至今有 31 種類、33 個品種。而金魚在江戶的重現，某種意涵代表戰後和平的到來，人們有餘興賞玩與培育新品種，而墨田所代表的下町，也是庶民喜愛的金魚文化的興盛之區。墨田水族館還有個「東京金魚」移動水族館的企劃，將繁榮一時、賣金魚的市井文化透過過去的金魚攤車搬到下町各處街頭重現，成為推廣水族館與金魚文化的社區交流休閒活動。因此當我們看到蜷川實花鏡頭下華麗鮮豔的金魚寫真背後，其實有著更深一層的歷史文化意涵。

當然在這個設計密度極高的水族館裡，還有一個重點就是隨處可見、兼具知性與感性的指標設計。其來自設計師也是水族館理事的廣村正彰，他用三角形的單元組成 LOGO 的設計，並且可組合成不同水中生物如企鵝、螃蟹或是蝦子等，色彩設計則以大海的深藍色與白色為主；尤其是說明牌的設計，並不以常見的照片輔以文字，而採宛如字典般的白色細密畫風格（如右頁生態系循環圖），加深人們對解說的信賴感，別於一般色彩豐富的圖解，優雅又具美感。

這個全室內的水族館打破過去水
族館的制約，可以像萬花筒般的
夜店風，也可以如魚般自由自在
悠遊其中。最不同的是兩層樓的
空間提供了各種觀看視角，例如
俯瞰金魚、從水中平視企鵝，打
破了視野侷限創造新象。

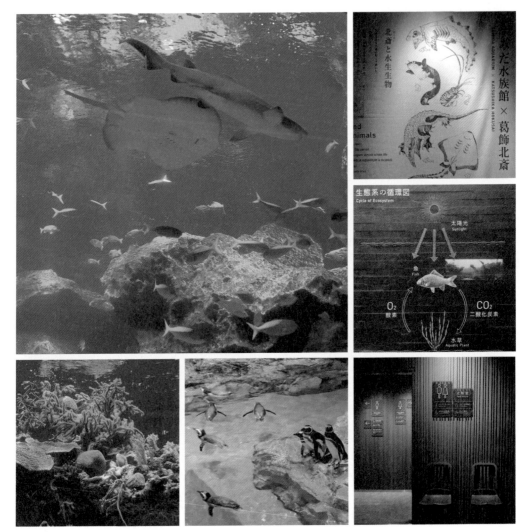

HAMACHO

東京之東的日本橋浜町，是過去武士的宅邸街區，多以閑靜的住宅為主，且以勞動工作者或家庭住戶者居多，知曉者有限。2017年經營在地的不動產結合創意與店家的經營規劃，讓這個堪稱是歷史與現代交錯的地區，逐漸變得有趣起來。

不僅有接下來介紹的兩個店鋪作為開端，甚至有立食 Bistro〈富士屋本店〉從三軒茶屋移居到此、在地家族經營的洋食店〈flax〉、用綿實油酥炸天婦羅的小店〈浜町金子〉等，2019 年有以綠為主題的旅館開幕，許多大樓正在緊鑼密鼓地興建中，未來將有更多發展與進化值得關注！

巴黎文房具遇上日本茶沙龍
PAPIER TIGRE

浜町

2011 年誕生巴黎的紙品品牌〈PAPIER TIGRE〉在日本橋浜町開設了海外第一店！選址在一個曾是印刷廠、餐廳，建自 1961 年的兩層木造老房子內，空間由設計師柳原照弘改裝完成，還併設一間日本茶店。店址之所以選在東京之東的日本橋浜町，據說是對比於巴黎店正是位在巴黎偏東的瑪黑區，區域的氣氛亦是悠閒安靜。

〈PAPIER TIGRE〉是個以紙為主的文具品牌，範圍從卡片、包裝紙、信封信紙、手帳到壁紙等各式大小與種類，並在全球 20 多個國家皆有販售，所銷售的紙品有豐富迷人的色彩搭配、相對簡單的線條造型，還有富創意的品味設計，也因為是紙品，價格上也不難入手。這裡的人氣商品是「LE PLI POSTAL」，如同信紙般

的一張卡紙，折疊後貼上郵票如明信片寄出；
也有用岐阜縣大垣市製的枡（喝日本酒的木盒
酒盅）搭配設計圖案而產生新的用途，是融合
了日本在地文化的新商品；而像用紙摺出老虎
臉的 LOGO，實品版也是賣到缺貨；另外像是
Lumio × PAPIER TIGRE 合作的「書燈」也是
相當符合空間的氣質。至於東京獨家商品則是
當店限定的帆布袋。而門市人員還是留法歸國
的日本人，對品牌特色與歷史都能有深入了解。

充滿生活感的商店入口右邊是文具紙品販售區，
不定期變換商品與陳列配置；左區則是在飲食
顧問公司「The UGLY CARAVAN」合作下規劃
的併設茶店〈salon de thé PAPIER TIGRE〉，
讓人們可以在店內停下腳步品飲悠閒時光。

店內有來自靜岡、埼玉、九州、福岡等單一茶
園的單一品種日本茶共計 12 種選茶，分別在這
些茶罐上貼了 12 種不同的顏色標籤，成為視覺
一大亮點。可以在現場座席品茶或享輕食午餐，
亦有來自人形町〈玉英堂〉的和菓丸子，店內
使用柳原照弘所設計的有田燒 Arita Japan 1616
TY STANDARD 瓷器器皿裝盛，共計 12 席，在
此品茶的話，茶可回沖三次，在最後一次回沖
時會加入玄米，讓茶香散發不同風味。品茶的
同時，也別忘感受這個融合新舊氛圍的新區。

HAMA 1961

風格小屋的造街計畫
HAMA HOUSE

浜町

除了進駐老屋 Hama 1961 的 PAPIER TIGRE 帶來新氣象外，位於其轉角
的另一棟〈Hama House〉，這是由負責營運的「good mornings」團隊
與根植在地的「安田不動產」所合作的企劃，以開設店鋪的方式打造街區。
5m 高的玻璃立面有著通透的開放感，戶外植栽從地面到牆面都經過編集
設計般的排列，一側還有個小窗販售外帶咖啡飲品的服務，這間〈Hama
House〉看起來是一間結合書店與 CAFÉ 的白色複合空間，除整面書牆的
書籍外，共有 2000 本左右的各式書籍；挑高的空間內有 20 多個座位，

總是用新的編集方式創造交流
空間的 good mornings，在這
裡以空間營運、規劃和人才進
駐的方式，讓過去沉默的浜町
開始受到注目，為這裡形塑更
多地方特色與發展潛力，在東
京正打造著更多的魅力街區。

—— HAMA HOUSE

營業時間內每天提供 3 種餐點選擇，簡單但看來迷人的空間，很容易就引
人入內。而〈Hama House〉的 2 樓還有個開放廚房與團隊的辦公室，3
樓則是聚集攝影師、編輯與設計師進駐的創意辦公室，頂樓有開放的會議
與休憩空間。然而更大的意義在於街區內的活化及人與人的交流，透過空
間，白牆變成投影幕，書牆成為展覽牆，隨時激發人們的靈感與創意也時
時創造話題與活動，更增加地域居民們相互交流的契機；也藉由場地舉辦
料理教室、講座、聚會或展覽市集，凝聚社群也讓街區充滿了創意能量。

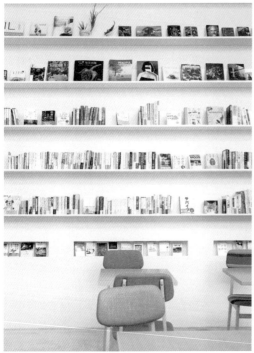

昭和建築裡，滿載一甲子的故事
HILLTOP HOTEL in the house

神田

神田駿河台的小丘上，開業 60 多年的〈Hilltop Hotel〉是一間有故事的老飯店。

飯店建築可回溯到 1937 年（昭和 12 年）由旅日美籍建築師 William Merrell Vories 設計建造，地上 6 層地下 4 層建築，帶有當時流行的裝飾藝術風格（ART DECO），是種折衷的藝術與設計樣式。外觀從建築體的中央高塔向兩翼如階梯般地下降與內縮，佇立於山丘上的位置凸顯出一種特立的高聳感，而鋸齒般的垂直或水平段差生成新的空間與陰影變化相當豐富，細部裝飾則又結合幾何與波浪圖形，隨處可見直線與有機曲線的裝飾性線條，內部地面鋪設紅毯的迴旋樓梯又是一大特色，在此抬頭還可望見天井的彩繪玻璃，經典中又帶有現代感的設計樣貌，優雅中夾雜混沌秩序，像是「RETRO」般地穿越時空到過去大啖復古品味。

飯店建築由福岡石炭商人佐藤慶太郎出資建造，當時的〈東京都美術館〉也是由他捐助建造。建築落成後名為「佐藤新興生活館」，作為啓蒙女性西方生活與禮儀的空間。在二戰後美軍接管作宿舍用，直到 1954 年則由吉田商店創辦人吉田俊男接手，成立洋式的〈Hilltop Hotel〉飯店，日文譯為「山の上ホテル」，在當時只有四、五間飯店的東京裡，特別受到注目。

飯店迄今在空間上沒有多大的改變，一樓的大理石面 check-in 櫃檯保有舊時氣息，也有舒適的大廳、咖啡廳、酒吧等空間，連 LOGO 與指標設計都是講究的英日配置，是日本畫家遠峰健的設計。大廳木櫃內展示著不同時期的設計樣貌：自製點心禮盒、咖啡杯盤、火柴煙灰缸、鉛筆到備品等都一應齊備。除了老物件與老建築，能訴說歷史，正是飯店無可取代的特色。

前台的老先生引我到四樓房內，是一間有榻榻米地板與洋式床墊的和洋混合房間，進門後的黑磚地板「取次」（玄關往主室的過渡性空間）是和式旅館房間才有的空間，此折衷的手法特別有趣。不久後，老先生再度敲門時端來一杯熱焙茶與一盤精緻的自家製西式點心，呈現出日式旅館般讓人暖心的款待服務。

在這充滿時代與歲月痕跡的房間，既溫馨舒適也整潔，瞬間將我喚回兒時初入飯店的新奇感受。像是沉甸甸的壓克力鑰匙柄，床邊茶几上可播放音樂與廣播的旋鈕，几上保溫瓶則滿載端起就能聽到冰塊撞擊的沁涼聲；而梳妝台上的一瓶鮮紅色薔薇更讓人感受房內的盎然生氣，是新旅館都不見得會有的妝點。另，衛浴間的吹風機也獨特，應屬當今旅館裡難覓得的堪用珍品，記錄了一個時代的電器用品風貌。若將

HILLTOP HOTEL

HILLTOP HOTEL

神田

LED 電視拿掉，應就還原了 60 年前的模樣吧！

館內有 35 間客房，其中還有附設客廳、庭院等房型，像是塔樓上有附設日本庭園的套房，也有日式榻榻米與洋式等不同房型。據說當時更是三島由紀夫與川端康成等文學家們喜歡以此當作閉關寫作的住宿處，被稱為「罐頭旅館」。在當時，附近許多出版社的編輯會坐在大廳等候作家的原稿生成，畫面想來就覺得熱鬧有趣。而鄰近的日本大學、明治大學與古書街神保町等環境，讓山坡上的這裡鬧中取靜，理所當然地成為文化人的旅館、作家的書齋。

我想作家們喜歡住在這裡，還有一個原因就是這裡的餐廳種類很多，其中最為人知的便是天婦羅餐廳「てんぷらと和食 山の上」。

話說餐廳具殿堂級的地位，有學術的江戶風吧檯之稱。緣由是這裡過去培養出許多知名的天婦羅師傅，後來自立門戶後也成了名店。除此之外，過去天婦羅係以海鮮為主要食材，但從〈山の上〉裡開始有了蔬菜天婦羅的出現，菜單上甚至有多達 10 種季節野菜的套餐與蔬菜海鮮餅等，可以吃到滿滿的鮮炸蔬菜，並強調以全胡麻油來酥炸（一般使用胡麻油與沙拉油），坐在吧檯前可欣賞江戶技術、聆聽炸聲，

還可吃到現炸美味。座上賓客更從學生到美食家，像已故美食作家池波正太郎過去亦是常客，而我對〈山の上〉的深刻印象，是來自於〈Playmountain〉的老闆中原慎一郎的推薦。因為魅力驚人，在東京以餐廳之姿開設三店。

翌日，我在地下一層的法國餐廳享用西式早餐，餐具與食物的擺盤帶有老派懷舊的氣氛，每道料理由侍者逐一呈上，吃來特別有意思，也能感受到當時被款待的服務精神。這也是入住在此飯店的特殊感受，因為房間數少，又在山丘上，所以靜謐所以能被周到服務，希望這個老飯店就一直矗立在山之上，等待旅人再度歸來。

about **ART DECO**

ART DECO（裝飾藝術）源自1920年代的巴黎萬國裝飾美術博覽會，是一種折衷的藝術與設計形式，介於過度有機的裝飾與機能美學之間，稱為「合理的裝飾樣式」。在建築風格上有山、鋸齒、金字塔的樣貌，形式上傾向對稱但不特別強調。
裝飾線條上則常可見扇形、直線、幾何與曲折形等圖形，其中以美國〈Chrysler Building〉克萊斯勒大樓建築最具代表性，東京的〈東京都庭園美術館〉（舊·朝香宮邸）也足具代表，此外日本建築家繁野繁造的〈橫浜地方氣象台〉亦為一例。

天婦羅 TEMPURA 源自葡萄牙齋戒時不吃肉而吃海鮮的一種料理，據說是在 15-16
世紀時由西班牙與葡萄牙傳教士發明並引進日本的食物。天婦羅的吃法：當一道一道
上菜時，便一道道依序享用；同時端上時，可欣賞生動的「山形盛」擺盤，並從味道
清淡者及前排開始下手，較不易讓高低層疊的擺盤精緻瞬間崩壞。有關沾料部分，可
將蘿蔔泥放入醬汁，炸物不需沾用太多，手可盛醬汁碟碗近口不至滴落滿桌，亦可用
手指取鹽均勻撒在炸物上。優雅女士則會先用筷子切成可入口大小再沾醬入口，蝦頭
蝦尾皆可食用，蝦尾還具有殺菌效果一說。「てんぷらと和食山の上」的天婦羅餐點，
中午自 2800 日圓的天丼起跳，一到了晚上最低則自 9000 ～ 22000 日圓不等。

———— YAMANOUE TEPURA

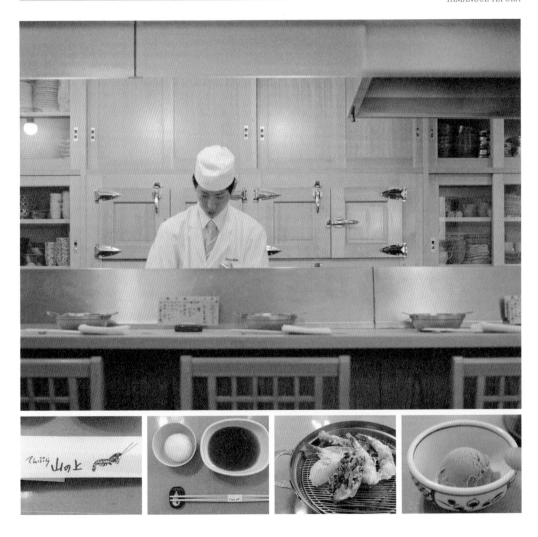

庭園內的旅館與旅館內的庭園
HOTEL NIWA

水道橋

**白天離開時的大廳，滿溢清新的空氣，
與晚上入住時，溫馨帶點曖昧的溫柔情調截然不同……**

橫跨神田川的水道橋車站附近，在江戶時代屬江戶城的「城下町」，走過水道橋，走進住辦大樓間的巷弄內，隱身一間以商務客層為主的旅館，以暗灰色類傳統「築地壁」為外觀，並有綠蔭圍繞，姿態雖低調卻因繁茂的植物枝葉成了城中綠洲，反讓經過的人群目光難以忽略。

旅館的經營家族從 1935 年就在原址開業，迄今已是第 3 代。而〈HOTEL NIWA（庭）〉旅館是休業後歷經 5 年構想、融合地域歷史與文化，將沉澱過後的樣貌面世，其中將「和風」融入現代設計中，像是大廳裡透過和紙紋理散發柔和亮暈的光柱，猶如一盞放大版的現代行燈，空間的另一面是一扇扇大片落地窗，窗外靜立茂密樹叢，白天與自然光調和出不同的光影風景，也間接隔絕了街道上行人往來的視線。

走向「中島式」設計的櫃檯 check-in 時，上方吊燈是使用再製玻璃的材質所設計，地上踏著柔軟厚實的拼接地毯，是取自絲路之意的「間道」模樣圖案組成，拼接方式則按榻榻米的鋪設邏輯，不出現四角拼出十字的接法，細看間道圖案上，還有象徵透過樹木枝葉的光線、如水珠的抽象形貌散落其間，就連色彩都採以江戶傳統色來配搭，處處充滿細節與巧思。

旅館房內的家具以溫暖木質為主，地毯與床罩、抱枕則採多種「和柄」（日式花紋圖案）與江戶傳統色（深川鼠、芥子色、甕覗）配搭，夜晚床板燈光透過和紙、白天窗外光線又穿越障子，形成柔和舒緩的氣息，還有日本老牌名床「NIHON BED」與床上沒被漿過、質地柔軟的睡衣靜候好眠；衛浴間裡提供日本品牌 POLA 沐浴備品及來自日本百選的富山縣入善町名水，連毛巾也要講究使用吸水性強的超長棉，儘管房間空間不大，每個細節造就雅緻的療癒體貼。

久聞這裡的早餐極有特色，其一是來自契約農家近 20 種以上野菜蔬果的新鮮沙拉吧，讓人充滿朝氣；其二則是提供現點現做的蛋料理，兼顧服務與節省了現場製作的空間；其三則是使用法國麵粉與發酵奶油製作而成的酥脆可頌，也是最可看出一家旅館主廚功力的早餐單品。此外，用餐風景更是晨間的一大享受，落地窗引入了中庭庭園裡 40 多種植物的雜木林與季節花卉，庭中還有大石小川倘佯其間，是山田茂雄的造園設計，而隔著中庭對面的離屋是日本傳統家屋建築，覆以手工燒製瓦片的大屋頂，是只有週末才供應日式早餐的懷石餐廳。

旅館不定期舉辦文化、園藝、美食講座或是江戶文化散步等活動，就算什麼也不做，在 2 樓的按摩椅靜躺著面對落地窗的甲板露台庭園，也能感受到繁忙城市裡難得的愜意情調。

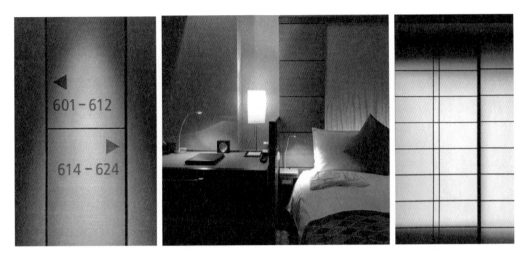

SUIDOBASHI

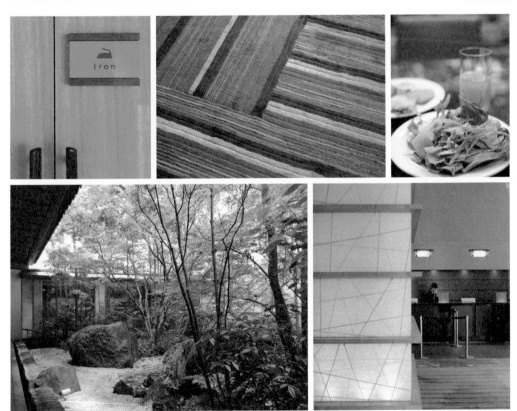

神楽坂有故事的店與建築
A WALK in KAGURAZAKA
神楽坂

La Kagu `038

雜誌風格品味的實踐

2014.10-

於神楽坂、原新潮社書籍倉庫在2014
年經隈研吾改造下成為〈La kagu〉商
場空間。2016年底重新改裝後再開，
並維持了「衣食住+知」的概念，除
原有的服裝、書籍、家具、雜貨與藝
廊外，並導入網路選品店〈HATCH〉
的實體鋪，還有眼鏡與音樂周邊商
品。1F Café空間延伸到露台，由京都
喫茶店〈Madoragu〉進駐，其中特厚
的CORONA玉子三明治為一大特色。

KAMOME BOOKS `039

往美味人生的路上

2014.11-

原本是經營〈鷗來堂〉校對公司的柳
下恭平，因為公司附近的一間書店無
預警歇業，更有鑑於沒有書店賣書，
上游的校對工作亦是枉然，於是便
接手成為書店老闆，同時藉由經營書
店更了解市場資訊。店內以特殊的編
集概念介紹書籍，並附設咖啡店與
Gallery。自從開設書店後，柳下先生
還為歌舞伎町BOOKCENTER與池袋
〈梟書茶坊〉擔任書籍規劃的工作。

離東西線神楽坂駅1号出口3分鐘，走
過鳥居穿過御神木緩步向上便是〈赤
城神社〉了，神社前有兩隻石狛犬，
境內有種令人平靜心情的環境氣氛，
右側的住宅公寓還具有現代的時尚風
格卻與神社相融合，這個再生計畫獲
得2011年Good Design住宅類獎賞。

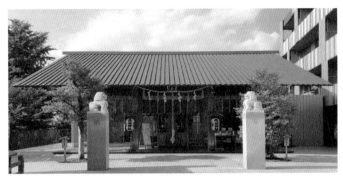

AKAGI JINJA `040
赤城神社

設計一間坡下的選品店

2010.09-

創建於1300年祭祀防火神磐筒雄命的
〈赤城神社〉，曾歷經戰火、火災等
多次修建，至2008年原支撐神社運作
的赤城幼稚園因招生不足無法運作，
便與三井不動産合作「赤城神社再生
計畫」，以出租神社旁土地建造公寓
取得重建經費，並邀隈研吾以玻璃與
木格柵設計出新神社，公寓外觀以格
柵線條呼應，還附設AKAGI CAFÉ；
另側的螢雪天神是掌管學業的神社。

Daiwa Ubiquitous 学術研究館 `041
有機建築與名廚和菓子

2014.06-

本郷三丁目

離神樂坂駅3站的本郷三丁目，亦是
隈研吾打造的東大本郷校區〈情報學
環教育研究棟〉大樓。建築外觀使用
一片片寬度不同的杉木片層層鋪排
而下，看似不一的間距形成一種有機
的流動感，木片也隨時間流逝被自然
染上色澤，如同長岡市政廳的表現手
法。靠近春日門的1F有間名廚黒木純
開設的和菓子店〈廚菓子くろぎ〉，
以精美的手法展現進化的和菓子。

Focus on CREATORS

一起聚焦発見活躍於東京的城市創作者！

整個東京都是 KENGO KUMA ！

隈研吾（1954-）
KENGO KUMA

横浜出生，1990年成立隈研吾建築都市設計事務所，09年開始擔任東京大學教授。被稱為「負建築」的建築理論，主張以人為主體，運用竹、藤、木、石、紙、土等天然素材，將傳統元素與現代建築彼此融合。不論是在東京渋谷車站的雲紋立面，高尾山駅，東大本鄉校區或是淺草文化觀光中心，六本木Suntory Museum of Art，神樂坂的La Kagu、赤城神社，墨田旅館ONE@TOKYO，表参道ONE OMOTESANDO、微熱山丘、根津美術館，天王洲アイル的Pigment，還有商場裡的旗艦店EYEVAN LUX或茅乃舍等，在東京總能與隈研吾作品不期而遇，更不用說2020年的東京奧運主場館了，以105mm的杉木角材為主，表現日本傳統建築屋簷之美的同時也能兼具調節氣流與防震功能。

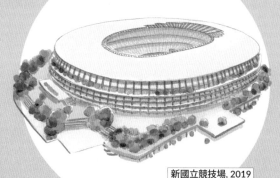

新國立競技場, 2019

長坂常（1971-）
JO NAGASAKA

既能實驗也能商業的非典創作家。

BLUE BOTTLE COFFEE KYOTO, 2018

出生大阪，1998年東京藝術大學建築科畢業後，隨即創立Schemata Architects事務所。涉及的設計領域小自家具大至建築，包含住宅、室內設計、展場空間、藝術裝置與公共機構等。核心理念是提出現代的解決方案，活化老舊的物件、轉變未使用的空間，作品帶點實驗性的工業感並保留老屋的溫暖質地。2015年主導〈BLUE BOTTLE COFFEE〉各間分店的改造與空間設計，特意保留舊建築特色，與所在地的地景和氣氛緊密結合，維繫空間與當地的情感關係。在東京的作品除藍瓶咖啡各店外，包括2013年TAKEO KIKUCHI東京旗艦店，中川政七商店表参道店，TODAY'S SPECIAL自由ヶ丘，料理工作室hue plus，有sauna的膠囊旅館℃ (Do-C) Ebisu與銀座LOFT等，對不同空間有令人驚喜的演繹功力。

持續翻新的創作設計思維。

生於廣島，1994年穴吹設計專門學校畢業，2000年設立SUPPOSE DESIGN OFFICE建築設計事務所，並與吉田愛共同經營。創作範圍涵蓋產品、裝置、空間到建築。持續在設計過程中不斷探索新的可能性，藉由改變觀察角度，重新賦予詮釋，在熟悉事物裡探索新鮮感，無論創新或改造的空間皆具獨特魅力與功能性。2003年以宛如懸浮空中的廣島餐廳〈毘沙門の家〉受到矚目；2010年〈ONOMICHI U2〉是成功將倉庫改建成旅館的重要作品。在東京則有2015年的〈BOOK AND BED〉旅館將床鋪嵌入巨型書櫃中；〈ひぐらしガーデン〉（HIGURASHI GARDEN），是為書店加麵包店的複合商店新打造的木造懷舊空間，為社區營造溫暖質樸氛圍；〈社食堂〉將社內食堂變成大眾食堂空間蔚為話題。亦創有黃銅商品品牌KT。

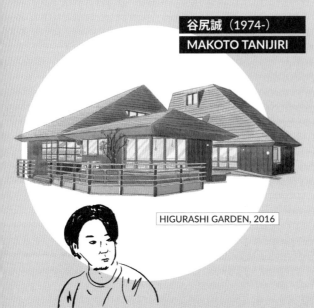

谷尻誠（1974-）
MAKOTO TANIJIRI

HIGURASHI GARDEN, 2016

融合人、自然與律動的建築地景。

大阪出生、京都大學建築系畢、1997年京都大學研究所工學研究科修業畢後，於伊東豊雄建築事務所任職達8年，2005年成立平田晃久建築設計事務所，亦為京都大學教授，是少見結合理論與實務的建築師。建築作品語彙中呈現出自然界中生物、植物與氣候等有機特質。2017年〈太田市美術館・圖書館〉將公共空間展現出宛如街區般模糊內外界線的自然場域，獲得第31回村野藤吾賞；大塚〈Tree-ness house〉（樹木之家）的住宅設計中建構出如盒子般錯落堆疊且結合植栽與空間翻轉出的開口設計，是複雜又具層次的建築。在東京的建築作品除住宅外，2007年有代官山如山谷般的Sarugaku商場；2018年為東京9h膠囊旅館打造淺草、竹橋與赤坂建築，是極受注目的日本建築師。

平田晃久（1971-）
AKIHISA HIRATA

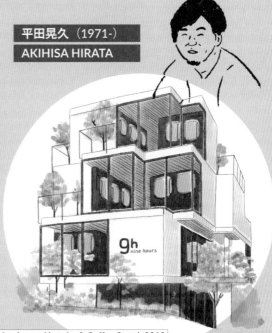

9h nine hours Akasaka & Coffee Stand, 2018

Portrait Illustration by Nic Hsu

關於前衛藝術家草間彌生的點點點
YAYOI KUSAMA MUSEUM

新宿

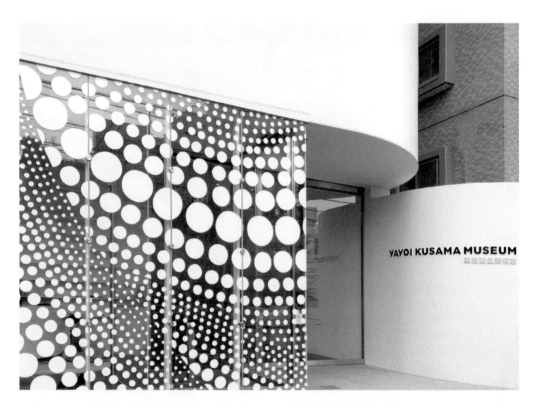

1929 年 3 月 22 日出生於長野県松本市，家裡是育苗採種場，身為千金小姐的母親不喜歡草間作畫，自幼母女的關係並不好，加上從小就有神經性視聽障礙，會在採種場看見花與動物說話的幻覺和聲音，對於封閉、保守的環境感到窒息，也因此草間從繪畫中追求心靈安定的出口，更一心希望出國追尋更高的藝術境界。

草間彌生 1957 年隻身到了美國，她在自傳裡寫道：「渾沌從心裡的病灶湧出，被青春期無可救藥的黑暗和內心傷痛引來，他們正是我長年持續創作的根本動機。」當時她以重複性的作畫行為讓精神穩定，1959 年的代表作品〈No.2〉無限的網就是以無盡雪白的絲線，散布在抹除色彩的黑底上，塑造出一種很繁複的效果，呈

YAYOI KUSAMA MUSEUM

現出雪白比人高的巨幅畫作，前衛並獲得關注。

此外也開始了對於恐懼的自我療法：「心因藝術」，即對恐懼的事物正面迎戰，透過大量複製來克服恐懼，而誕生了 1963 年一系列具有性器的軟雕塑裝置作品，同時期安迪沃荷的普普藝術也是以大量複製的方式在西方獲得關注。

1968 年她在紐約中央公園展開了「草間乍現」的快閃活動，在人體上作畫重複繪製圓點，訴求「愛與和平」、「性與反戰」，但因活動失控，牽扯嬉皮、毒品等問題，引來正負兩面的評價。1970 年曾一度回到日本參與草間乍現活動，1973 年愛戀草間的友人喬瑟夫科奈爾過世，草間回到東京定居，結束了 18 年紐約客的生活。

YAYOI KUSAMA MUSEUM

新 宿

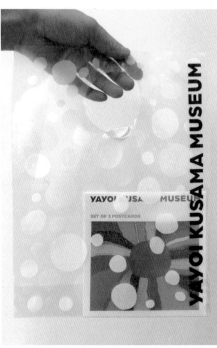

初回國內對於當時的日本環境有種種不適應，包括建築、語言（片假名外來語氾濫）、廣告內容、保守風氣、缺乏個性的路人等，對當時藝術界的陋習舊規、美術館的系統、藝術只是消遣和奢侈的享受及泡沫經濟無助於美術館發展等種種不滿；同時期也開始創作小說與詩集，堪稱文青女王，亦曾獲得新人文學賞。

1993 年代表日本於威尼斯雙年展日本館展出獲得好評，作品巡迴紐約 MoMA、倫敦泰特美術館等多國美術館，拍賣市場裡也屢創拍賣高價。2001 年在橫浜三年展裡首度舉辦大型的當代藝術展覽，2003 年於森美術館舉辦

「KUSAMATRIX 草間彌生展」創下 52 萬觀展人次，2012 年與 LOUIS VUITTON 合作聯名商品，並出現在全球的 LV 店內展示。近期的大型展覽是 2017 年位於國立新美術館「我永遠的魂」，三個月展期內吸引 52 萬人進館飽覽新作。

2017 年 10 月，草間一生的心願〈草間彌生美術館〉在東京新宿開幕，地上 5 層的現代建築像一枚白色的大印章，參觀動線從 1 樓往上走，樓梯只提供上行，下行時僅能使用的電梯內也別有洞天。5 樓樓頂有一顆閃閃發光的南瓜「Starry Pumpkin」；關於南瓜，日本人常用「唐南瓜小子」來形容長得很醜的人，但對草間來

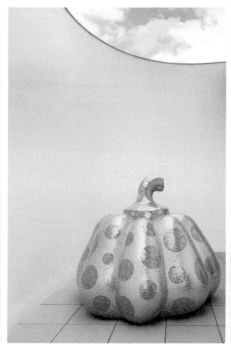
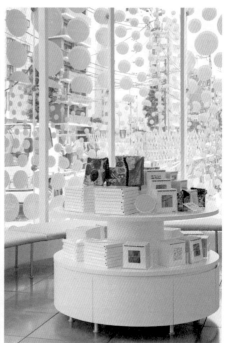

說，卻像大肚一樣具有強大的精神安定感。

美術館的參觀必須上網預約，一天最多 4 個時段。而館內的視覺設計由色部義昭打造，以草間的簽名作為美術館的文字字型，並加重力道來表現出草間的精神與力度，連美術館信封、商店提袋設計等融入草間作品頗具巧思。

草間彌生在美術館裡寫著：
「我總是日以繼夜地為藝術創作而奮鬥⋯
而這樣的戰鬥是永遠無止盡的。
我想要創作出更多獨創的作品
我總是在不眠的夜晚思考著。

創作的思緒是永遠渴望未知的神秘，
我將以前衛藝術家之姿
奮鬥到宇宙的盡頭直到倒下為止。」

about **ARTIST**

草間彌生 YAYOI KUSAMA（1929.03.22-），日本前衛藝術家、雕刻家、小說家及詩人。出生於長野縣松本市，在家中四兄妹裡排行第四。19歲時讀京都市立工藝美術學校，1957年隻身赴美，次年移居紐約從事藝術創作，至1973年回日本，60年代開始陸續發表繪畫、雕塑、裝置、小說與詩等創作。作品獲90多所美術館收藏，2016年獲選《TIME》雜誌100位在世界最具影響力者，同年也獲得日本文化勳章。2017年個人美術館開幕。

車站與商場的完美比例
NEWOMAN

新宿

NEWoMan 是新宿南口一個新的商業設施空間，結合電車、巴士站和商場，橫跨兩棟大樓，並打破過去商場動線的連續性，腹地大到從站內到站外、室內到戶外，地上樓與地下層等多變又嶄新的空間新風貌。

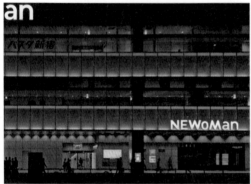

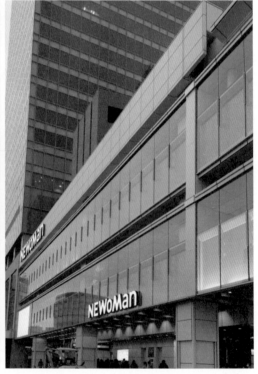

新宿驛是一個每天有 300 萬使用人次的超級車站，2016 年春天，新宿南口區域誕生了新的商業空間〈NEWoMan〉，這是 LUMINE 旗下的新品牌，排除了 LUMINE 1, 2, & EST 系列從 10 幾到 30 歲間的女性客群，而鎖定以 3 字頭的都會成熟女性為主要對象進行設計，因此如何在附近是一間間百貨商場的激戰區裡，藉由設計展現獨自的特色及不同性格顯得格外受矚目。

〈NEWoMan〉的商場空間分為兩個部分，一部分是在樓高 33 層新的 JR 新宿 MIRAINA TOWER 的低樓層 6 層，結合商業、文化、多功能與戶外設施及辦公室等；其餘則分布在連通棟 JR 車站站體的內部「EKINAKA」與外部「EKISOTO」，位在電車路線上的 3 層，並與

長途巴士站、計程車候車站等轉運站形成共構
關係，白天到凌晨，人潮流動帶來了熱鬧非凡。

商場以「一生散發耀眼光彩」為概念，讓自己
成為一間超大選品店，搜羅不只有服飾而已，
更涵蓋生活風格、健康、美容、飲食與文化等
領域，對應的實體空間就是服飾店、生活風格
店、彩妝保養、餐廳、café 與甜點店。呼應健
康的部分則有商場內罕見的婦科與兒科診所進
駐，並有藥房、托兒所各種服務齊備，甚至屋
頂菜園與戶外廣場更塑造了少見的商場風景。
計有 60 間商店與 40 家餐飲店，共 100 間店鋪。

不過，要提供給東京這些高品味的成熟女性，
不只是好的商品與優質空間而已，更是將以前
商場強調的「Lifestyle」升級成令人感動的「Life
Value」（生活價值），兩者之中的差異就不僅
止於生活風格的提案，更要從對顧客有價值的
概念與視角出發，從此一核心發散與建構。

與車站共構的商場設計也因此大有不同。在
SINATO 的大野力所帶領的室內設計團隊，讓
抬頭可見的天花板，大量使用了防燃原木，是
過去車站空間罕見的素材，卻帶來自然舒適的
柔和質地，並搭配不規則的燈光配置；低頭可
見商場的地板透過不同材質的拼貼，模糊商店
與公共區域的界線，反而讓通道更加寬敞增加
輕鬆氣息；另則是綠化的設計，商場找來日本
兩大知名的植栽設計師〈SOLSO〉齊藤太一與
〈GREEN FINGERS〉川本諭分別設計車站與大
樓的部分，為空間製造生氣並增添柔美線條。

而在空間的運用方面，活用傾斜的結構柱面作
為店面招牌，或是利用柱子之間的空間作為休
憩角落，都讓空間更加開放並兼顧實用。尤其
是電車經過的上方作為廣場，用段差、花台、
階梯與座椅等設計去劃分空間的區塊，變成可
以坐在露台觀看電車進站離站的流動景片，打
造出可以暫時放空享受城市悠閒的場域。

NEWOMAN

 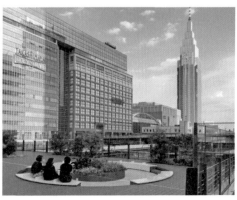 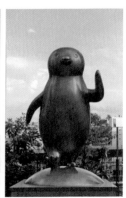

NEWOMAN / MIRAINA TOWER

新宿

在 MIRAINA TOWER 大樓裡，可以看到結合「飲食、美容與時尚」的 1F 有辨識度極高的紅黑兩色是米其林主廚監製的烘焙坊與咖啡店〈LE CAFÉ de Joël Robuchon〉；另一間則是總處於排隊人龍狀態的明星商店〈BLUE BOTTLE COFFEE〉3 号店，用較多的立飲席位來展現出自在與寬鬆的空間，特別的是這不只是〈NEWoMan〉的店中店，也是擁有自己進出口的「路面店」，讓消費者可以從外街道推門進入獨立咖啡店般地保留住店家的特色空間。

在藍瓶咖啡對面是銀座的人氣米店〈AKOMEYA TOKYO〉，從米延伸出食材與用具的特色專賣店，也是生活風格與飲食文化的立體展現。

不只是銀座米店在此插旗，表参道上以「日本美意識」為主題，選自美國、法國好物融合日本在地的選品店〈BLOOM & BRANCH TOKYO〉在當棟 4F，附設以「愛樂壓」器具來調製的精品咖啡 COBI COFFEE，讓人在等候咖啡時，可以從容地觀賞店內的服飾與民藝選品。

不只是看得見吃得到的餐飲，看不見、聞得到的以色列天然香氛保養品牌〈SABON〉在此有不同的業態呈現，店中央有 9 種香味可以自己調香！另在主打選品的 M2 樓層中，有特別囊括日本創辦人黑木理也的法國品牌〈MAISON KITSUNE〉及有日本新銳設計師的〈STUDIO CITY〉，都增添時尚的豐富多樣與在地文化性。

若想來點輕食餐點，3F 的服飾選品樓層中，〈S SALON adam et ropé〉旁有陳列販售果醬與紅茶的櫃架，沿著階梯而上的〈SALON BAKE&TEA〉是服飾品牌 ADAM ET ROPÉ 推出的下午茶餐飲店，還以紅茶與烘焙帶出健康輕食，亦代表其時尚態度「Delicious Fashion」，給喜歡時尚與美食的人。

將各種商品與消費類別全部打散棋布在不同樓層裡，我想它讓人改以非目的性的購物去享受實體空間裡發現生活價值的樂趣，相信對好品味的高端消費一點都不困擾，反而更令人玩味。

在這些特色商店以外，車站內部「EKINAKA」的空間寬敞，店鋪設計精緻美觀，外帶食物也令人垂涎。外部「EKISOTO」更網羅各式餐飲名店，像集合 5 間不同料理的「FOOD HALL」，配合都市生活型態，從清晨 7 點營業至凌晨 4 點，散發美式、日式、法式鄉村與星國料理等魅力；轉角果汁吧〈JUICERY by Cosme Kitchen〉是販售新概念的蔬果汁吧，漂亮包裝（含吸管）以會被自然分解的素材製造，果汁則強調以有機、特別栽種的蔬果甚至超級食物，用低溫低速不破壞養分的方式製作。

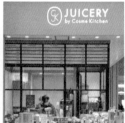

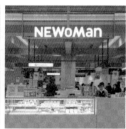

NEWOMAN

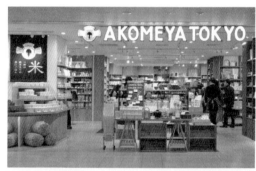

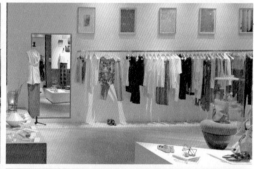

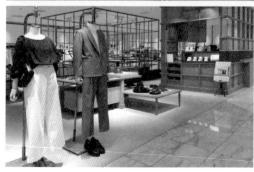

商場裡的美味體驗
NEWOMAN
EKISOTO / MIRAINA TOWER
新 宿

來自美國加州聖塔克魯茲的精品咖啡〈VERVE COFFEE ROASTERS〉，使用源自美國的咖啡豆外，在咖啡口味上也多有創新。

JANICE WONG　*044

以器皿當畫布，創造 EDIBLE ART

DESSERT BAR / EKISOTO

初出店來自新加坡甜點主廚黃慧嫻，曾連續兩年獲得亞洲最佳餐廳甜點主廚。她創作出可以吃的藝術，揉合視覺與味覺的藝術，概念是「與前所未有的甜點邂逅」。「京都庭園」反映了日本的季節性，並感受到枯山水線條、庭園大石與植栽搭配的美感。在這裡，搭配甜點的飲品也不能含糊，每道都有建議搭配的日本酒、茶佐餐，讓味覺在彼此交融間達到平衡。

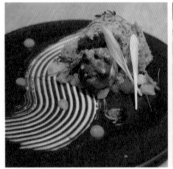

800° DEGREES　*045
NEAPOLITAN PIZZERIA

任性組合的 800° 窯烤 PIZZA

PIZZERIA / EKISOTO

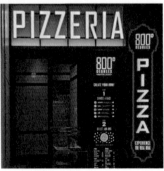

面向甲州街道、是來自加州洛杉磯的人氣PIZZA店，在日本的1號店。以傳統的拿坡里PIZZA窯內柴燒方式，用華氏800度約90秒烤好一張PIZZA。店家以「Premium、Fast、Casual Restaurant」為概念，讓顧客從5種不同基底醬料的義大利麵皮、40多種PIZZA食材、TOPPING與調味佐料裡搭配選擇。「BURRATA」還是用加州空運的新鮮、頂級mozzarella製作。

〈TORAYA CAFÉ・AN STAND〉 是老店〈虎屋〉以「紅豆抹醬」為主題的咖啡廳，提供多種紅豆抹醬，含有顆粒的「小倉あん」、綿密豆泥的「こしあん」、散發香氣的白芝麻抹醬、還有 Baby 也能吃的嬰兒抹醬等。

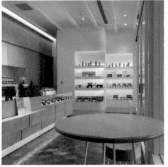

GARDEN HOUSE *046

快適美好的午茶時光

RESTAURANT / 4F

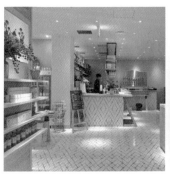

從鎌倉庭園餐廳起家，以「SEASON INSPIRED & FINE CRAFTS」為概念，這裡的座位是可以看到窗外天空的悠閒空間。除正餐時間有石窯PIZZA和手工啤酒，以季節食材、有機飲品為其特色，下午茶則有以日本產的國內食材與自家製酵母所做的鬆餅、麵包與甜點等，帶點設計感又有質感的餐廳，色彩和鎌倉店相較更顯年輕，還有生活雜貨的選品販售。

ROSEMARY'S TOKYO
*047

紐約時尚・義式風味

RESTAURANT / 6F

來自美國的ROSEMARY'S 人氣餐廳，位在許多名人聚集的曼哈頓西村，供應美味的義大利料理，甚至還有自家菜園，利用鄰近的新鮮食材，提供沙拉、魚貝海鮮類及牛雞等，有FARM TO TABLE的概念。店名ROSEMARY是生活在義大利托斯卡尼店主Carlos Suarez母親的名字，明亮的空間、使用很多紅銅裝飾與木材質的家具，還有戶外花園與露台，散發異國情調。

不惑之年的潮流底蘊與傳統革新潮
BEAMS JAPAN

新宿

2016 年，成立於 1976 年的日本服飾品牌 BEAMS 堂堂邁入第 40 週年，而在一個品牌的不惑之年應是成熟也相對篤定的，但在時尚潮流的觀點裡，又會是何種面貌留下註記？

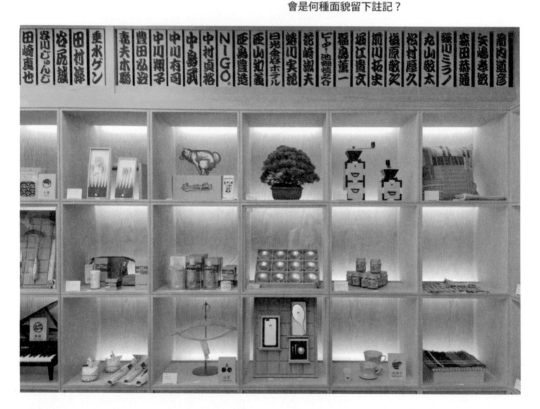

BEAMS 做了一個具時代意義的事，他們選擇在新宿三丁目開設一棟 7 層樓的〈BEAMS JAPAN〉，以「日本」為關鍵字，用 BEAMS 一直以來的時尚觀點，建構一個充滿日本味又想與時俱進彷如當代文化沙龍般的空間，將有趣又時尚的日本文化與好物向全世界傳達。同時展開一個名為 BEAMS「TEAM JAPAN」的企

劃，網羅日本海內外各界的一級創意大咖，將好的人、事、物在品牌下交流激盪出精彩的花火，成為當今日本的魅力與價值觀的發信據點。

建築的外觀掛滿濃濃日本味的白色提燈，LOGO 還有座紅太陽下的富士山，絕對日本意象無誤，而從 B1-5F 每層樓分別有「食」、「祭」、「衣」、

BEAMS JAPAN

SHINJUKU

「眼」、「趣」與「匠」六個主題：

1F 的「祭：日本的銘品與咖啡」裡可分為三個部分，入口處的展示空間選自日本具在地文化特色的風格商品與土產，一旁還有來自惠比壽知名咖啡店〈猿田彥咖啡〉的小店，設計成有海鼠壁飾樣的小屋風貌，並設置外帶窗口。

這裡最大空間展示來自各都府道縣的「銘品」好物，涵括傳統與現代，有合作開發也有原創商品一一羅列在格架上，至於在最上層繪有熟悉人名的木板是 BEAMS「TEAM JAPAN」的合作成員，像：小山薰堂、NIGO、森田恭通、槇原敬之等，而天花取自錦繪的龍與店員的服飾設計也都增添氛圍趣味。商場後方的旋轉樓梯

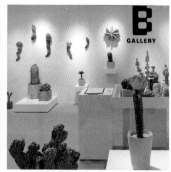

頗有城廓的空間意味，壁紙則印有各種不同象徵家紋的細節裝飾，凸顯傳統再演繹的印記。

2F 是「衣：日本的洋服」是本家主力服飾的時尚空間。有 20 多家精選自 MADE-IN-JAPAN 的品牌服飾，講究設計與品質，有合作也有 pop-up shop 快閃店開展。

3F 的「眼：日本的 SENSE」呈現的是有關風格的編輯。展示許多獨家販售的品牌跨界合作，其中「B @ YOSHIDA」的限定系列與特別訂製款的球鞋都是避免撞衫的獨特表現。

4F「趣：日本的流行文化」裡，「TOKYO CULTuART by BEAMS」是藝術文化的氛圍展演。大膽充滿張力的空間由以 3D 為主力的

GELCHOP 團隊所設計，有店中店的形式，也有將 SUZUKI 小貨車開進室內作為陳列載體，甚至一整面牆的卡匣式收錄音機是復古的流行。在此可觀看獨立發行的藝術 ZINE，有從次文化到純藝術的作品，有大師也有新銳，有藝術經典也有周邊商品，十分引人佇足。

5F 的「匠：日本的手工藝與藝廊」在長期關注民藝與工藝的「fennica STUDIO」策劃下，弧形的展示空間可視為日本文化藝品的脈絡，無論大家或無名設計，都值得細細品味。在天童木工家具旁的「B GALLERY」，是給新秀創作者與藝術家一個揮灑創作的場域，總有新意。

這棟裡面還有另一個十分「大人味」的醇厚內斂空間，就是位在 B1 的「食：日本的洋食」

〈日光金谷飯店〉可說是日本最早的西洋式飯店，起源於 1873 年由金谷喜一郎所創立，過去曾是許多名人下榻的酒店，像是愛因斯坦、昭和天皇與王妃，以及美國建築師 Frank Lloyd Wright 等。

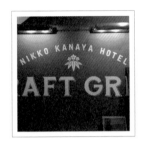

由創意人也是日光金谷飯店（NIKKO KANAYA HOTEL）的顧問小山薰堂，合作推出充滿話題與故事的〈CRAFT GRILL〉餐廳，在飲食的歷史長流裡融合了革新而誕生。

「CRAFT」係以「手作」為概念，由小山薰堂企劃並由餐飲集團 Diamond Dining 營運，在地下室裡以紅磚牆與紅銅管營造出小酒館般的秘密基地氛圍。在這裡可以品味復刻老飯店的「百年咖哩飯」、「大正奶油螃蟹可樂餅」與「赤城和牛丼飯」等，其中名為「TAMATEBAKO」（玉手箱）的 5 種煙燻料理更充滿驚喜，每道料理都能吃出用心的好味與創意巧思，還有 20 多種各地的 CRAFT BEER 任人選擇。而正因復刻猶如穿越時光隧道般，品嘗百年前日本演繹下的西洋美味，所以反而讓人覺得格外新鮮。

20 年前小山薰堂的某次造訪入住，在退房前因有機會和創始者的曾孫女同時也是經營者的井上社長交談，從顧客的角度提出諸多建言，之後意外被邀請擔任飯店的顧問工作。然而金谷飯店的「百年咖哩」也是在創業 130 年後，從長年關閉的石頭倉庫裡挖出當時的法國料理菜單，由於外國人將米飯當作是蔬食，將咖哩飯偏向沙拉的吃法在米飯上淋上咖哩醬，如今復刻推出後受到歡迎，甚至做成伴手禮來販售。

回頭想想，即便 BEAMS 品牌已經遍及世界，但最好的東西、最豐沛的資源與最具創意的樣貌，在第一時間還是留在自家裡，要是進了寶山怎能空手而歸？至於 40 歲是要坐享長年經驗與資產下的不惑之年，還是該丟下歷史包袱重新出發？不如就先毫不猶豫地踏出下一步吧！

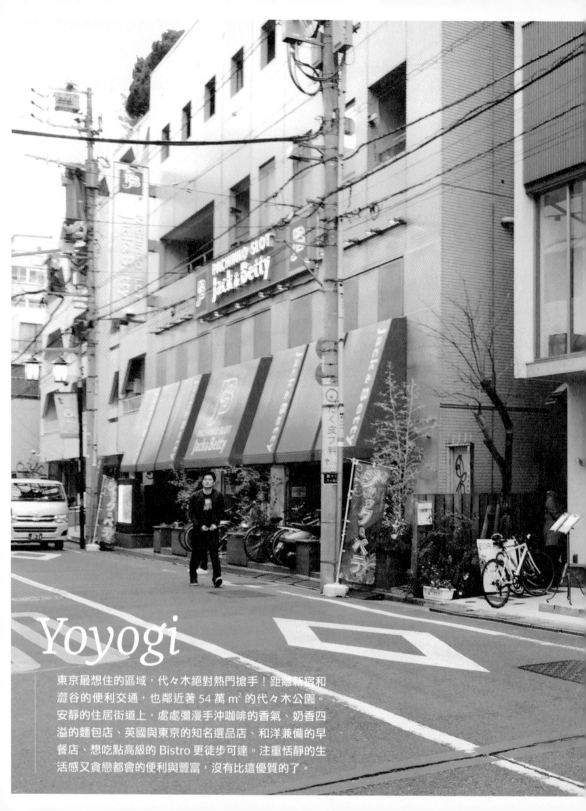

Yoyogi

東京最想住的區域，代々木絕對熱門搶手！距離新宿和
澀谷的便利交通，也鄰近著 54 萬 m² 的代々木公園。
安靜的住居街道上，處處彌漫手沖咖啡的香氣、奶香四
溢的麵包店、英國與東京的知名選品店、和洋兼備的早
餐店、想吃點高級的 Bistro 更徒步可達。注重恬靜的生
活感又貪戀都會的便利與豐富，沒有比這優質的了。

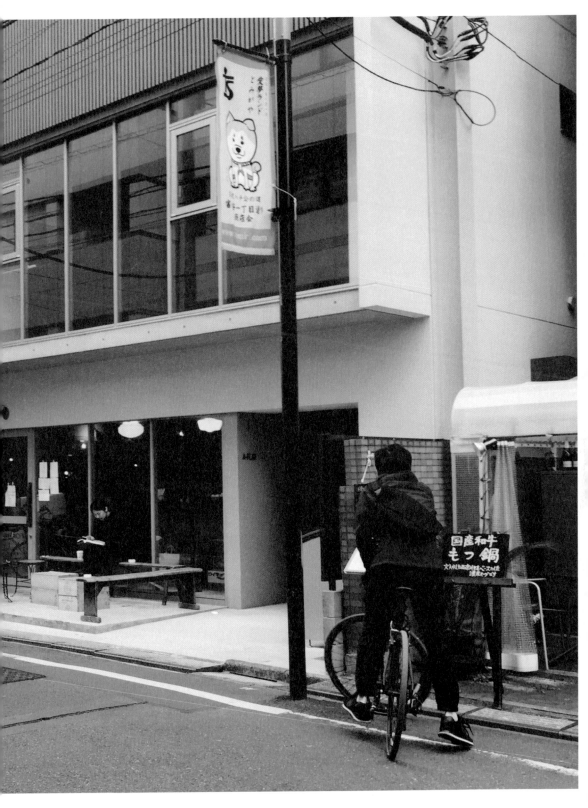

代々木的「食」與生活

NODE UEHARA

代々木上原

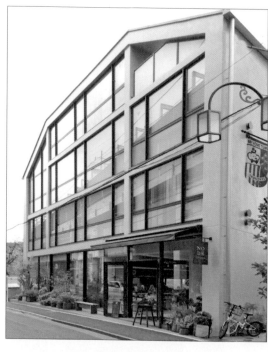

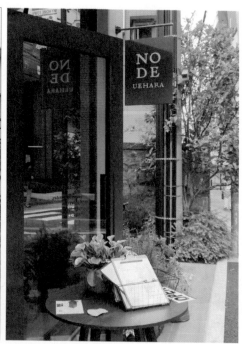

〈NODE UEHARA〉就位在小田急線代々木上原駅一出站的一棟新建築，這是由負責企劃、設計與營運的 UDS（Urban Design System）與小田急線（odakyu）攜手合作的新複合空間，概念是「與食連結的生活」，透過食物的連結讓在地生活更豐富多彩，當然電車也扮演要角。

地下 1 樓到地上 4 層，這五個樓層包括了「住まう」、「働く」（工作）、「集う」與「つながる」（連結）四個角度：B1 是一間平日晚上與週末假日的午晚時段才開的燒烤餐廳「Grill Bistro」，適合家人、同事與朋友的聚會空間。1F 門前有綠意植栽與玻璃帷幕設計，內部則分成由 Landscape Products 負責的「食」雜貨選物店，從調味料、食材到食器用品都有的選品店，另外的主要空間是從早到晚的「Cafe, Bar & Deli」，木質空間令人舒適自在，一早就聚集早餐、午飯、午茶到晚餐宵夜的人們；所提供

透過與小田急線的合作，無論是運輸或是優越的地裡條件，創造出一以「食」來連結生活的複合空間。

NODE UEHARA

的食材則主張「TRAIN TO TABLE」，也就是利用小田急線的運輸優勢，從渋谷區新宿到神奈川的鎌倉、小田原，甚至相模灣近郊，將沿線含括蔬果魚肉、起司啤酒等優質的生產者都串連起來，享受新鮮美食之際，也減少碳足跡的排放，創造一個友善環境的飲食生活態度。

2F-4F 則是 9 個提供租賃的空間，可居住也可辦公，以單身、頂客和 SOHO 為主，更可以在裡面做菜，空間則以「食」來規劃使用與收納。

這個空間串連起生產者與消費者，也建構了一個生活交流的平台，更用人人感到喜愛的「食」作為主題，而代々木不只交通方便，居住機能也相當完備，附近有健身房、超市、商店街與藥局等等，包括代々木公園都在徒步圈內，如果晚上想要吃點異國料理或是喝點小酒，也不乏特色餐廳，絕對是優質而理想的生活選擇。

MINIMAL °051
用減法做出巧克力的 12 道風味

〈ミニマル Minimal〉是日本製造，LOGO設計從圓形變成方形就是強調BEAN TO BAR的製程，直接從可可農園挑豆進貨，並挑選單一品種的可可豆而非混豆，自烘焙、磨碎、調和到巧克力BAR的成形、包裝，每個過程都自己管控，以確保最後的品質與味道。

「MINIMAL」是指用減法的概念來生產，以最少的素材與加工來勾引出食物最原本的味道，也就是只使用可可豆與砂糖，透過製程讓豆子的香味極大化。而且每一片出產的巧克力都有一張生產履歷，不加砂糖以外的調味料，詳載可可豆的產地、農園、烘焙的溫度與時間、粒子大小與砂糖的比例等等；並且將可可豆類分為有水果味、堅果味、香甜鹹辣，再細分成12種風味。其一大特色是「巧克力BAR」的設計，讓一片巧克力BAR上有10種形狀、大小與表面質地等都有不同的設計，讓味蕾能細細品味不同斷面角度與口感的咀嚼風味，更能與紅酒或飲品搭配。不只得過G-MARK, FRUITY BERRY－LIKE的口味還獲得國際巧克力賞金獎。

Roundabout ˙052
講究機能美的小林和人選品店

1999年就在吉祥寺開設Roundabout生活選品店的主理人小林和人，因為2016年老屋改建而將店鋪遷移到代々木上原的住宅區，一個位在地下1樓有點像洞窟的水泥牆空間裡，播放著悠揚音樂的店內，用堆疊木箱或是標本盒當作陳列櫃，看似粗獷但選物的品味細膩且眼光獨到，散發著一如往常的老店風格，延續「用具體的機能豐潤每日的物品」選物基準，必訪！

CASE GALLERY ˙053　　經過不錯過的三角藝廊

從代々木八幡車站沿著環狀線往北走，越走越遠處出現一間以三角形的腹地與三角形的屋頂組成，被夾在兩棟建築之間的5坪迷你藝廊〈CASE GALLERY〉，這是由在地的不動產公司將有限的三角空間再利用，由設計過OUTBOUND的建築師新関謙一郎以玻璃和木頭構成，明亮帶著自然感的空間，以北歐與布料設計作為這裡展示的主題，感性議題不定期開展。

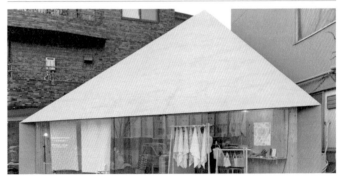

會社的食堂・社會的食堂
SHASHOKUDO

代々木上原

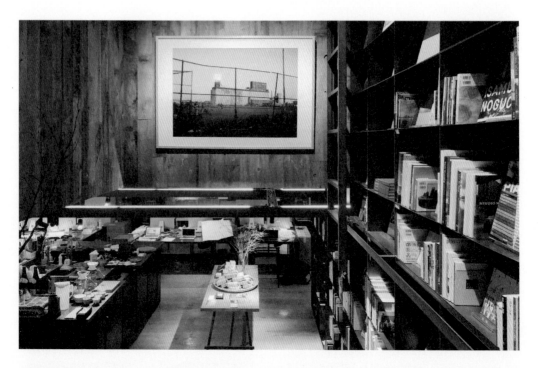

書裡介紹過不少 SUPPOSE DESIGN OFFICE 的設計案例，設計過很多精彩的餐廳、旅館、住宅或是書店等，令我好奇地想直搗會社參觀受到媒體關注的〈社食堂〉是什麼模樣，暫時就偽裝內部社員，體驗在社食堂用餐的感受吧！

由於辦公室搬遷到代々木上原這個高度介於1樓到 B1 間的一層空間，除一部分是辦公用外，走下樓梯後的主空間則作為對內也對外的餐廳食堂。不過，附設食堂的企業公司所在多有，之所以成為話題應是設計感與空間主題的特殊性，加上非社員也能到此享用，因而更多了潛在的參與感吧！食堂與辦公的空間設計延續了谷尻誠的設計風格，剛性裡帶點溫暖，原本空間裡的白色天花板有不規則的橫梁，因此採以井字的黑色鐵件統一也凸顯了整體感，嵌在鐵件軌道上的照明聚光也顯得直接；中島式的廚房就在空間的中央位置，彷彿掌控整個空間的脈動。

SUPPOSE DESIGN OFFICE ——————

會有社食堂的想法據說是因為能讓忙碌的員工擁有隨時都可以用餐的場域，且每日更替著健康均衡的主菜定食與三菜一汁（湯），另外也有咖哩與丼飯，咖啡啤酒更不能少，讓員工有更好體力與心情面對工作；更好的是數十位社員們也不必為了聚餐場地而傷透腦筋，尤其無論是空間或各形各色的餐具器皿都具有風格與趣味，變化的菜色加上季節或主題企劃的餐點話題，即便對外營業也很具吸引力與競爭力。

此外，空間還可以是展示作品的藝廊，而在入口走下樓梯處有整面鐵板書櫃，由專業選書人BACH 幅允孝為這裡挑書，當然也包括近期出版的作品集。展示桌與櫃架上擺放自家開發的鋼質商品「KT -kata-」，還有來自家鄉廣島的咖啡豆與蠟燭香氛等選品販售，讓這裡持續保持著新鮮感與變化性。在這裡，我看到社員們開心用餐，也看到客戶來此討論工作的會議。在食堂的餐桌上，上演著如劇般的日常風景。

反覆不斷造訪的代々木生活
A WALK in YOYOGI KOEN

代々木公園

365日 `055

好吃到出版食譜的麵包店

2013-

這家人氣麵包店好吃到不計成本亂買都開心。老闆杉窪章匡曾渡法多年，任職過多家星級餐廳，而店內的食材從日本各地取材。跨越和洋的界線，透過不只是有機的、還有引以為豪的優良食材，在食材與食材之間的加減乘除，一個個看似尺寸稍小的麵包，卻等於是散發令人安心健康的美味。2018年出版的《「365日」の考えるパン》更直接公開好吃的秘密！

mimet `056

代々木屋裡的食衣品味

2015-

〈mimet〉改裝了木造民宅，是兩層樓的溫馨風格小店。1樓提供特色餐飲，有個L型的木頭吧檯，搭配各個不同特色的木椅，招牌餐點是用南部鐵器現做的熱蛋糕，到了夏季還有白桃口味的刨冰。2樓則是老闆娘開的雜貨選物店，物品精緻集結了職人與藝術家的手感創作，生活雜貨、飾品與時尚衣物等，以女性為主要對象，抬頭可看到挑高的木造斜屋頂。

FUGLEN ˙057 　　富ヶ谷的奧斯陸風情

2012-

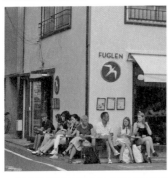

來自挪威奧斯陸的知名咖啡店，也是挪威以外的海外第一店2012年在代々木展店。店開在轉角處，內外都散發著濃濃的北歐情調，不只是有Esspresso Bar, 還有Cocktail和經典家具，若擠不進店內可在戶外露天座位品飲淺烘爽口的今日咖啡。2016年改裝隔壁45年的民家開設NORWEGIAN ICONS白壁外觀家具店，販售1940-1975年挪威設計的經典家具與小物。

Musee Du Chocolat Theobroma ˙058
親炙日本大師的巧克力

1999-

可以說是日本巧克力第一人的巧克力大師土屋公二，早在1982年到法國學習糕點，約在20年前便選在富ヶ谷開設這間渋谷本店。「Theobroma」是可可樹的學名，店名是巧克力博物館的意思。早在當時就有Bean to Bar的觀念，並從世界嚴選可可豆製成店內30多種的巧克力製品，非常適合作為東京伴手禮。若怕融化的話，不如就現場來杯濃厚的巧克力GELATO吧！

反覆不斷造訪的代々木生活
A WALK in YOYOGI KOEN

代々木公園

THE MONOCLE SHOP *059
雜誌風格品味的實踐

2014-

繼倫敦、紐約、香港後，2014年在東京富ヶ谷開設〈THE MONOCLE SHOP〉絕對算是轟動地方的新聞。略略降下地面的空間中，不只是07年創刊的雜誌《MONOCLE》東京實體店，販售雜誌、城市導覽誌，也呈現MONOCLE系列商品最完整的店鋪，其中與日本PORTER、Delfonics合作的商品具代表性。店面空間不大，後方也是辦公總部，甚至還有錄音間。

PATH *060

往美味人生的路上

2015-

店名意味生活方式與前往目標的道路。從外面看起來是略為簡單樸實又帶點昏暗的空間，內部則散發著斑駁美學的生活況味。其實這是2015年底才開的人氣名店，由米其林三星甜點主廚後藤裕一與主廚原太一共同經營的餐廳，白天是咖啡店，提供自製麵包的早餐、中午還有早午餐，到了晚上變成饒富味道的法式小酒館。看似隨興卻具有巧思的餐點總有驚喜。

如果沿著這條商店街一直走下去是會走到渋谷駅的，不過還會經過這間營業到晚上11:00的神山町人氣書店SHIBUYA PUBLISHING & BOOKSELLERS, SPBS。若以代々木為圓心，以10分鐘為半徑的生活圈是永遠不虞匱乏的，無論精神或味蕾。

Archivando ˙061　　設計一間坡下的選品店　　　2012-

店名是「archive」的西班牙語，有歸檔之意。這間店的位置就在坡道的下風處，係因從事室內設計30多年的店主神谷智之，熱愛在旅行中收集建築、傳單資料，在此終於實現夢想開了一間自己設計的選品店，並找來小林和人來擔任選品與陳列、主視覺找攝影家五十嵐隆裕拍攝，logo延請猿山修設計。綜合東西方選品，在灰色低調如洞穴空間展現自己的世界觀。

& CHEESE STAND ˙062　　　　2016-
東京最新鮮的 Mozzarella

2012年在神山町開業的〈SHIBUYA CHEESE STAND〉，概念是「在街上現做的起司」。相較海外進口或來自北海道，老闆藤川真至更想要販售最新鮮的起司，於是從離東京最近的多摩區購入牛乳，每天製作新鮮的Mozzarella，不只提供外帶，店內也販賣添加起司的三明治、PIZZA等。16年在1號店附近的富ヶ谷開新店，更多蜂蜜和橄欖油等相關佐料食材。

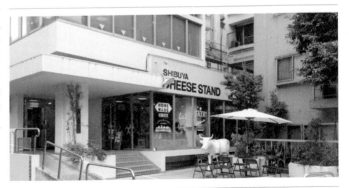

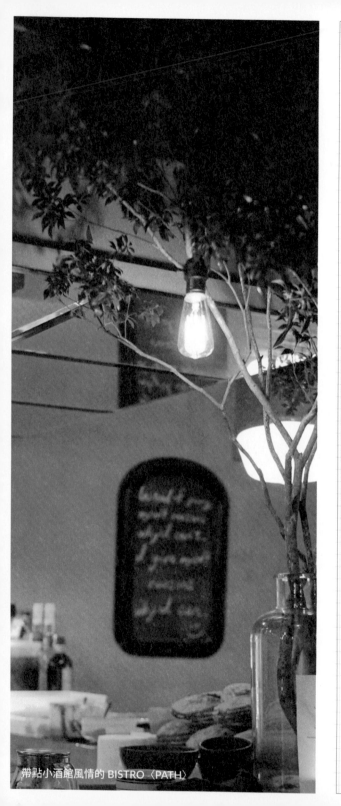

帶點小酒館風情的 BISTRO〈PATH〉

代々木其中一個迷人之處就是小巧的地區規模，因此往來都不用大費力氣而顯得優雅愜意又便利，和熱鬧的新宿如此靠近又如此不同。近年來一個一個亮點出現，穩定地漸漸連成線，又張成面，連我自己都很難想像在這個地方造訪的頻率高出許多東京熱門的區域。除了麵包、咖啡外，如果你是嗜肉者，有點隱密的知名熟成肉〈格之進 Rt〉餐廳也能在此發見，其中「うにく＝肉巻き雲丹軍艦」（海膽霜降熟成牛肉卷）更是人氣料理，需 2 天前預約才能吃到！

MINIMAL

MAP

Illustration by Nic Hsu

YOYOGI AREA

代々木散歩

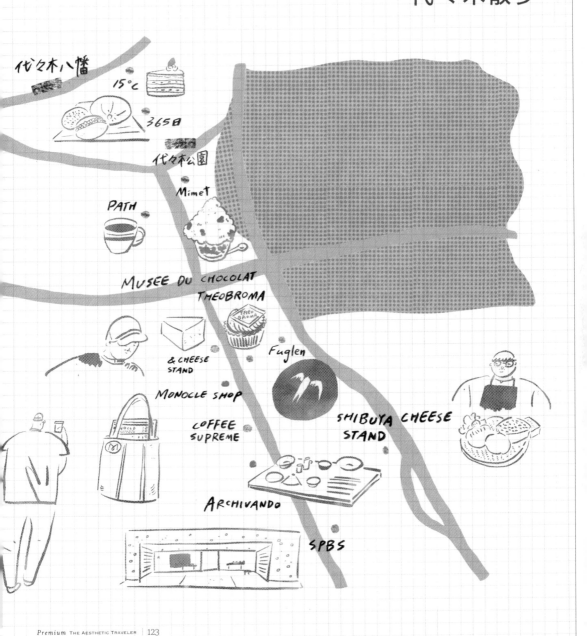

代々木八幡

15℃

365日

代々木公園

Mimet

PATH

MUSEE DU CHOCOLAT
THEOBROMA

& CHEESE
STAND

MONOCLE SHOP

COFFEE
SUPREME

Fuglen

SHIBUYA CHEESE
STAND

ARCHIVANDO

SPBS

到有旅館的服裝店裡吃宵夜
HOTEL KOE

渋谷

當旅館不斷地演變出現各種可能性，旅館 ╳_____ 的空格裡，這一頁填上了「fashion」。

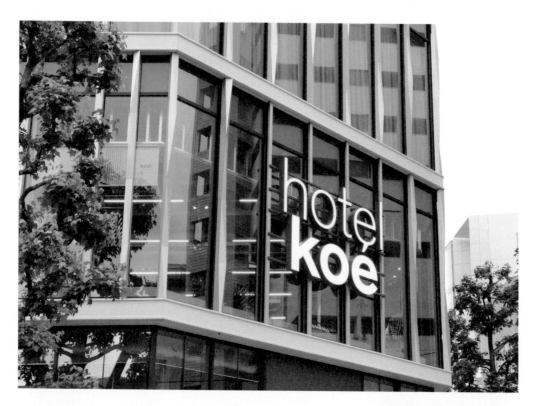

深究一個個如雨後春筍冒出的旅館背後，會為其概念想法驚嘆不已。〈HOTEL KOE TOKYO〉背後是一個擁有 15 個品牌的時尚集團 Stripe International，岡山出生的 CEO 石川康晴只是想讓顧客有更多的停留時間，於是演變出一間只有 10 個房間的精品旅館。整間店的位置選在聚集了許多充滿創意大人的渋谷，同時也是日本向世界傳遞文化的國際舞台，於是在公園通交叉路口的三層樓出現了，結合美食與音樂、時尚服飾與住宿的大人味空間於焉誕生，並由藝術總監川

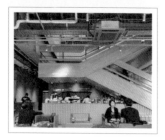

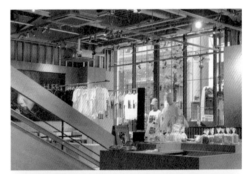

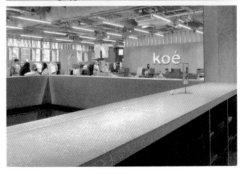

上俊為品牌再造。這間可看作是有旅館、商店與餐廳的服裝店，也可以是有服裝、音樂、藝術與流行文化的宿泊地與發信地，koe 的品牌概念是「new basic for new culture」，3 層樓內各有不同的主題與屬性。

1F 是 koe lobby，附設烘焙的餐廳，出自代官山法國餐廳 Ata 主廚掛川哲司之手，依據不同時段從早餐到宵夜（7:30-23:00），從自家製的麵包、咖啡、100% 牛肉的照燒蛋漢堡、洋食午餐、拉麵，甚至茶泡飯與豆花等甜點，點出了「和」的飲食文化特色，座位的設計安排，無論是一個人或是三兩好友都能自在用餐。另一方是 POP SHOP 與音樂活動區域，平日作為展覽空間，到了週末還有客座 DJ 的音樂活動。

想像如果週五晚間在熱鬧的氣氛下，坐或站在如觀眾席的大階梯上享受音樂啤酒或隨之搖擺，累了不知不覺就走到 2F 的 koe 服飾品牌空間。

這個空間以綠色磨石子作為基調，販售男女流行服飾，價格合理空間也相當舒適。除了服飾之外，店內並與日本插畫家合作開發渋谷店內限定的 T 恤與帽子等原創雜貨商品，展現在地的潮流文化特色，而營業到深夜的服飾店更是東京少見的一大特色，並首度嘗試 21:00-23:00

HOTEL KOE

SHIBUYA ————

為導入非現金支付的無人商店，新奇體驗滿點！

3F 是 STAY & LOUNGE 的精品旅館與茶酒空間。由谷尻誠與吉田愛的 SUPPOSE DESIGN OFFICE 領軍設計，將茶室的傳統要素以現代手法配置，並結合數位藝術在館內呈現。館內有 XL, L, M, S 四種房型、僅計 10 間的客房，開幕以來經常是一房難求，甚至可供活動包場。

室內屏除了多餘的裝飾和加工，利用大量灰黑色調從牆面延伸到地面，輔以柔和的間接照明，表現出猶如藝廊般的情調，大型房間內還有離屋的榻榻米房間與架高地板的設置，沉穩之中也帶出空間的多層次，彷彿住進日本現代家屋的感覺。而長條形的 LOUNGE 也有房客獨享有的茶酒組合，在這裡頓時忘記身在熱鬧喧囂渋谷，對比的感受具有非日常的趣味。

koe 的服飾、餐飲空間，因為 hotel 旅館的導入，讓 3 個元素的加成引發令人充滿體驗的期待感與好奇心，作為「用日本的款待來傳遞新的日本文化」的一間旅館，正是在充滿個性與飽富各式文化的渋谷街區裡，一間不得不去感受的體驗型 LIFESTYLE 旅館，也是大人遊樂場。

通透的玻璃外牆與來往行人，成為渋谷的美麗景致。

旅館 × 社交
TRUNK (HOTEL)

渋 谷

以獨特的「SOCIALIZING」（社交）概念所開設的旅館，期望人們在使用旅館設施與服務時，能從社會的角度來思考，旅館更致力社會貢獻與社會問題的解決，是帶著使命與嶄新價值觀的社會企業。

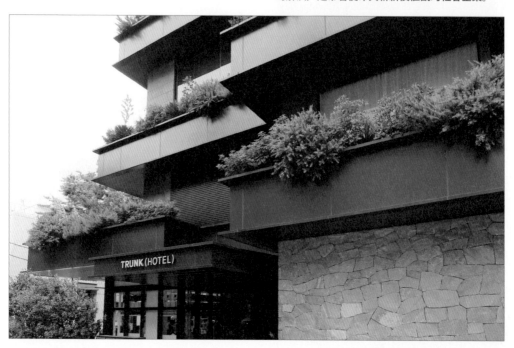

〈TRUNK(HOTEL)〉的腹地並不太大，有了石牆與綠樹的妝點帶出一種鬧中取靜的度假氣氛。木質感的建築由 MOUNT FUJI ARCHITECTS STUDIO 所設計，視覺則由平林奈緒美擔任藝術指導，具有精品旅館的氣質。旅館的 1F 入口前有個樹影扶疏的露台，是聚集人潮、活動交流的開放空間；而前廳的 TRUNK(LOUNGE) 也具同樣意義，歡迎房客與非房客利用第三空間（3rd Place）增進人際網絡的連結脈動。

1 樓的門口有間以白色基調的特色便利店 TRUNK(STORE)，販售關注自然環境與社會議題的日常用品：文具、雜貨、飲料與麵包等，連空間內裝的素材都得一一納入設計考量。此外，旅館人員的服裝、旅館腳踏車等，落實了回收再利用，客房內的設計、各種用品與食物等，都圍繞「社會」與「在地」的相同目的開展。舉凡衣食住行，以具風格品味之姿表現出新的生活價值，讓入住的每個舉動都格外有意義。

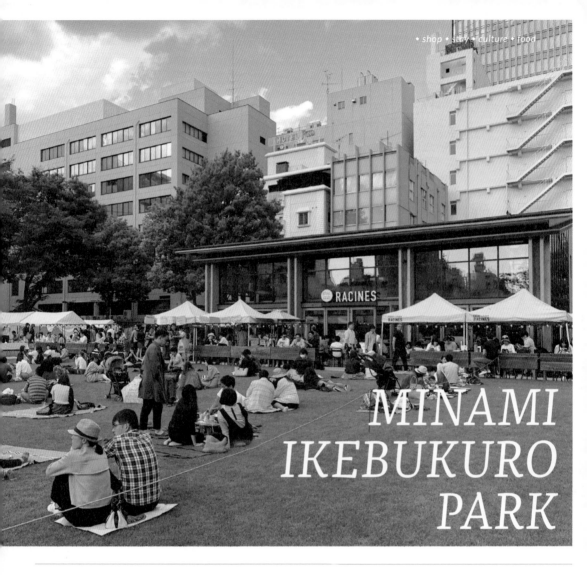

MINAMI
IKEBUKURO
PARK

池袋的新使用方式：南池袋公園

MINAMI IKEBUKURO PARK

池袋 '065 | **PARK** | 2016.04 -

不常造訪的池袋，也漸漸改變中。過去曾遭戰火的區域，曾是停車場、變電所。經整理過後，除原有的欅木和吉野櫻之外，一大片方正草坪在 2016 年春天，定位為職場與住宅之外的 3rd place 啟用。草坪正前方還有一間〈RACINES FARM to PARK〉（法文「根」之意）餐廳酒館，到了週末假日更有戶外 BBQ 與飲料吧，草地上更是曬著悠閒。一塊草皮，提供人們享受戶外的生活方式。

療癒不思議！仰望在天空悠遊的企鵝
SUNSHINE AQUARIUM

池袋

離池袋車站不遠的 SUNSHINE CITY WORLD IMPORT MART 的 10F 頂樓水族館〈SUNSHINE AQUARIUM〉早在 40 年前就已開張，並在 2011 重新開幕，在室內增加了 240 噸水量的「陽光岩礁水槽」，水族箱內利用光線、壁面色彩及白砂營造出如海洋般的氛圍，還有潛水員的餵食表演；而深邃湛藍的「水母隧道」也能令人感受到神秘優雅的氣息。

2017 年夏天又增加 5 個新的展示，其中最吸引目光的項目都包含在戶外區域的「天空的綠洲」。其靈巧的改寫都會型水族館受限於空間與水量的風景，以另種開放式的空間讓人們感受到充滿動態與變化的戶外觀賞體驗。

像是有讓海獅繞圈反覆洄泳的甜甜圈「環形水道」、讓粉紅鵜鶘走 cat walk 的透明空中伸展台、瀑布造景旁可近距離觀看的草原企鵝，以及能表演餵食秀的舞台、筒狀水槽與海獅的沙灘等，在這之中，最受歡迎的便是改變人們觀看水族館方式的「天空企鵝」。

這是一個跨距寬達 12m、長 30m 的頂上巨大弧形水槽，槽內有 40 多隻非洲黑腳企鵝悠遊其中，讓人們以仰首的形式觀賞。透過透明水槽看見企鵝與牠們身後的藍天白雲、樹木和大樓，一一成為都會裡面特有的有機水族館景觀。所謂「有機」，正是因為每日天空的顏色決定了企鵝身後的背景、風速影響了水波紋的起伏、陽光決定是否波光粼粼，天氣溫度也影響動物們的動態表現。

站在水槽下，隨著背景音樂播送，感受到企鵝迥異於陸地上宛如翱翔天際般的自在姿態，擺脫了地心引力的束縛，利用圓滾滾的肚子像鳥似魚般交錯來回靈活悠遊。水族館的特殊設計讓我們打開不同的視野，看見不同的企鵝與都會水族世界的另一種風貌，療癒了心情。

SUNSHINE AQUARIUM

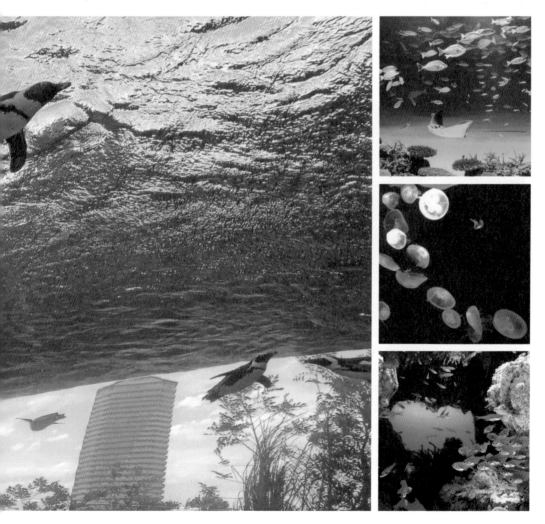

在書店裡睡了一「頁」
BOOK AND BED

池 袋

「你是不是曾經有抱著喜歡的書，讀著讀著就睡著了的經驗？」

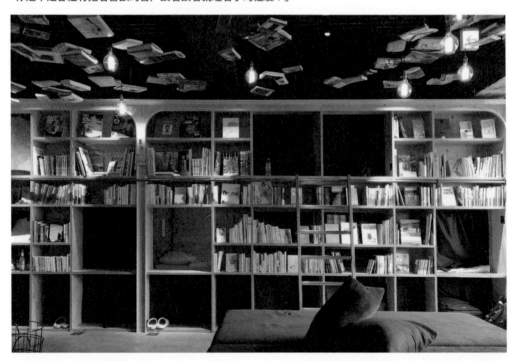

這間 Hostel 就是從這樣的概念所生成的，更甚者你不只是抱著書睡，還是在書堆中入眠。2015 年 11 月 R-STORE 在池袋開設第一間「可以住的書店」名為〈BOOK AND BED〉，而將這個概念具體化設計的是 SUPPOSE DESIGN OFFICE 的谷尻誠與吉田愛，他們使用木頭夾板、黃銅、外露的水泥牆面，打造出粗獷的工業風並帶著經典的設計語彙，像書櫃上緣的圓角飾板，搭配清玻璃燈泡的點光源與聚光燈效果，點亮飛舞空中的展翅書本，異媒材的交錯，在長形空間營造出豐富多層次的設計印象。

而分隔臥鋪與公共閱讀區域的整面書牆，可放上 3000 本書籍，舉凡旅遊、設計、時尚、建築、料理、日本文化、生活風格與具有收藏價值的攝影集等英語洋書，負責這些充滿啟發靈感的選書是澀谷的書店〈SHIBUYA PUBLISHING & BOOKSELLERS〉，漂亮好看得讓人捨不得睡。

這間可以住的書店雖不賣書，但在販賣情調外，還有周邊商品提供訪客購買，包括浴衣、T恤、旅行筆記本與鑰匙圈等具有設計質感的相關旅行商品，讓 HOSTEL 的意義更不僅止入住而已。

BOOK AND BED

至於床鋪的設計上，7-8 F 共有 30 個床位，分為兩種類型：一種是睡在書櫃後面的床位，必須鑽進櫃子間的開口進入床鋪；另一則是獨立於書櫃區的上下鋪形式，或許更可免於書櫃旁的干擾；尺寸則有 120×200 與 80×200 cm。

而這種半開放的宿泊空間總不是我的住宿選項，但依然可以在住宿時間外使用這間 HOSTEL。因為還能當作是圖書館般的閱讀空間，只需按時付費，便可以在兩層不同格局的空間、在寬敞舒適的沙發上盡情享受閱讀並感受空間。我還點了一套手沖咖啡組，從磨豆開始到 DIY 畫圈注水現泡一杯香濃的好喝咖啡。而觀察造訪的其他年輕旅人亦多成雙成對，相互依偎或安靜閱讀，在窗邊形成一幅罕見的寧靜午後時光。

除池袋外，赤坂、京都、福岡與新宿都有分館，只看書不住宿的 Daytime 體驗常是一位難求。

SANGENJAYA

「三軒茶屋」在江戶中期因有三家茶屋得名，目前是
東京相當適合居住的一個區域，它介於都會的繁華與
住宅區的靜謐之間，透過東急田園都市線東達澀谷西
抵二子玉川，或搭乘路面電車東急世田谷線松陰神
社、山下等站臨近都是綠意盎然、不乏特色烘焙坊的
優質住宅區，介於之間的「三茶」老鋪新店各有特色，
往往某個轉角就是增添生活況味的特色小店。

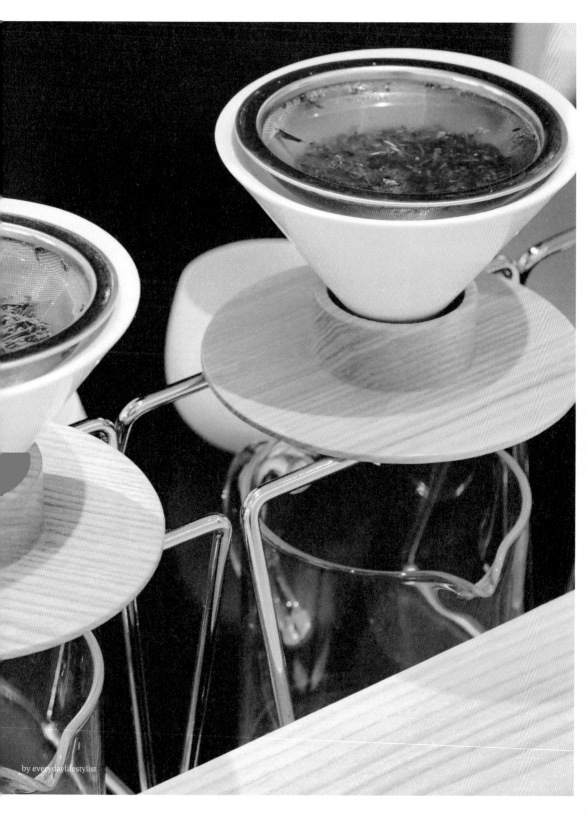

品種、道具、沖法與空間，日本茶的新甘苦旨味

TOKYO SARYO

三軒茶屋

三軒茶屋的名字起始於江戶時代的三間茶屋。
現在有咖啡店之外，茶店更有其合理性的存在！

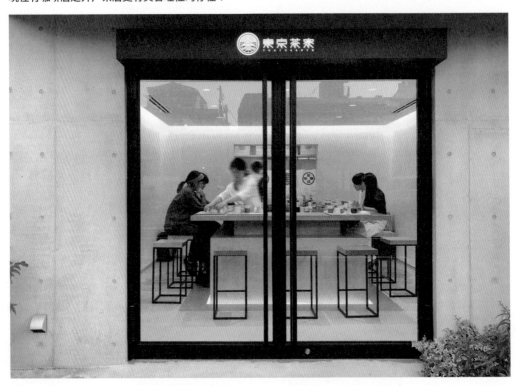

位在三軒茶屋的〈東京茶寮〉是個一室淨白的方塊空間，裡面僅有ㄩ字型的 9 個吧檯座位，是時尚又簡潔如現代茶室的喝茶空間。

開設這間店的是 1990 年出生的設計師谷本幹人，在這空間不只可以專心喝茶，茶道具也是和日本職人合作的絕美設計。濾杯採用波佐見

燒的瓷器，底部有一小孔，木頭基座是來自北海道的無垢材樺木，還有來自燕三条的濾茶器，連量身訂製的桌椅樺木板也都同樣來自北海道。

其中最特別的應該是號稱世界首創的 HAND DRIP，像手沖咖啡般的沖茶方式，所使用的茶葉更來自單一茶園的單一品種的單品茶

讓品日本茶變成一件新鮮也充滿樂趣的體驗，是越來越多新的日本茶店致力的方向，不只滿足五感體驗，如何像戲劇般的具有張力與驚喜感，讓喝茶過程為日常增添非日常的旨味。

MODERN TEA ROOM

（SINGLE ORIGIN），來自鹿兒島、靜岡等地的嚴選品種，客人可依據甘味、苦味與香味程度有多種選擇。

透過精心的沖泡方式與茶道具的設計巧思，沖茶時茶葉會先浸泡在濾杯內約 80 秒，之後將濾杯與基座角度稍微傾斜，茶湯就會滴入下方的量杯，茶師會以不同溫度泡三次茶，70 度帶出甘味和香味，80 度則有苦味和澀味，在最後一次則加入玄米增加風味，感受單一茶葉能泡出豐富變化的味道，且讓喝茶的過程也像是觀看一場茶師泡茶湯的有趣儀式！

有趣的是還推出限定茶泡飯組合，也是用相同的方式泡茶，將清香綠色透明茶湯加入鮭魚、鰻魚或帆立貝的米飯中，帶出茶文化的品食樂趣，而二茶一菓子的品飲組合也能享受茶與和菓子的另種風味，其中果乾羊羹相當值得一試。

商店街的袋小路裡，持續淺焙地方人情味
BLUE BOTTLE COFFEE SANGENJAYA CAFÉ

三軒茶屋

SPOT / **1**

走跳過藍瓶在東京清澄白河、青山、新宿、六本木、中目黑及三軒茶屋等店，每間各有特色並與當地環境緊密結合，但對三茶店特別有感。當中一個原因可能是 10 年前住過三茶一陣子，這裡有完整的生活機能與很多充滿生活感的風格小店，且離渋谷不遠的「三軒茶屋」（簡稱三茶）氣氛既獨特也真實刻畫著日常，正符合所謂介於家與工作場所間「第三場所」的需求。

除了地點，〈BLUE BOTTLE COFFEE〉為什麼會在繼四通八達、人潮洶湧的品川車站店後，選在一個如此貼近市井生活的位置開店呢？來此一回或許對這有點陌生的你，便能感受到「咖啡廳×在地」所激盪起怎樣的有趣波瀾。

距離田園都市線的三軒茶屋車站僅有 3 分鐘腳程的咖啡店，座落位置是在商店街轉角約 60m 的死巷深處（日文稱為「袋小路」）稍顯隱密，但光亮開放的店空間又引人窺探、充滿期待感。

建築原本是 52 年前的一間醫院，是由現今屋主的祖父所營運，二樓則一直都作為居住之用。屋主在改建時找上「SCHEMATA 建築計畫」的長坂常（長坂常自清澄白河店以來就與 BLUE BOTTLE 合作），他們沒有選擇拆除老屋，反而選擇保留這棟鋼筋混凝土的老建築並加以改

〈石卷工房〉誕生源於 2011 年 311 地震，為解決災區空間與需求問題，從以復興地區做為開端，創造「製作地域用品的工廠」之品牌，許多設計師參與設計。家具能利用雙手製造，並散發設計的巧思與魅力。

BLUE BOTTLE COFFEE

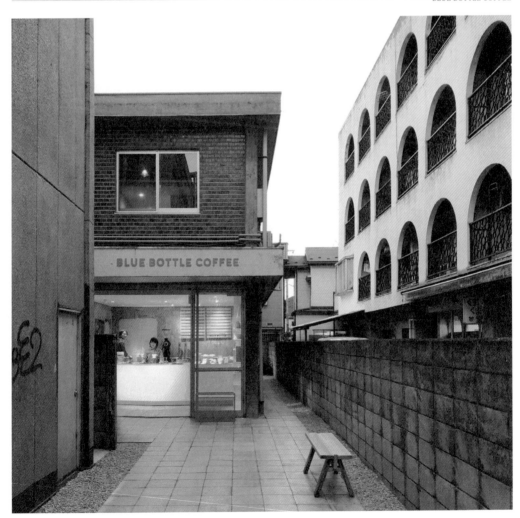

BLUE BOTTLE COFFEE SANGENJAYA CAFÉ

三軒茶屋

裝，藉此留下對歷史崇敬與往日的回憶，並透過活用空間以保持與當地一直以來的情感關係。因此原是醫院的一樓空間則規劃為商店的租賃空間之用，便與 BLUE BOTTLE COFFEE 一拍即合，同樣在長坂常的設計下，凸顯粗糙不規則的水泥質地與外露的整齊管線，同時白色的木作裝潢又是平整俐落，加上宮城県石卷工房的木製家具與音響設備，粗糙與細緻、過去與現代之間的氣氛相容並蓄，讓精緻的咖啡文化與空間的粗獷線條，釋放出香醇又愜意的情緒。

33 席的空間，在動線規劃也很有新意。從商店街走入這死巷裡時，已經漸漸遠離喧囂，被四周建築包圍的這兩層建築反而頓時成為開闊喘息的一方空間。咖啡廳的入口處有前廊，點餐後是「ㄷ字形」的動線，一路是吧檯與長板凳、高腳椅到二至四人的餐桌椅區，這最多座位的區域則隔著落地窗接著後院小庭園，更具私密感。若是從後方離去時，可以發現其實有一隅還藏有鮮為人知的〈CLINIC〉藝廊，這是屋主保留給自己而未出租的興致空間。

二樓屋主的私人住宅空間，同為長坂常設計，保留了有時代感的褐色外牆磁磚。老房子的溫度和新設計，保持著與周遭老屋的和諧感，造就了老房子所散發出的嶄新魅力。

CLINIC

SANGENJAYA

三軒茶屋散歩

從渋谷到三軒茶屋，可以搭乘東急都市田園線或是公車，行經「池尻大橋」、「三宿」，而各站也有些值得造訪的店家，在時間充裕與氣候涼爽的條件下，邊走邊逛也是另一方式。

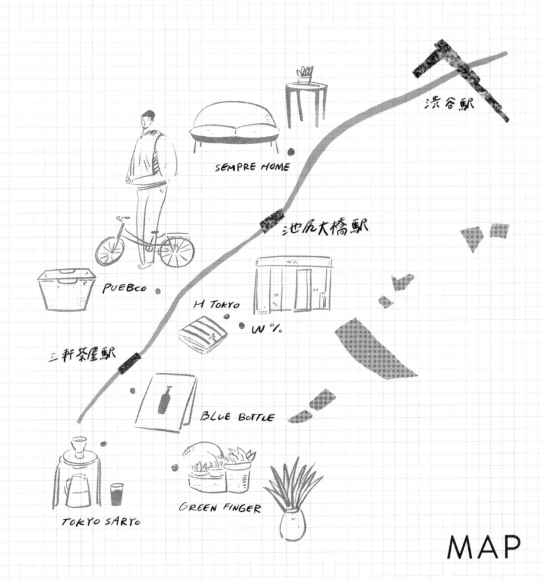

渋谷駅

SEMPRE HOME

池尻大橋駅

PUEBCO

H TOKYO

W %

三軒茶屋駅

BLUE BOTTLE

TOKYO SARYO

GREEN FINGER

MAP

Illustration by Nic Hsu

三軒茶屋，如日常般地慢慢走
A WALK in SANGENJAYA

三軒茶屋

PUEBCO `070

性格男子雜貨店

SPOT / **2**

三 宿

位在老公寓2F帶點隱密的位置，是帶些復古工業風、多以回收材質製作、具仿舊質地的日本生活雜貨品牌〈PUEBCO〉，品牌成立於2007年，從小到大的品項豐富齊備，多來自印度手工製造，並結合歐美生活氣質，無論是大空間或小房間都能找到適合的品項，粗獷中也帶有設計的細節。來到這裡有點像是來到倉庫看樣品般的趣味，還彷彿能聞到銅油般氣息。

W % `071

購入歲月走過的痕跡

SPOT / **3**

三 宿

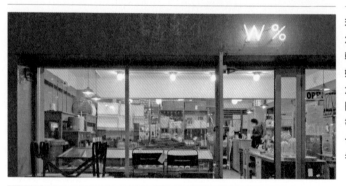

若為〈PUEBCO〉所著迷，沿著國道246號線往渋谷方向於三宿交叉口右轉玉川通不用幾分鐘，即可到達其姊妹店〈White Percent〉，相較方才的倉庫味，W％多點陳列展示的味道。除以復古、經典的書桌、櫃子與椅子等有歲月拂過的老家具為主，甚至也有庭院或具有軍備用品風格的雜貨老件，幾乎是僅此一件的獨特商品，〈PUEBCO〉商品自然亦陳列其中。

〈PUEBCO〉透過外銷在很多地方都能看到這些不造作又可見創意魅力的商品，但是這個空間還結合了辦公室與倉儲空間，一旁的木桌搖身一變就變成結帳櫃檯與打包檯。如果買多了的話，還會拿到具有特色與設計質感的塑料帆布袋！

H TOKYO *072 日本的手帕專賣店 SPOT / 4 三　宿

使用手帕是日本生活文化的一部分，從使用習慣與挑選的手帕，就能感受到個人的生活方式與風格品味。〈H TOKYO〉強調日本製造，從材質、圖案設計到做工都非常講究，並選自義、瑞、澳到日本靜岡與兵庫的優質素材，且與設計師開發新圖案的同時，也復刻起30年代美國用來裝盛麵粉的布袋圖案，用創意設計與細緻做工，讓手帕文化在生活中永不褪色。

SEMPRE HOME *073 堅持不變的美好生活 SPOT / 5 池尻大橋

〈SEMPRE〉已算是日本家具雜貨銷售的老店，利用純熟的編集方式將選自國內外的家具家飾陳列出生活的質感。2017年超過長達10年的青山店已功成身退，目前東京就屬池尻大橋本店規模最大，各家商品大牌齊備，概念呈現也相對完整。除家具外，1F後段的廚房衛浴用品與2F的辦公家具也值得推薦。早期就做起通販，現在網路店也能感受美好生活的質感。

吉田五十八的建築裡，收藏國寶的美術館
THE GOTOH MUSEUM

上野毛

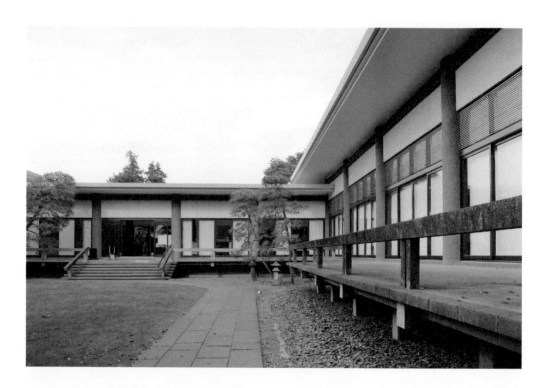

搭乘東急大井町線到 2011 年安藤忠雄所設計以 8m 圓形屋頂開孔導入自然光的「上野毛駅」，之後再步行 5 分鐘，就可抵達如公園般帶著悠閒情調的〈五島美術館〉。這是 1960 年開館、將東急電鉄創社會長五島慶太所收藏的日本美術珍品公開展示的美術館空間。其所收藏的藝術作品包括：繪畫、書法、茶道具、陶瓷器與文庫等國寶與重要文化財共計約有 5000 件，特

別是紫式部創作的《源氏物語》，在作品問世後 150 年誕生的《源氏物語繪卷》也是重要的收藏名作之一。09 年大東急記念文庫更與之合併，將 25,000 件國寶與重要文化財等史籍資料皆一併納入其中，成為收藏豐富的美術館。

〈五島美術館〉在 2013 年整修過後重新開幕，讓我去了兩次的原因就是想踏進這個由建築師

吉田五十八所設計的昭和建築。這棟建築融入
了「寢殿造」，即平安時代的貴族宅邸形式，
並將現代設計樣貌融入其中。H 形的美術館空
間有兩個主要的展示廳，以東洋美術品為主的
陳列展示吸引多數銀髮族群入館賞析，但除了
展品與建築，在建築後方的一大庭園所展現的
特殊樣貌，也很值得前來的訪客來此遊賞。

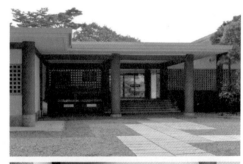

這個佔地 6,000 坪的美術館庭園，剛好是在國
分寺崖線上，高低錯落達 35m 的地帶，將地表
切削出高低起伏不一的自然地景，其間有參天
林木、茂盛竹林雜木、上野毛辛夷與菖蒲等季
節花卉，也有石塔石佛等人造景，還有能眺望
富士山景的見晴台庭園，可以充分享受季節庭
園之美。建築更在 2017 年登錄為有形文化財，
提供能賞味建築與自然景致的雙重美感體驗。

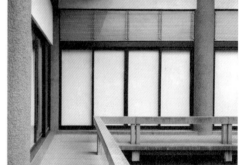

about **ARCHITECT**

吉田五十八（1894-1974），出生於東京日本橋，
當時父親58歲，故命名為五十八。1923年畢業於
東京美術學校建築設計，師從〈明治生命館〉的
岡田信一郎，且特別著迷於現代主義建築，並對日
本數寄屋也有深入研究，因此能將和風的數寄屋建
築予以現代化，用鋼筋水泥刻畫其簡潔俐落的和式
現代建築風格。吉田在東京的作品還包括〈歌舞伎
座〉（1950），奈良〈大和文華館〉（1960）和
令人驚豔的大阪萬博〈松下館〉（1970）。

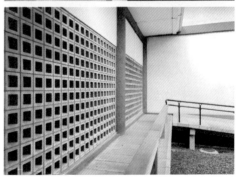

中目黑高架下的多彩生活
NAKAMEGURO KOUKASHITA

中目黑

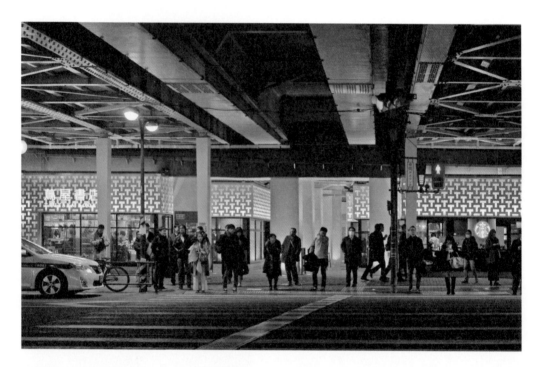

高架橋下的空間活用在東京並不少見，像是
2011 年的〈2k540 Aki-Oka Artisan〉、2013 年
〈mAAch ecute 神田万世橋〉以及 2014 年的
〈Community Station 東小金井〉等橋下空間
的利用再生都有不錯的成果。而隸屬東急電鉄
與東京地下鐵的「中目黑站」往祐天寺方向有
長達 700 m 的高架橋下空間，經道路法修法後，
在 2016 年打造名為「中目黑高橋下」商業設

施啓用，橫跨 6 組的高架橋墩作為 LOGO 的設
計，而設施的開發概念是「SHARE」，打造出
具有各自風格的特色店鋪；至於環境設計則是以
「Roof Sharing」為概念，強調新店鋪與老店
家、造訪者與當地居民的共存感，透過新空間
的出現産生互惠與加乘效果，彼此共生共榮。

首批計有 28 間店鋪進駐，包括一出站就能看

原本具有壓迫感的橋下空間，
變成一間間各有特色的店家空
間後，反而變成擁有比一般店
家更挑高的空間；加上整體燈
光的規劃設計，成為聚客力超
強的熱門商業區域。

NAKAMEGURO

到的〈蔦屋書店〉、東急自家的〈Soup Stock Tokyo〉、烘焙坊、窯烤店、花店、銀行、酒窖、燒肉屋等不同風格型態的特色店家。而中目黑地區原本就有很多具個性與優質的店鋪，同時也是理想的住宅區域，因此橋下整條商店空間設計不只要讓店家各展魅力，也訂立出設計原則來保有街區商店空間的整體感。尤其是空間以整條亮帶與凹凸構築出具張力又明亮的風貌。

這種一出站的商店街形式，為當地提供了不受天候影響且便於約會交誼、知性閱讀與消費生活等機能，帶狀商店中間的刻意斷口讓兩側的行人利於穿越通行，同時讓人流帶動雙邊商業區域的發展與店家的活絡與繁榮。也因橋下空間的活化，增添城市生活的豐富與便利性，更提升人們對於東急電鉄集團的好感與形象，對於地域的深耕經營，也做了多贏的優良示範。

中目黑高架下的閱讀生活
TSUTAYA BOOKS NAKAMEGURO

中目黑

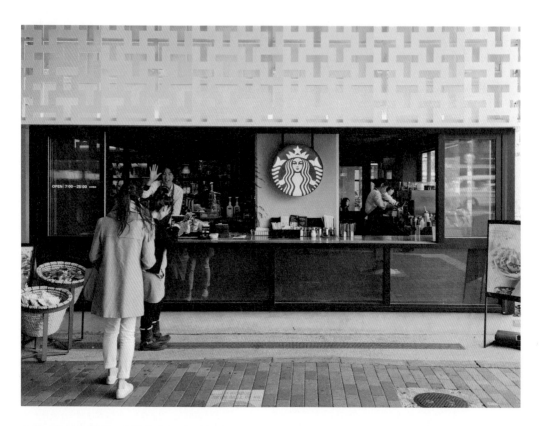

有著一條柔和與醒目光帶的〈中目黑 蔦屋書店〉可以算是「中目黑高架下」商業設施裡最受注目佔地面積也最大的一間店家，儘管面積只有鄰近的〈代官山 蔦屋書店〉的十分之一，但是卻位在離車站正面出口只有10秒鐘的距離，又面對便利的山手通，再加上附近多為創意工作者聚集之地，便以「中目黑的創意引擎」為概念，定位為激發創意工作與生活的書店。

書店的選書以室內、藝術與設計為主，約有萬冊以上的書籍，空間的規劃也很有意思。其中分為四個區域：「Talk」、「Meet」、「Share」與「Work」。而貫穿這4區的就是「書本」與一直以來的老夥伴〈STARBUCKS COFFEE〉。

最接近車站出口山手通的①「Meet」區設計成「相會」場景，人與最新資訊（雜誌）的交

工作區域的家具是與目黑通的家具聯盟 MEGURO INTERIOR SHOPS COMMUNITY, MISC 合作，定期更換不同的家具品項，讓人感受到日本家具街多元又富有魅力的家具編集。

NAKAMEGURO

TSUTAYA BOOKS

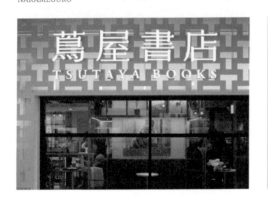

流、人與人的相會之處，家具與照明和 DIESEL LIVING 合作，紅沙發是最佳等候區，閱讀區自然少不了可提供手機充電的貼心服務，牆上壁畫出自在地藝術家岩村寬人。

鄰接的②「Talk」區是以禮物商品與生活風格書籍為主，也有排行榜與推薦書，這區設有扶手的對坐座椅，並有小茶几，可以和朋友聊天、或是來杯精釀啤酒，放鬆一下感受生活況味。

③「Work」區以商務與設計相關的書籍為主，有工作用具、有販售來自巴黎 YellowKorner 的黑白寫真，將工作與居住空間氣氛融於一室，這裡面對外街玻璃窗的座位都附設電源插座。

④「Share」區是以藝術與經典雜誌為主、像是家中鋪著地毯的客廳，大人的 Lounge 空間，可舉辦創作交流活動，是靈感的空間！也設有咖啡吧檯，散發咖啡香的生活與閱讀空間。

黑色與原木空間內安靜品茶喝咖啡
ARTLESS CRAFT COFFEE & TEA

中目黑

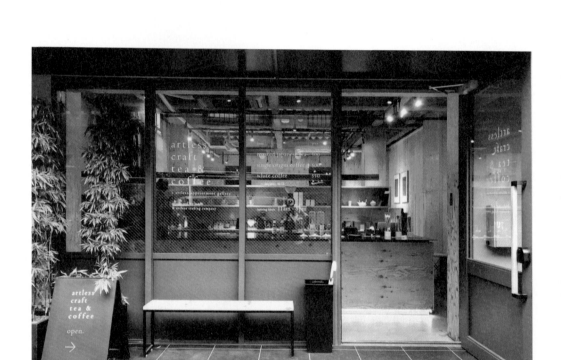

由品牌設計公司 Artless Inc. 藝術總監川上俊領軍所開設、結合咖啡和茶的小店〈artless craft tea & coffee〉，隨著中目黑高架下區域已從 A 區逐漸擴張到 K 區的 NAKAME GALLERY STREET，店鋪也從原本的原宿店搬至中目黑高橋下的 85 號，距離車站步行約 5 分鐘，也因為稍稍遠離了車站，因此在雨天造訪時多了點靜謐與令人放鬆的氣息。

店以「craft」為概念，咖啡豆來自小規模農園的單一產區，並由馬來西亞贏得多次咖啡師冠軍的知名品牌 Artisan Roastery 烘焙；提供的日本茶也是以小規模茶園以無農藥栽培的茶葉為主，並來自京都茶鋪。至於空間設計的概念則是「茶室」，整個空間以前方不到 10 個座席的吧檯為主體，以帶點粗獷的木頭夾板原色與黑色為空間基調。尤其是整張 5m 鐵板桌面頗

LIFESTYLE SHOP

有統整全店的氣勢，表面帶點微微凹凸的檯面與細膩質感增添感性，也統整茶與咖啡於一室。

店內的茶道具與沖泡咖啡的器具都經典雅致，可謂一時之選，此外，每個道具物件都整齊擺放各具姿態，其中像常滑燒的墨色急須（茶壺）、開化堂的茶罐、金網辻的茶篩、BALMUDA 的細口壺、甚至被譽為人間國寶的鑄物師高橋敬典的茶釜也低調地融入其中；而盛裝咖啡的琺瑯杯還有個雷射烙印的皮革杯套，充分展現優雅細膩的紳士態度，整體呈現出「工欲善其事，必先利其器」正是此一道理。

來到此可以試試抹茶或採用有機牛奶的焙茶牛奶，或是選擇來一杯手沖的單品咖啡，將沖泡壺放在黑色極簡的霧面食物秤上方，精準不容誤差地緩緩沖泡出來。這裡的看點太多，從字型、器具或是與 RIVERS WALLMUG SLEEK 合作的雙層隨行杯等周邊商品，在壁櫃上恰如其分地規矩擺設配置，十分完整呈現，堪稱自家 Branding Design 的最佳示範。

Artless Inc. 的辦公室其實就在隔壁，這裡同時還有一間 artless appointment gallery 展示空間，藉由公司的創意網絡與企劃，舉辦涵括藝術、設計與攝影等展覽，並採預約參觀制。

大人的咖啡秘密基地
ONIBUS COFFEE

中目黑

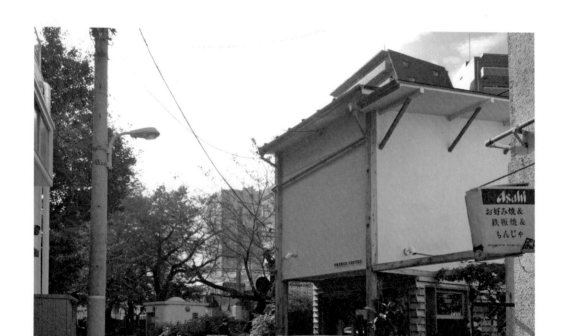

原本是公園旁一間單純的兩層老民屋，因為〈ONIBUS〉的進駐及設計師鈴木一史的設計改裝，而讓無趣的白盒子有了舊木頭的線條、大谷石的肌理，還有常滑燒的磁磚圖案，讓咖啡店空間有了豐富的表情與活力。

〈ONIBUS〉是葡萄牙語公共汽車的意思，延伸到店的概念則是連結人與人每日的空間。店的1樓是烘焙咖啡豆與沖泡咖啡的職人場域，並設有充滿綠意的戶外露台；2樓有兩扇面對公園的格窗，透過窗景可望見公園裡春天盛開的爛漫櫻花，另一面是以往來匆匆的動態電車作為空間背景。在這充滿日式老屋的情調裡喝著洋式的手沖咖啡，感受在中目黑的一隅充滿非日常的愜意生活感。

開始了有咖啡香的中目黑生活
BLUE BOTTLE NAKAMEGURO

中目黑

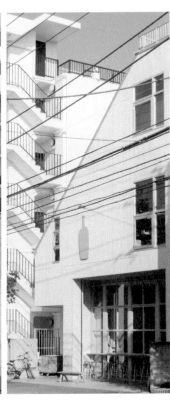

藍瓶第 5 間店在中目黑駒沢通的大馬路旁，原是電機工廠空間，也是藍瓶御用設計 Schemata Architects 長坂常過去辦公室的對面位置，對於這棟三角的特殊形狀建築想望已久，經由改裝後大變身，成為簡約又舒適的咖啡空間！位置距離車站約 10 分鐘腳程，因此除了嘗鮮的觀光客外，主要還是提供附近的居民一個有風味的空間和好咖啡的選擇。或者說，一方面吸引

咖啡愛好者跟著藍瓶發現不同的地方趣味，另一則是在不同區域裡開發新的藍瓶愛好者。像住附近的老夫妻，或在附近工作的勞動者可以享受一杯咖啡的休息時光，又下班下課途經順便喝杯咖啡，而開始了有咖啡廳的生活。吧檯後方還有個地下挑高空間，可作為咖啡研修、工作坊與展覽等用途；在開放寬闊又悠閒的中目黑店，又是一次獨特的咖啡邂逅體驗。

持續復舊與創新的庭園美術館
TOKYO METROPOLITAN TEIEN ART MUSEUM

目黑

1933 年建築竣工的〈東京都庭園美術館〉，在多年整修後，於 2014 年年底重新開幕，復原翻新後更值得特別前往目黑的美術館內參觀鑑賞。

二〇年代正好是西方藝術裝飾（ART DECO）運動盛行之際，而當時的日本東京，便蓋了一個是舊皇族朝香宮夫婦的宅邸。這宅邸的主人是久爾宮朝彥親王的八王子鳩彥王，與明治天皇的八千金允子妃共同居住，名為「朝香宮邸」。

故事的緣由是朝香宮鳩彥王在法國留學時外出發生嚴重交通意外，允子妃飛去照料，兩人便開始在法國生活好幾年，特別的是，當時遇上巴黎的萬國博覽會，並接觸到最流行的 ART DECO 藝術風格，也因為太過於喜歡，回日本後，直接延請當時法國著名的藝術裝飾設計師 Henri Ranpi，為他們打造了這一棟無論是客廳、餐廳、浴室、樓梯及照明燈飾等，甚至有很多包括 René Lalique 的玻璃藝術品與吊燈，都是直接從巴黎製作好運送到東京！建材也包括不同的上等木材、義大利進口的大理石、青銅與鑄鐵等。特別是入口左手邊有個修復完好的香水塔，頂端可放香水並藉由插電點亮燈光的熱讓香味散發出來，兼具實用與藝術的設計，散發著一個時代的優雅氣息。家族成員也住到 1947 年，之後曾作為首相公館與迎賓場所。

到 1983 年，宮邸收歸東京都並改為〈西洋庭園美術館〉，三層樓共 31 個房間都得以開放參觀，所有細膩的裝飾與紋繪並得到妥善保存，從天花到餐桌家具，一一堆砌出近代的西洋之美，更像是本立體的 ART DECO 教材。不要錯過的是在 3 樓原本用來納涼的小閣樓「WINTER GARDEN」，這是由宮內省內匠寮所設計，地板是以黑白大理石如棋盤般鋪設的現代風格，家具都保留屋主當時在松坂屋（今 Ginza Six）採購 Marcel Breuer 鋼管椅，為房內一大特色。

在這處處可見 ART DECO 風格的西方建築裡，還有一大片腹地廣大的庭園在側，包括可慵懶躺臥的偌大草坪廣場、西洋庭園與日本庭園，還有一間和本館同時期興建的「光華」茶室在園內。而館方為讓參觀者更加了解如此豐富的參觀內容，尤其本館的歷史與建築設計等細節，製作了 6 國語言的 APP 提供免費下載與導覽。

另外，從本館往新館通道有面特殊的玻璃，外望猶如一幅美麗的印象畫。而別館是 2013 年於本館旁完成的白盒子展示室，由藝術家杉本博司擔任顧問，讓美術館在展覽、講座、表演、餐廳、美術館商店與講堂等空間與教育功能更加完備，展覽範疇亦得以擴展，常是結合古典與當代，讓展覽內容豐富多元也更趨年輕取向。

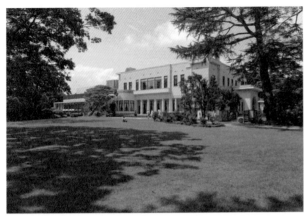

MEGURO

感受被綠意寵愛的白金高台
BIOTOP

白金台

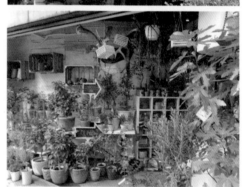

從白金台車站出來沿著外苑西通走，約莫 4 分鐘後會看到為小米設計手機的法國設計鬼才 Philippe Starck 於 1989 年設計的這棟銅綠色令人直呼「NANI NANI」的外星建築，外觀特異早期作為辦公空間，現今則是〈松本平太郎美容室〉。再繼續往前走 5 分鐘，就可以看到這棟也是銅綠色更被綠意包圍的建築〈BIOTOP〉，同樣具有舊時代詮釋未來感的設計風格。

〈BIOTOP〉名字取自德文，是「保有生物原本生態系的空間」，當時以創意總監熊谷隆志規劃結合時尚、生活與綠意的生活風格店。這棟三層建築，1 樓外側是 SOLSO 的齊藤太一開設的「BIOTOP NURSERIES」綠意空間，植物的自然氣息蔓延到整間店鋪。此外，1 樓的商品以天然化妝品、香氛商品、雜貨等為主，2 樓則是選自世界的男女服飾品牌，以獨特的品味選件。

3 樓是有著美麗陽台庭園的「IRVING PLACE」餐廳，陽光灑在陽台上繁茂植栽花卉，想像夜

BIOTOP

晚還有微風輕吹；室內則是以自然的木質基調為主，餐廳規劃由山本宇一與室內設計師形見一郎等共同打造的浪漫風格，最裡面的空間位置透過窗戶，還可以看到有個樹屋在平視眼前，這是中庭具有 20 年由日本樹屋第一人小林崇所打造的「星形」樹屋，還可以從外部蜿蜒而上爬上樹屋體驗特別的木造空間，無論白天感受樹屋和光影，或是夜晚在露台用餐，令人羨慕在白金台有這樣的一個稍微遠離人潮感受自然的質感空間，不知不覺已經持續了近 10 年。

無論雨晴的品味生活
AMAHARE

白金台

〈雨晴 AMAHARE〉是以 1970 年的老公寓改建的全新「路面店」（專門店），販售日本各地工藝家與陶藝家的作品為主，囊括了「茶、酒、花、食」主題的精緻什器，而背後其實是專營高級家具雜貨進口的南陽オモビト（omobito），因是首次以生活道具選品的店鋪型態開店，又選在高級到不行的白金台落腳，因此受到矚目。

「雨晴」的命名，傳達以「無論雨、晴，都能有放鬆心情的生活」為概念，LOGO 的設計採以 3 個象徵雨滴與日光的菱形，交錯出更多個菱形，彷若天地之間，因陽光和雨水孕育出生命與生活的無限精彩。主打著「和的美意識」的店家，還安排了擔任指導規劃的雨晴主人和店主兩個角色各司其職，讓店的個性因此更加鮮明凸顯。然而店鋪設計則散發出低調與優雅。

空間以泥灰色作為基調的想法，其實是個高難度的風格挑戰，尤在室內，泥作與人之間的距離尺度遠超過常見的清水模建築素材，但其細緻度又難以超越清水模，若拿捏失準便讓粗獷反成粗糙，或易被認為是未完之作，而這間膽大心細的設計是如何營造空間氛圍的呢？

負責空間設計的 TONERICO 將泥作從屋外延伸至室內，還將店門口設計像舞台框架般，保持其開放性。從正面看去就是一幅完好的風景，

當你走入時又能發現空間裡的層次與變化，而非單一視覺上的豐富而已。像是入口地面與店外同高並擺置陳列作品的桌檯，接著走下階梯的內凹地面區，這達 24cm 的段差增加了戲劇性，也明顯地讓視線高度起了變化。

不同於前排的自然光，內部照明不但調節了牆面的冷峻感，更利用光線與材質做出層次變化。像是左右兩側的牆面使用的木絲水泥板，讓灰色調下展現出色階的豐富性，並在壁龕般內凹處設置層架，以漸層光線形塑飄浮的效果。空間中所呈現的泥灰色，從地板、牆壁、樑柱到天花板間，還製造細微的漸層暈染，有如薄霧般凝聚出雲的意象，更烘托出棚架上來自 30 多個在地品牌，從玻璃、陶器、漆器、木器到鐵器等不同器物，其姿態、色彩、色澤與精緻感。

內凹地面的三排平行棚架也充滿設計巧思。1.3cm 見方的角鋼是棚架的骨幹，纖細的線條構築出的垂直水平讓安穩油然而生；層架上的「板盆」（擺放和服的木板）以木紋細緻的檜木製作，四周邊緣微微立起像是薄型的托盤又可精準嵌入棚架內，取出展示時也方便容易，甚至棚架可依擺放物品的高度調整板盆的使用或挪移，讓陳列更具彈性變化；而層架的寬度還依視野寬幅 70cm 打造，這些細微又帶點神經質的設計考量，又是一次美好的五感發見！

沉澱好心情的風格書店
BOOK AND SONS

学芸大学駅附近曲折步行 5 分鐘，住宅區內藏著一間氣質優異的理想風格書店。這原本是一間三層樓的辦公空間，在店主找辦公室空間時意外地相中，加上搬家時藏書太多，於是就催生了這間以 TYPOGRAPHY（字型排版）為主的二手書店〈BOOK AND SONS〉。

店的外觀從白牆延伸到白磚，店招牌是用金屬切割 Brandon 字型的店名，感受到迷人的細膩質感，白牆的三個不同大小的開口以精準合宜的比例切分，一是可隱約看見書牆的方框，以十字纖細的鐵框切割窗面；另一則是 Book and Stand 的咖啡窗口，玻璃上手寫著飲料 menu。推開中間玻璃門扉，內部空間也以白色為基調，搭配水泥地與深色木製書櫃，隨著 BGM 的播放，圍成一方明亮又讓人放鬆沉澱的優雅空間。

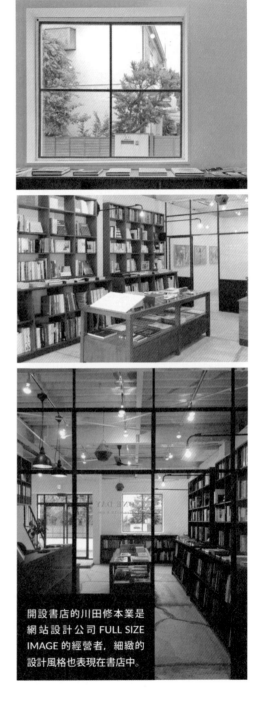

店內的書籍新舊並陳，書量超過千冊以上，多以字型、平面設計類的雜誌、書籍為主。佔比9成的舊書多數是從事網站設計的店主人川田修在學習設計時購入的書籍，不乏經典也帶些時代的氣氛，還有不少是令人懷念的停刊雜誌，像是《デザインの現場》，或是《アイデアIDEA》的精彩過刊，甚至有平面設計師 Herb Lubalin 在 1968-1971 年設計的 Avant Garde 雜誌，也因而衍生了字型等。此外，店內也販售原創商品，像是用活版印刷印上不同字型的店名書籤、原子筆、馬克杯與帆布袋等，同時讓室內飄散咖啡香的是來自京都烘焙的有機咖啡。

簡單的空間有些巧思的設計與選品：sonihouse的木材質 14 面音箱，從岡山服飾店 NAPRON 訂製的工作圍裙，深色薄壁的書櫃則來自東京板橋的木工家具店 AS.CRAFT，還有法國設計師 Jean Prouvé 設計、線條優美的壁燈POTENCE，清玻璃的黃燈泡在空間裡有畫龍點睛之效。隔著一面細鐵框的玻璃牆後，是另一展覽空間，展出與字型、設計與影像相關的展覽，特別是店主本身收藏了不少瑞士設計師Emil Ruder、義大利設計師 Bruno Munari 與包浩斯 MAX BILL 等人的經典海報設計。造訪時是濱田英明寫真展「ONE DAY」，坐在Gallery 的空間內向外望，還能欣賞被方窗框住的戶外綠意風景，感受悠閒愜意的店內時光。

開設書店的川田修本業是網站設計公司 FULL SIZE IMAGE 的經營者，細緻的設計風格也表現在書店中。

你我每天的新鮮雜貨店
FOOD & COMPANY

学芸大学

這間外觀看來溫暖又易於親近的小型雜貨超市，簡單乾淨又帶著不刻意的設計感，位在居住感的学芸大学駅附近，是認真要提供社區的街坊鄰居一個添購食材的小店〈FOOD & COMPANY〉，店名中的「COMPANY」不是「公司」而是「夥伴」（仲間），指的是由食物所連結的夥伴們，包括：生產者（含小農）、客人、鄰居、廚師、合作夥伴與工作人員等，重視的是食物與人的連結關係。俐落又圓潤的 LOGO 下方還有個副標是用比較細的字體寫著「YOUR DAILY GROCERY」，意味這間雜貨店（柑仔店）是洋溢著人情味又提供生活便利性的食物商店。

〈FOOD & COMPANY〉的概念是「為美好生活提案的場所」，這個比較像社會企業的公司，背後團隊集結許多具有國外城市生活經歷的人們，借鏡過去的經驗，反思在東京城市裡的價值，想從日常裡一點一滴來改變世界。店內提供的無論是食品或是食材，都要能被信賴地符合 5 個基準：「Fresh, Local, Organic, Seasonal, Sustainable, 即 F. L. O. S. S」，注重新鮮、在地、有機、季節性與永續性，並將這樣的觀念傳遞給消費者。

空間的設計也十分簡單，光線明亮溫暖，食品食材都被明確整齊地陳列，有些還會寫下食材的產地、特色等貼心小叮嚀，我認為和其他賣店很大的不同是寬敞的走道，不只可容推車經過，久留也不用擔心會妨礙通道行進或與人擦肩，反而可以慢慢地仔細地挑選一整天的食材

DAILY GROCERY

與雜貨商品。店內有一處是有張大桌與幾個座位,讓店不只是食物販售的場所,還能透過各種不同的活動,連結起社群中人與人之間的溝通交流,強調的是社群間的永續經營。

從店外看起來,這漂亮的店被木框玻璃窗框出一面像櫥窗般的外觀,這個感覺安心又讓人富足的食物雜貨店,其實更多的感受是種有人在背後呵護與把關的幸福感,期待美好在這裡持續發生。

〈FOOD & COMPANY〉背後還集結了一群好品味的設計團隊,包括網站裡的寫真攝影是濱田英明、LOGO 與網站的設計是 launch inc.,還有室內設計 STUDIO DOUGNUTS 等,讓美好的概念也可以美好又有品質地呈現。

Yokohama

以為橫浜就是海港城市、美術館、藝術三年展、耶誕城、煉瓦倉庫、國際客船中心、高聳的 SHOPPING MALL；回看過去，還有柳宗理為市營地下鐵設計的車站家具、為上野毛動物園設計的指標等……，不僅於此，利用體育造街、街區型的購物商區、以編集為主題的旅館、老旅館新生風貌等，新可能仍在發生中。

在横浜體驗西岸的風格生活
MARINE & WALK YOKOHAMA

横 浜

沿著海景延展出綠意環繞的倉庫街景，是位在橫浜赤煉瓦倉庫旁的街區型商場〈Marine & Walk YOKOHAMA〉，又是個屬於大人遊憩的新概念景點。它之所以迷人，是當你白天走逛街區裡或登高或環繞，船隻點綴著天海藍的港灣景色、各式植栽所縈繞著紅磚白牆的異國般街景；或到了夜晚高掛的串串燈泡，讓這裡宛如夜晚市集般被點亮起熱鬧，都讓身在其中的訪客不斷轉變豐富的視野風景。

這個由日本三菱商事打造的新概念的空間，是囊括「衣」、「食」、「住」、「遊」的嶄新感性空間，以「上質的時間」與「開放感」為概念，5 棟兩層樓的建築所構築的街區巷道，共聚集 24 間店鋪，其中 13 間強調首次登陸橫浜、6 間是新的商店型態、1 間是首次登陸關東地區。然而他們所有的共通特色，就是營造出港灣的休閒氣息，若是歸納出一些關鍵字，則包括了「時尚」、「Lifestyle」、「美國西岸」、「加州」、「波特蘭」、「溫哥華」、「英國」、「紐約」等，揉合歐美、優質也自在的西方現代風格。

剛開店時有複合式美國西岸生活風格品牌 Fred Segal 進駐，主打一種輕鬆慵懶的奢華風格概念；也有英國品牌 MARGARET HOWELL 與 H&M 集團高階品牌 COS 在此插旗，將簡約洗鍊的服飾風格植入空間；還有完整展現加州自由的

都會生活風格選品店 COMMUNITY MILL，其選品包含家具、雜貨、陶藝與古董等，並附設海洋風飲料吧 SODA BAR，有東京較少見的美式選品，亦是日本初出店；與加州有關的還有鞋店 TOMS。而來自原宿的英國風男性服飾 NEIBORHOOD、荷蘭單寧品牌 DENHAM，都為這裡的異國情調增添流行氣氛。

這些以沿海城市的生活風格與服飾品牌店家，與橫浜港交錯出難得輕鬆的海洋情調。而 10 多間餐廳也延續此風，甚至泰半提供了觀海的露台座位，像是加州鹹派餐廳 Pie Holic 是聚會的熱門餐廳，也有西班牙的海鮮燉飯餐廳 MIQUEL Y JUANI，而 KAKA'AKO DINING & CAFÉ 則是充滿綠與壁畫的漢堡店附設麵包坊，另外還有史努比餐廳 PEANUTS DINER 與來自關西的 good spoon 等富有東西方風情的餐廳。另有個享有海景結婚場所的「BAYSIDE GEIHINKAN VERANDA」，好似海洋漂浮窗外般，是橫浜限定、日夜輪替上演著的浪漫景致。

再次造訪時品牌更替近半，但海岸悠閒氣氛仍舊瀰漫著。這個以風格商店連結起美國西岸風情與橫浜港口記憶的商場，企圖讓人們從單純的消費進階到體驗豐富的生活，我樂於再發現紅磚牆上的貓咪塗鴉，還有可以坐在半露天的沙發上享受海風吹拂與海面波浪搖擺的韻律。

旅館 × 編集
HOTEL EDIT YOKOHAMA
横 浜

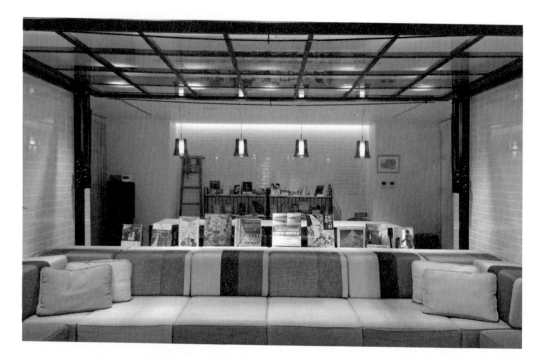

落腳於擁有美麗夜景、帶些悠閒氣氛的港口都市：橫浜，〈HOTEL EDIT YOKOHAMA〉和京都充滿藝術文化氣息的〈HOTEL ANTEROOM KYOTO〉一樣都出自知名團隊 Urban Design System 的企劃、設計與營運，而這間旅館顧名思義，「Edit」代表是間擁有編集概念的旅館。

在橫浜的這棟面河大樓，可是棟 2015 年完工的複合式大樓，少見的特殊概念與機能，獲得日本 Good Design Award 的「地區性 / 社區發展與社會貢獻活動」獎賞，而進一步了解該大樓的組成結構，其 5-14 層是 130 戶可出售的高樓層住宅空間，地上 1-4F 則作為旅館和提供住戶們一個大眾交流的空間，在 2F 還有分租辦公空間。旅館部分則有 6 種房型、129 個房間，以「編集充滿個人風味的旅行」為主題，藉由「編集」過後，無論是旅行、商務都能享受充滿靈光乍現的住泊體驗過程。

工作、生活、美食、玩樂、聚會，甚至睡眠，每天每刻到每秒，
藉由「編輯」的概念與手法賦予新的風格與想像樂趣。

YOKOHAMA

以型態來說，它是目前日本流行的「宿泊特化型旅館」，所謂的「宿泊特化型旅館」，就是以住宿為主，並提供基本的共用空間、餐廳，但更強調「機能」和「設計」的部分，在房價制定上並不比星級旅館昂貴，但又有其一定品質，無論是房客、住戶或遊客，都能在此滿足所需，編集出有風格的工作與旅行型態。

關於旅館的氣氛，進入到內部的 Lobby 便能感受到以潔淨的白作為基底，但不是單純地粉刷白牆，而是泰半以亮面白瓷磚鋪排出一面白皙，在磁磚尺寸上講究與附近的地標建築煉瓦倉庫有著相同的大小，加上天花的暖白與地面的灰白，讓即便是白色，也能在空間表現不同的質地與層次。若進一步解構 1F 利用空間形塑出的場景，則可理解 Urban Design System（簡稱 UDS）在當初規劃旅館時，是如何藉由連結合作網絡，將新元素紛紛納入這間旅館裡，成為一種新的生活提案形態！

例如，從旅館門口左邊與以「地上閱讀的機上雜誌」為概念的《Papersky》合作出一間旅館內的「Travel Store」（旅行商店），這方空間除了雜誌外，還提供無論日常或旅途都能使用的文具與生活用品，透過擁有這些原創商品，讓人隨時都能感受到旅行中的心情，這是其一。

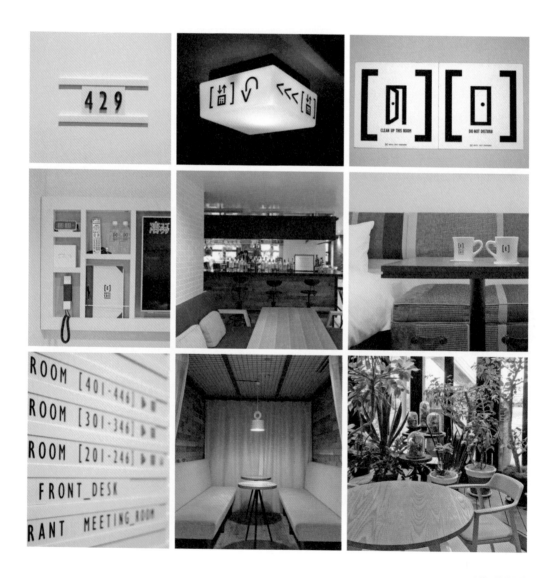

若想體驗以藍天海洋為背景，
過著充滿創意又愜意的美好生
活，這個離馬車道駅不太遠的
旅館裡，或許可以讓你率先預
見到這幅未來的生活藍圖。

YOKOHAMA

其二則是在 Lobby 裡的各式原創家具上，也能盡情享受閱讀。旅館與 Landscape Products, BAGN 合作選書，是謂「Book Selection」，由知名編輯岡本仁以「旅」為軸心、「生活風格」作半徑來挑書，涵括食、思索、放浪（閒逛）、藝術與生活等類別，你可以揀一本書、選一張沙發，或是在沙發後的多用途會議空間裡閱讀，為生活與旅行激發不斷電的創意靈感。

其三，與「POP CHART LAB」合作，增添旅館內的創意氛圍。這是一以圖表（chart）為主題的圖庫網站，將生活旅行相關的統計數據化為饒富美感與趣味的裝飾圖案，散落妝點在大廳與客房內，增添不落俗套的創意元素。

接著又發現蔓延各處、盎然蓬勃的空間綠意，是由「GREEN FINGERS」所打造出非日常色彩與自由遍佈的綠色商店，植物的多樣多彩，為旅館增加了生氣與美麗細節，這是其四。

此外，兩座 2 × 2 × 2 m 的可移動 Booth，放下紗簾可成為同事開會、朋友聚會的半私密場所；另有一個供租賃的多功能空間，作為小型會議、料理教學教室、派對空間等用途，都是讓空間更富變化的創意設計，此為第五亮點。

而在 1F 佔比最大、也最重要的用餐空間，是以「街場的食堂」為主題的餐廳〈RAGOUT & WHISKY HOUSE〉，名字裡的「RAGOUT」正是源自義大利與法語語源「燉煮」與「食慾大振」之意，餐廳的背景則是出自在東京專開有機餐廳的「GRIP」與「RACINES Boulangerie & Bistro」等的金子信也，採用神奈川的在地蔬果與食材烹煮，有健康與在地化的意識。而餐廳位在街道旁的窗邊空間，明亮的光線照亮白日的早餐讓人精神抖擻，食物健康美味講究外，強調無垢的原木桌面也帶來厚實的觸感；到了晚上，吧檯供應百種威士忌飲料，成為下班後放鬆心情的小酌之處，此刻不禁令人羨慕住在樓上的住戶能幸運地與房客旅客共享這療癒又有情調的角落，彷彿時時都在旅行裡。

走往客房時，從電梯的梯廳便能感受到旅館裡視覺設計的巧思。視覺由 Donny Grafiks 的山本和久設計，從字型、icon 到號號、標示載體，隨處充滿幽默趣味，也引人好奇房間內的設計。

在客房的空間設計上，簡單也延續 Lobby 行李箱般沙發的配色與質材，牆上懸著的圖表畫，電話、遙控器與礦泉水等一一整齊地排列牆上。房間色彩的一大亮點是地毯的藍底細紋，象徵橫浜的海洋色調，特別是 4F 的 Deluxe double 邊間具有最佳的橫浜景觀，更能親炙感受海灣氣息！至此，一場編集過的旅館體驗已經完成。

運動×創意：整個橫浜都是我的運動場
THE BAYS

橫浜

橫浜體育場鄰近日本大通的路口旁，有棟磚造建築，是被指定為有形文化財的 1928 年「舊關東財務局」，現在則是由橫浜 DeNA BAYSTARS 棒球球團所營運的複合空間〈THE BYAS〉。

空間的 1F 是販售球隊周邊商品的生活風格商店與球場美食 Café，2F 則是給運動相關產業的 share office 與 co-working space 會員制空間「CREATIVE SPORTS LAB」，白天透過窗景可見滿滿綠意，晚上則可感受到球場內熱情的加油歡呼聲！館內家具全採露營品牌 snow peak，可以在大帳篷內討論開會，3F 還有會議與交流空間，也提供一日見學體驗。B1 的 CLUB 是瑜珈為主的活動空間，也是運動基地，舉辦不限於室內場地的運動課程，帶領民眾到橫浜街道、海邊乘風慢跑，在公園進行戶外瑜珈等，將整個橫浜當作是大運動場。這個四層空間的共通主題是「SPORT × CREATIVE」，不只是老空間的保

YOKOHAMA ——

存與活化，並透過球團的力量藉由空間據點來帶動各項活動與不同領域的人們相互交流，希望打造出一個「次世代運動產業的共創空間」。

這裡歡迎各種不同背景的人加入創新，像是負責 LOGO、網站與品牌設計的是 NOSIGNER 的太刀川英弼，將自身的專長投入對運動的熱愛裡。在這個共創空間，可以感受到球團透過造街運動，為在地創造出新價值而增添好感度。

SPORTS ——

—— CREATIVE

THE BAYS

横浜老旅館・進化新設計
HOTEL THE KNOT YOKOHAMA
横浜

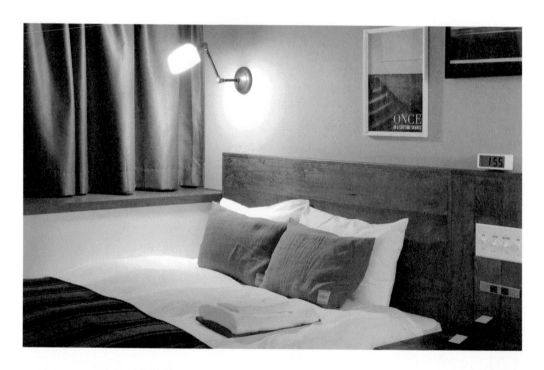

〈HOTEL THE KNOT YOKOHAMA〉的前身，是創立於 1984 年的〈橫浜國際飯店〉，以現在的眼光來看是普通到不行的設計，飯店大樓外觀是缺乏特色的米色磁磚和金色文字招牌，大廳則是膚色花岡岩牆與淡鵝黃色的石紋地板，還有鏡面的天花裝飾與滿佈的燈泡，不過，他們在 2017 年有了設計意識，以進化的方式一步步為 10 層樓的老飯店進行逐層改裝，還換了個新名字「THE KNOT」，風格也脫胎換骨一番。

「KNOT」（結／節）代表了很多意義，除了是航海速度的單位外，也可以包括抽象的人與人間的網絡連結點，或較具體的地點性的連結，例如橫浜港就是一個對內對外的連結據點。而立地在港町的旅館就將海港元素納入設計之中，並由 LANDRAW 的橋本健司進行設計改裝。

從灰磚牆、木頭壁櫃到馬賽克磁磚地板與木頭天花的大廳與客房，整個格調像是以海港與船

YOKOHAMA

艙作為背景，在客房樓層的廊道上可看到客船
內的海軍燈在水泥牆上，帶點工業風與輕鬆的
情調。在客房的設計上則採用灰色、木頭色與
海軍藍，並以黃銅點綴，表現出沉穩內斂又不
失樂趣的室內風格；牆上則有年輕攝影家松木
宏祐的黑白作品增添視覺動感。

至於家具選用上並非配置統一單調的家具，而
是特別與以 1950-60 年代美國木家具為特色的
日本品牌〈ACME Furniture〉合作，為每個房
間打造旅館專屬的設計家具，包括沙發、木桌、
床架，以及復刻 60 年代的古董燈飾等，還包括
衣架、垃圾桶、馬克杯、手寫板與衛浴裡的暗
青色琺瑯杯和沐浴用品等選品，呈現出格調一
致的空間風格。在沒有設置衣櫃的房內，則以
多功能的特製鐵架來完備掛置衣物與物品收納
功能，也讓空間視線更加通透。

入住期間還有個小插曲是，沒有意識到空調溫
度要設定在 23 度以下才會運轉，因此特別麻煩
旅館人員前來處理，沒想到來了兩位看似年逾
60 歲的資深員工來房內協助，這才想起儘管旅
館有了新設計，但應仍有不少在此工作一輩子
資深員工們繼續為它一生懸命，正是老旅館無
可取代卻逐漸凋零的靈魂。

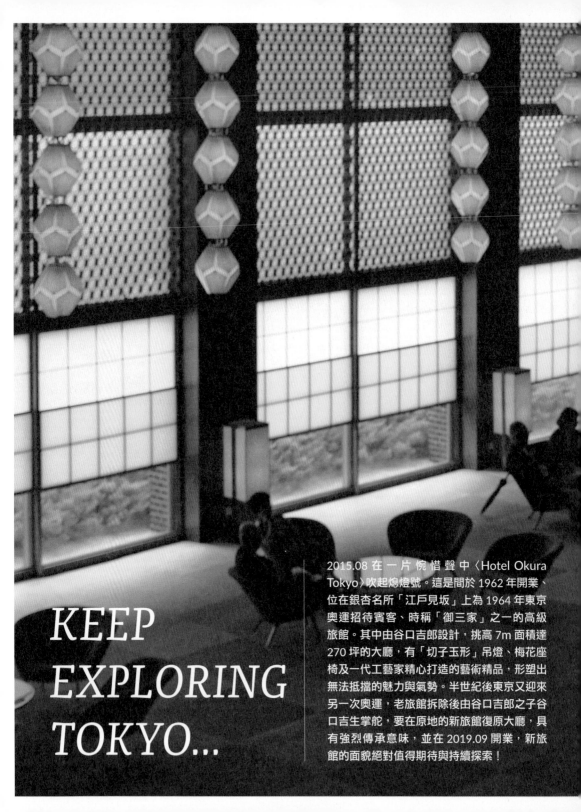

KEEP
EXPLORING
TOKYO...

2015.08 在一片惋惜聲中〈Hotel Okura Tokyo〉吹起熄燈號。這是間於 1962 年開業、位在銀杏名所「江戶見坂」上為 1964 年東京奧運招待賓客、時稱「御三家」之一的高級旅館。其中由谷口吉郎設計，挑高 7m 面積達 270 坪的大廳，有「切子玉形」吊燈、梅花座椅及一代工藝家精心打造的藝術精品，形塑出無法抵擋的魅力與氣勢。半世紀後東京又迎來另一次奧運，老旅館拆除後由谷口吉郎之子谷口吉生掌舵，要在原地的新旅館復原大廳，具有強烈傳承意味，並在 2019.09 開業，新旅館的面貌絕對值得期待與持續探索！

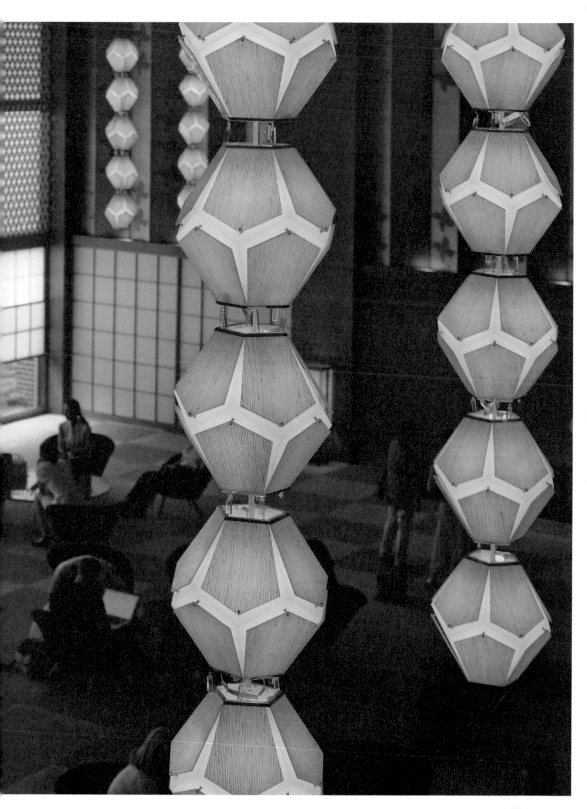

豪華絢爛的日本唯一新巴洛克宮殿建築
STATE GUEST HOUSE, AKASAKA PALACE

赤坂

〈東宮御所〉（迎賓館赤坂離宮）於 1899 年（明治 32 年）因皇太子將成婚而建造的皇室御所，由當時引領西式建築的英國建築家 Josiah Conder（1883 年建造鹿鳴館，人稱「日本建築之父」）直傳弟子片山東熊負責建造，採西洋宮殿形式，外觀對稱，兩翼如環抱般前彎，並融入日本傳統元素，在 10 年後才建造完成。之後主要作為皇室居住之用，直至二戰後交由政府管理，一度作為國立國會圖書館與東京奧運組織委員會等使用。在 1968 年內閣決議啓動翻修計畫作為迎賓館使用，由村野藤吾進行修建，谷口吉郎設計「和風別館」，於 1974 年開始移作接待外賓的場所。2006-08 年再次翻修，2009 年底在創建百年後指定為國寶。迎賓館為日本唯一新巴洛克式宮殿建築，傾全國建築、美術、工藝界之力完成，內部富麗堂皇、精雕細琢，天花板有細緻的油畫、浮雕與豪華絢爛的吊燈等，2016 年起開放供大眾上網預約參觀。

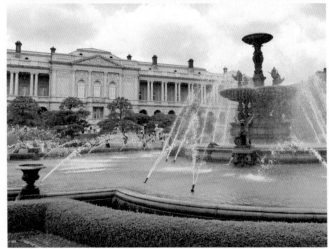

綠蔭包圍的透明基地裡發現大師
SOGETSU KAIKAN

赤坂

一樓的雕塑景觀與建築玄關前一根扭轉的黑色石柱都出自雕塑大師野口勇的設計。

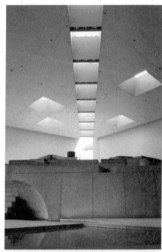

這棟青山通上被綠意包圍的玻璃帷幕建築，是 1977 年建築師丹下健三改建自己 1958 年的〈舊‧草月會館〉建築，是日本花道草月流的總部，創辦人敕使河原蒼風名字裡的「蒼」字（日文表藍色）表現在大樓玻璃上，映照著天空。一樓有扇形挑高的開放空間「草月 PLAZA」，是與民眾交流的場域，隨階梯層遞而上的三層石庭「天國」，由雕塑家 ISAMU NOGUCHI 野口勇設計，錯落的巨石有如神殿般的氣勢，自然光從上灑下，亦有潺潺流水穿梭其中，常有大型花藝展示其間，為空間注入生命力與柔美線條。

二樓原是會員餐廳，隨設計師 nendo 佐藤大將辦公室遷至大樓內，也展開餐廳改造計畫。黑色鏡面的天花板與桌面，玩弄著反射的趣味，彷彿漂浮於綠意之中，而黑色鬱金香椅在落地窗的綠幕前更展現美麗剪影，在少為人知的〈CONNEL COFFEE〉咖啡廳裡，是與自己相遇的角落。

赤坂的設計夜未眠

HOTEL THE M AKASAKA INNSOMNIA

赤坂

赤坂是古時花柳街與人力車穿梭的熱鬧區域，現在則是大樓林立的商業區。
原本就是商務市場蓬勃之區，有不眠的街與不眠的店填滿夜生活，越夜越是鼎沸熱鬧。

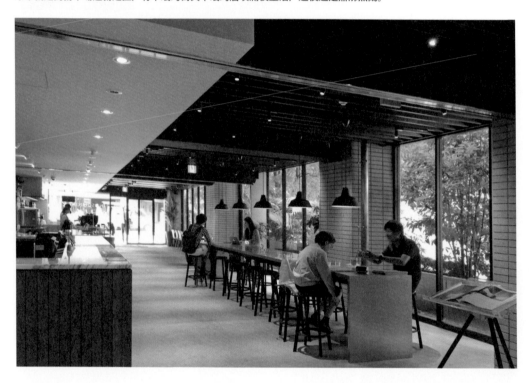

這棟以老公寓改裝的旅館，以「不眠旅館」（INSOMNIA）為概念，前頭加上代表小型旅館的「INN」，成為旅館名稱〈INNSOMNIA〉。

呼應了「不眠」這個主題，旅館一樓入口就是間來自京都的手沖咖啡館〈Unir〉，配合旅館只在此 24 小時不眠營業，不只對外營業，也以濃郁咖啡香氣，成為旅人難忘不眠的嗅覺記憶。

一樓空間將旅館的 check-in 櫃檯、Lobby 和咖啡館間的界線在設計上刻意模糊，但透過 9 m 長的咖啡櫃檯設計，很自然地便能將客人的目光引導到空間深處「INNSOMNIA」字樣，及其下方醒目的紅色沙發與書櫃旁，就是辦理入住手續的櫃檯。櫃檯後方有特選的商品陳列，前方還有張 6.6 m 長的不鏽鋼長桌，可以坐上 10 多人，讓整個看似簡單的長形空間區隔出三種

引進 24h 咖啡館的做法，讓旅館省去自營餐廳的部分，還能有全天候的簡易餐飲服務，甚至讓住客能享咖啡喝到飽，伴你度過漫長不眠之夜。到了早上，還有來自京都知名麵包店 Le Petit Mec 的可頌，光是這些美味就讓入住時光幸福倍增！

INNSOMNIA

座位形式與區域，使得越靠近客房電梯的入口端，私密的氣氛濃度就自然再高一些。

守候在電梯前的是機器人 Pepper，負責旅館相關說明。除了可搭電梯上樓外，也可以走日本住宅建築裡常見的戶外樓梯。而過去的套房成為現今的 7 種日式與西洋等大小不同的房型，最小有 35m²（超過 10 坪），最大達 60m²，是東京少見的寬敞房間，房內保留公寓的隔間與放空的戶外陽台。至於代表設計品味的家具，則配置了 B&B ITALIA、MAGIS 與 Le Corbusier LC2 系列的家具沙發，連低調簡潔妝點空間的照明燈具也出自義大利品牌 FLOS。

另外別忘了造訪特有的三間特殊房型，它們分別有著幽默的命名：24h 的健身房叫作 MUSCLE PAIN，器材選自義大利講究設計的健身品牌 Technogym；提供私人派對聚餐與料理廚房的是 KITCHEN DRINKER，使用德國 bulthaup 系統廚具；WORKAHOLIC 是工作空間，可以是寧靜理想的工作空間，也可以躺坐在 Eames lounge chair 上，會同好友共享影音，感受蘇格蘭精品音響品牌 Linn 的絕佳聲效。

伴裝或想像自己長住在赤坂，走下樓去閱讀、健身、料理或是看一部長劇，然後晚上和朋友約在樓下的咖啡廳，暫時享當一枚東京客。

在赤坂，蜷伏中覺醒
HOTEL RISVEGLIO AKASAKA

赤 坂

〈Hotel Risveglio〉意味著小空間不必然會犧牲住宿的品質與品味，更是針對設計與藝術感受度高與國外旅客所設計的旅館。名為「Risveglio」是源於「甦醒、覺醒」的義大利語，但它如何喚醒你？

旅館的基地被稱作「旗竿型」，是說竿部的長條形部分規劃作為一個黑盒子外觀的餐廳，而長方形的旗幡部則是一棟 10 層樓高的低調建築，外牆上分佈著不規則的窗戶尺寸與位置，加上旅館入口內縮並側開，讓出前方的一塊餘裕空地，也多了份進入前的期待感與私密性。

在這裡的 71 間客房中，有 69 間是 16m² （4.84 坪）的單、雙人房，於是旅館如何兼顧設計與藝術，並將完備機能凝縮於斗室特別引我好奇，

問題的答案得住進旅館裡，好好感受。

進入大廳，空間以木桌、磚牆、皮沙發、壁爐與落地窗等營造出安定溫暖的舒適感，還特意打造一個顯示英文「R」的燈光裝置「kizuki」，它能與網路的天氣預報連動，透過不同顏色的LED燈光來表現氣候狀態，兼備藝術與實用，打破空間的靜態平穩，產生流動感的視覺鮮度。

這個特殊裝置是旅館的藝術總監川上俊（artless Inc.）與博報堂旗下的機構 TBWA HAKUHODO QUANTUM 共同開發的裝置，讓整個旅館的內部設計符合「粗獷地洒落」的概念。其使用了大量原木色調並選用聚光燈來營造戲劇性的氣氛，略帶粗獷並瀰漫著東方神秘的氣息與細膩質感，凸顯與眾不同的空間特質。

除此之外，公共區域的標誌設計亦是空間裡的一大特色。川上俊以「不整齊畫一、不完整」的概念為主軸，刻意在文字與標誌設計的線條上表現斷落與不全，除了呼應「覺醒」，也激發觀者的想像力與創造力，但文字的結構早已滿足了完形心理，手法著實相當高明。

另一個看點就是關於客房內的視覺設計。

藉由將不同樓層的房內與不同藝術家合作進行

HOTEL RISVEGLIO AKASAKA

赤坂

壁面的繪製設計，而成為一大特色。其並非像很多旅館只是找幾位特色各異的創作者進行房間彩繪、自由發揮，而是以總監的角色來統整劃一，並專找擅長「書法、水墨、抽象」的創作者參與，單純的用色並配合房內以木頭、黑色為主的基調，且僅讓創作的範疇限縮在單一牆面，亦不至於喧賓奪主，更掌握了整體風格。

從 2-10F，有街頭藝術的 hiruka、展現毛筆筆觸抽象性的井上純、作品散發懷舊美國卡通氣息的花井祐介、用反覆曲線描繪為特色的 MHAK 等七位才華洋溢、獨樹一幟的藝術創作者參與下，開展自我性格的創作時，同中求異、異中有同，展現日本創作性格上的精緻純度。

繪畫外，我入住的 306 號房的規劃也值得玩味。

在這兼具舒適、機能與私密的狹小房內，格局上可分為兩區塊：一屬與水有關的亮帶，這長條空間的兩端分別是淋浴間與廁所，並各有道橫向拉門，中間則被可兩面使用的洗手台分隔，衛浴間用落地玻璃牆與暗室的臥室隔離，簡潔得像面展示窗，它一方面讓水帶區如燈箱一般，提供幽暗的臥室光亮，另一方面為顧及私密性，還能放下捲簾遮蔽與區隔，並為了減少推拉空間而設計的水平推門內側還設有暗鎖，既聰明也貼心地降低撞擊聲，來維持房內的寧靜感。

在翌日早上覺醒，我走進旗竿腹地上這間具有紐約布魯克林風格的餐廳，在如廊道般的空間裡感受食物擺盤與家具陳列的用心。特別令我印象深刻的是，店裡唯一的服務人員是位穿著有型有款的銀髮老爹，感覺帶著紐約的洋氣而來，他開朗、自信也熱情地向我道早安，服務亦是不卑不亢，整個人與店的風格全然吻合，餐廳風格的完整度實令我驚嘆，彷從某劇出現。

然而，一間商務型的旅館除了以舒適、合理的價格、便利的交通位置或者優惠的手段來吸引旅客再次入住外，〈Hotel Risveglio〉會讓我再度入住的原因會是什麼？我想，這裡可以期待是下回房間的格局、窗戶的開口形狀、不同房內的藝術風格，甚至是布魯克林式的早餐，應會讓每回的旅行多了回味的不同趣味。

about **DESIGNER**

川上俊，artless Inc. 代表。近期日本受矚目的設計師，作品風格橫跨設計與藝術之間，〈Hotel Risveglio〉是以安土桃山時代水墨畫所展現的高度洗鍊感，作為日本獨特美學概念的基調來貫穿全館。近期設計還包括2016年為〈hotel kanra kyoto〉重新設計識別與標示、瀨戶內的〈setouchi aonagi〉旅館標示設計、2018年渋谷〈hotel koe tokyo〉的品牌設計，中目黑自營的〈artless craft tea & coffee〉以茶室為概念，更是完整風格的呈現。

最小單位的設計旅館：膠囊旅館
NINE HOURS TAKEBASHI

竹橋

〈9h〉膠囊旅館已經開到東京都會區，空間與機能也不斷晉級更加入主題性。像是 2018 年 5 月的赤坂店提供非住客也能光顧的手沖咖啡服務，還有建築師平田晃久的加入設計的行列。特別是 3 月開幕、隱身在高樓林立裡的竹橋店，平田晃久在設計中，呼應鄰近的皇居到了夜晚從上俯瞰像是黑洞般的感覺，而讓 9h 的 C 型建築體和鄰棟建築圍出一個挑高的天井，別有洞天。中間還有雙螺旋的露天樓梯連結各樓層，架構出一個猶如回到未來般（像是對未來充滿想像與憧憬的 70 年代）的太空艙建築空間，且每個艙口都朝向陽光灑下的中央天井，讓住不慣膠囊旅館的我也深深被打動而興奮前去探訪。8 層樓的建築中，男性樓層是 2-5F 共 76 間，女性是 6-8F 有 53 間。這裡有提供以小時為單位的休眠計價方式，不必一定在此過夜，也提供純淋浴。還有，因為鄰近皇居，是絕佳的跑步空間，可以支付 500 日幣租借寄物櫃與使用 TOTO 淋浴設備，甚至一時興起跑步念頭的人，連運動服裝、球鞋都能租借，成為跑步中繼站。

2009 年以「1h 淋浴、7h 舒眠、1h 束裝打扮 =9h」概念的膠囊旅館在京都誕生。產品設計師柴田文江與識別設計師廣村正彰的結合，不只是膠囊艙房空間的優美線條、柔和的燈光以及清晰有質地的識別，連睡衣拖鞋、TAMANOHADA 的沐浴用品，讓豆莢般小巧的住居空間也能充滿設計質感、平靜、潔淨又和諧的氣質。

CAPSULE HOTEL

不安的時代更需要值得信賴的生活物品
LABOUR AND WAIT

千駄ヶ谷

在〈Playmountain〉對街，是由具男裝設計背景的 Rachel & Simon 於 2000 年所創立、並以「超越時代備受喜愛的物品」為概念的倫敦雜貨選品店〈LABOUR AND WAIT〉，進駐到步調漸緩、生活感漸濃的千駄ヶ谷區。店內有來自歐洲為主的生活物品，以實用、能長期使用與無多餘設計為選品基準，文具、工具到服飾配件與掃除用具等，種類多樣色彩豐富，跳脫日本生活風格店的選物範疇。店內呈 L 形的空間，陳列上亦具特色，將商品以平面配置圖的方式在牆上或棚架上擺放，維持了某種程度的秩序感。

最後我買走一個有近半世紀歷史的奧地利手工打造的琺瑯品牌 RIESS 白色便當盒，也是店內人氣商品。

思考工作事與生活物
THINK OF THINGS

˚095 | **STATIONERY**
2017.05-

千駄ヶ谷

社區小食堂
TAS YARD

˚096 | **RESTAURANT**
2004-

千駄ヶ谷

SENDAGAYA

　〈THINK OF THINGS〉是日本百年文具老牌 KOKUYO 所開設的風格概念店。1F 是結合 SHOP 與 CAFÉ 的空間，其入口處是與三軒茶屋 OBSCURA COFFEE ROASTERS 合作的 CAFÉ，以簡潔明亮的白色為基調；往內走的 SHOP 空間陳列了文具、生活雜貨到辦公家具等產品，還能在此製作自己的筆記本。SHOP 與 CAFÉ 座位交錯，呼應概念「超越工作與生活的境界，探尋自我風格的標準」，2F 是展演活動空間。

　〈Tas Yard〉的 Tas（「+」的日文發音）是因餐廳位置在交叉路口，是十足的社區型咖啡廳，即便中午來用個簡餐也能換得輕鬆愜意的喘息空間。店主中原慎一郎說當初以「成年男子也想吃的甜食」為主題來發想餐點。因為自己愛吃甜點，所以想開這樣的餐廳，像香草布丁特別用陶杯裝盛，吃起來感覺很有氣魄！屋外有〈GOOD NEIGHBORS' FINE FOOD〉，是間生活雜貨店，附近還有間同系列的街角咖啡店。

街角小茶鋪裡的老靈魂
HACHIYA

千駄ヶ谷

東京千駄ヶ谷和代官山都開設的日本茶小鋪〈八屋〉，以「於現代建構全新的日本茶文化」為概念，從空間到茶飲都試圖在傳統中再創新。從線條紋樣上就擷取了不少傳統元素，例如LOGO的「∞」上就令人聯想到日本的水引結繩，和紙壁紙則抽象了葛飾北斎的浮世繪版畫《神奈川沖浪裏》的浪起圖案，方柱上有片麻葉紋樣的組子，以及牆面大量用魚鱗紋的淺色磁磚鋪設，並擺上茶碗與陶杯增添活潑性。而

配合白色牆面的室內鋪設了淺灰水泥地板，戶外則是玉砂利石子地，還有暖簾、行燈與竹板凳等，在住宅區裡營造出看似傳統茶屋的外觀，內部以亮色營造出輕盈與年輕的空間感。

飲品上則融合傳統的點茶手法和現代新創口味，更堅持用來自新潟燕市、手工鎚打敲出的銅製200年茶壺名店「玉川堂」茶壺來沖泡茶湯，並加上奶泡混合出的抹茶拿鐵與煎茶炭酸冷茶

小紙鋪
PAPIER LABO.

千駄ヶ谷

SENDAGAYA

等，即便口味新穎，道具卻很傳統扎實不輕忽。另外還有胡麻、焙茶與抹茶等零食提供外賣。

然而在這個點亮住商區域的茶鋪背後，其實是由一間當地的不動産公司 FaithNetwork 所營運，設計規劃也是由專作空間、設計與仲介相關的 TATO DESIGN 執行，店鋪後方還有「Grand Story 千駄ヶ谷 2」share office 提供租賃，也是具有設計質感的辦公空間！

北参道駅附近的〈PAPIER LABO.〉，顧名思義是間專賣紙與紙相關的小鋪，非常簡單的空間卻非常迷人。挑高方正的格局，店內家具、燈具與物品都被精心排列，因此從正面看來是比例完美的切割平面。店內販售的商品有和紙信封、客製名片訂製、紙錢包與紙製香繩等，我買了捲柏林 LUIBAN 的銅製膠帶，因是銅質，使用時會有無法預期的皺摺感，也具有點重量，相當特別，還有很多如珍寶般的特殊紙製用品。

表参道味道
A WALK in OMOTESANDO
表参道

SAKURAI TEA `099

櫻井焙茶研究所内喝酒

2016.07-

以日本茶為主題、使用精美的茶道具，身穿白袍的茶師以嚴謹講究程序的手法，讓人在品茶前欣賞吧檯前儀式般的泡茶姿態。名為「焙茶所」正是有些茶以訂製的焙茶機烘焙，並用蒸籠蒸出氤氳茶香。所長櫻井真原是名bartender，他將調酒概念運用到品茶中，喝茶時採用高腳杯或陶杯，焙茶Roast外也有結合季節花果的Blend花果茶，或加入洋酒的「茶酒」。

KOFFEE MAMEYA `100

如問診般的品選咖啡豆

2017.01-

有鑑於日本咖啡文化的成熟，與對咖啡品味的要求更加個人化，原本販售咖啡的〈OMOTESANDO KOFFEE〉在建築變身後，也轉型為以賣咖啡豆為主的小店。目前所販售的豆子來自6個地區，包括京都、東京、香港、墨爾本、福岡與名古屋，前台的專業咖啡師會依據每個人沖泡的器具與習慣提供如何沖泡出最好喝咖啡的方式建議，是嶄新又細膩的客製化服務。

「Mignardises」是在法國料理套餐中，吃到非常滿足，最後再來份「一口吃」的甜點，是讓滿足破表的秘密武器。這些兼具味道層次與高顏值的精緻小點，亦可用來搭配飲料，為整套料理畫上完美句點。

UN GRAIN *101　　凝縮美感美味的洋菓子　　2015.11-

這間Mignardises專賣店在南青山1LDK AOYAMA Hotel選品店對面，有格調的外觀，是以「UN GRAIN」（一粒）為名的甜點店。主廚是曾赴法學習甜點的金井史章，販售的甜點只有一般蛋糕的1/3，像縮小的蛋糕一個個被放在如珠寶櫃的櫃裡，多達40多種依季節變化的選擇。這些嬌客顯得精緻且口味毫不含糊，表現出日本甜點製作極度講究的細緻感。

Café Kitsuné *102　　時尚老屋裡喝杯慢時光　　2013.02-

法國品牌〈Maison Kitsuné〉經營時尚、音樂，還有風格咖啡館。南青山店是東京唯一的〈Café Kitsuné〉。帶點隱密的竹籬與大石老松入口，從外看來像和室茶屋，經過小庭走入店內，木造空間中還有可愛的花紋壁紙，將時尚感融入老宅。早上9點開始營業，咖啡還是委託店家KOFFEE進行沖泡訓練。一條長型楓糖法式吐司搭配卡布奇諾，這個早晨就完美了。

喚醒衣食住的美感意識
CALL

表参道

不管是否為設計師皆川明的粉絲，這裡都值得造訪，也是 mina perhonen 風格的完整體現！

〈Call〉近乎佔據 Spiral 大樓一整層的空間，門口有瑞典藝術家的壁畫，空間除有優雅亮眼的色彩、可愛圖案的品牌服飾與吸睛的布料販售外，還有優質品味的選物，像是陶作家安藤雅信、大嶺實清，木職人三谷龍二與玻璃器皿作家辻和美與國外選品等，亦有自行開發的生活雜貨原創商品，還有嚴選的地方食材，從調味品、日本酒到野菜蔬果；還有間具圓拱天井與戶外面寬敞露台的〈家と庭〉CAFÉ，一個個區塊將店內劃分出廊道與店中店的趣味。

負責空間設計是中原慎一郎的 Landscape Product，將 mina perhonen 獨特又溫暖的特質，在和諧結合木與布質的空間裡巧妙展現。還有則是間接照明帶來的舒適氣氛，加上自然光的色溫差也並不違和。而其中該特別留意的看點之一是店內陳列，不乏大型器物或道具雖不經意地被看似任意擺放，其實精彩可看性不亞於美術館藝廊內的展示，相當值得細細品味。

而店內不分大小年齡與性別的店員，從服裝到氣質都是一貫地優雅謙和，彷彿都有著同樣的好品味。似乎不再是以年齡性別區分族群的時代，而是以風格與生活方式劃界。

重振日本元氣的旗艦基地
NAKAGAWA MASASHICHI

表参道

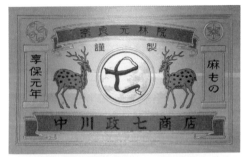

1716 年創業以「奈良晒」麻製品販售起家的〈中川政七商店〉在邁入 300 周年之際，選在靜謐的表参道巷內開設獨立旗艦店。這是棟 4 層水泥外觀的建築，建築裙腳種植高低錯落的植物，1F 的 43 坪店鋪與樓上辦公室空間皆由長坂常所設計，低調的旗艦店門面吸引人入內窺探一番。

店內以方正格局與明確的品牌區塊讓人快速掌握 1000 多件商品，而結合木頭與壓克力的展示層架，增加了多樣的彈性擺設並讓燈光能穿過透明層板亦沒有玻璃的厚重。店內整面落地窗，在白天導入戶外的窗景綠意與自然光線，櫃檯旁則有英國藝術家 Stephanie Quayle 創作出代表奈良的信樂素燒鹿，鹿背上的猴是當年生肖。

店內商品囊括了自家企劃、製作、販售、批發與作為顧問的品牌，包括以麻布料為主的「遊中川」、以「日本的禮物」為概念的「粹更 kisara」，也有奈良製造的襪子品牌「2&9」、高級麻料手帕「motta」、生活道具的「中川政七商店」與集結日本各地工藝的「大日本市」等；並有輔導過的波佐見燒馬克杯「HASAMI」、奈良吉野的「堀內果實園」、新潟燕三条忠房的「庖丁工房 TADAFUSA」刀具，這些品牌的共同概念都是要「重振日本工藝的元氣！」2018 年店內特別設立體驗服務，讓人們可以在這寬敞安靜的空間裡盡情嘗試商品的吃穿用。

理想生活的可視化

CASICA

新木場

2017 年末在新木場所開張的生活複合概念店〈CASICA〉，引發了熱烈的討論，我想它又代表了另一種不同型態的生活風格選品商店。

所在的位置是電車「臨海線」與「有樂町線」的終點站「新木場」，搭車雖得多花點時間，但出站後步行可達，且氣氛迥異於都內的匆忙緊張感，有帶點都內小旅行的感受。而「木場」

是江戶時代擺放木材的地方，所以附近不少擺放木材的倉庫，在被綠色藤蔓披蓋的水泥外牆還留有「福清」二字，就是利用了過去擺放珍貴木材的倉庫空間改造成為一新概念的商店。

「CASICA」唸起來就是日文發音的「可視化」，店家概念是「將生活過的時間與空間可視化」，似乎意味著這裡珍藏了視覺化的生活

軌跡，加上整體的視覺包裝處理得相當細膩有風格，讓人一眼看過就印象格外深刻。其實，〈CASICA〉背後的營運是拍製節目的媒體製作公司〈TANOSHINAL〉（「變得開心」的關西腔），很難想像這樣散發悠閒氣氛的倉庫二樓，還有拘謹乾淨的錄音室、攝影棚與辦公室。不過無論是製作節目的內容產業，或是可以購入的美好生活，都同樣要具備讓人變開心的特質。

而在一樓 300 多坪的營業空間裡，結合了商店、藝廊還有 Café 等複合式空間。其中商店的部分不分類別的混搭陳列了各種商品，從民藝到生活木雕，從木頭老家具到古道具，各種生活雜貨、植栽、書籍等，營造出令人嚮往的生活感。

例如有來自奈良陶作家 Atsushi Ogata、三重県的陶作家城進的器皿作品、也有高知的「土佐

新木場

和紙」（TOSAWASHI PRODUCTS）、日本生活道具品牌「東屋」（Azumaya）的道具器皿、山梨縣夫妻檔的手製衣料品牌「R&D.M.Co-」、長野木工作家井藤昌志製作的 Oval box 橢圓木盒、大阪源自泉州的百年老牌「神藤毛巾」、北海道的民藝木雕熊、摩洛哥黑白菱格紋地毯 beni ouarain 等，其中空間的陳列兼具趣味與品味，展現出倉庫的開放感與各種新鮮大膽擺飾情境，也賦予物品新的生命與用途。

店內除商品外還有一室挑高 13m 的藝廊，展示具有生活況味與故事的魅力作品道具，充滿無限可能。而整個空間的改裝由〈CIRCUS〉和〈焚火工藝集團〉進行，其中〈CIRCUS〉的鈴木善雄還將大正至昭和初期的家具依照過去的文獻拆解、修整後再組合起來，重現符合且融入了現代生活的樣貌與尺度。

主理 Café 的是「南風食堂」的三原寬子，像是歐洲熟食店的形式，以傾聽身體的聲音、結合藥膳和阿育吠陀飲食的概念料理，視覺上賞心悅目，風味自不可錯過。Café 吧檯後是面漂亮中藥櫃，打磨出原木淺色調顯得格外輕盈。

〈園藝と再生〉也用如藝術質地般的植栽作品在明亮空間與老古道具裡點出蓬勃的生命力。

Café在用餐時間提供三菜一雜穀飯一湯一漬物的套餐，以及咖哩飯。

SHINKIBA

CASICA

出發吧！山麓下的自然博物館
TAKAO 599 MUSEUM

高尾山

依偎環山林木裡的〈TAKAO 599 MUSEUM〉，前方是一大片翠綠草皮廣場，外觀是日本家屋磚瓦屋簷的兩層樓建築，對比這傳統意象的屋簷，四周壁面又是以完全通透視線的落地玻璃鋪陳出現代質地，讓建築同時呈現出文化性與開放感。這是以山與自然為主題的公共博物館。

內部空間以白色、清水混凝土來凸顯展示的主角：標本，並佐以多摩木材的溫暖質感；空間上包括：可坐擁草坪廣場的 599 CAFÉ，於入口處販售獨家商品的 599 SHOP、GALLERY 有 16 個可移動展櫃，櫃內用壓克力將植物昆蟲標本封存，表現出瞬間被凝結的生物姿態，而可移動的用意也在於發生災害時，移動櫃體可作為避難場所。至於展出動物標本的 NATURE WALL，除了白牆上的標本，拉下幕簾搖身變成多媒體播放室，虛實影像與真實標本的交錯對位令人驚奇，更感受到高尾山的四季魅力。

TAKAO 599 MUSEUM

TAKAO 599 MUSEUM

高尾山

高度達 599 m 的高尾山，有 1600 多種植物、100 多種野生鳥類，
還是日本三大昆蟲棲息地之一，多達 5000 多種類，具豐富的生態體系。

無論是靜態或是動態展示，館內每個區塊，或是延伸到線上 7 國語言的網
站展示，都兼具了現代美感與清晰傳達知識的實用性，而且並非所有動植
物標本或相關展示都必須簇擁在一個有限的室內空間，透過多媒體與科技
輔助，讓博物館作為引領、探索一座山的入口。從設計角度進一步觀看，
會發現無論字型、吉祥物、指標、圖表與動畫影片，甚至服務人員一身高
雅的深藍套裝，都完整地表現出這個時代，博物館裡無限新的可能風貌。

〈TAKAO 599 MUSEUM〉由日本設計中心的大黑大悟主導，並從 2012 年就開始以顧問的角色參與，

高尾山口駅
TAKAOSANGUCHI EKI

高尾山

'107 | **ARCHITECTURE**

博物館內有一池滿滿各種植物結下不同品種的果實，讓人可以親手觸碰這些大自然的恩惠。

TAKAOSAN

拿下設計後，小心翼翼地在這個年約 300 萬遊客、米其林三星的景點打造館內每個細節，讓人感受到不只是精心規劃與設計的用心，而是能化繁為簡孕育精萃展示的高超手段，及用現代語彙對大眾傳遞訊息的智慧，在這看似簡單的空間裡，有「開放」、「變化」、「嶄新」、「簡單」和「明確的定位與概念」的關鍵要素，在當代品味的美感中呈現也教育大眾，並能在此發現高尾山的魅力景致，絕對要來體驗一番！

在東京東南隅八王子市的高尾山，從新宿出發約 1 小時車程，讓人不知覺就進入山林感受自然。2011 年起高尾山開始開採溫泉，到 2015 年才設溫泉旅館，同時已執勤 50 年的「高尾山口」駅也重新翻修。負責翻修的建築師隈研吾，以高尾山山腰供奉大權現與天狗像的〈高尾山藥山王院〉寺廟屋簷線條作為設計的靈感，運用大量的多摩產杉材「地產地消」建造出現代和式風格，呼應參拜藥山王院時，沿路上的並列杉木，木香更是從步下電車的那一刻起繚繞至山林之間，展現出地域文化的特色。

TOKYO SELECT

東京伴手禮

1

FUJISAN TILE MUG

在日本以十字繡風格而知名的設計師大図まこと（Oozu Makoto）與陶瓷器設計師阿部薰太郎合作的品牌 The Porcelains，這款「富士山磁磚馬克杯」凹凸表面有如錢湯裡用瓷磚鋪設的富士山圖案，充滿設計巧思外，似乎為每天生活帶來好兆頭。

2

KAMENOKO SPONGE

〈亀の子束子〉2017 年將專欄作家石黑智子企劃的抗菌海綿進行改款，強調有銀離子及更佳抗菌效果，並由菊地敦己進行包裝設計，包裝保留老鋪 LOGO 的烏龜圖案，採取透明簡潔的包裝，用 KAMENOKO 的英文帶有嶄新面貌，更有多種顏色。

WHITE PULM S

1907 年創立的刷子老鋪〈亀の子束子〉的甜甜圈棕櫚刷是為了配合現代廚房所開發出用雙氧水脫過色的白刷子，素材是用天然棕櫚纖維製成，可洗鍋子、洗菜上的泥土或砧板。且因甜甜圈中間有孔所以容易乾燥。

3

SARUTAHIKO COFFEE

〈猿田彦珈琲〉惠比壽本店創立於 2011 年，9 坪小店總是擠滿了人，取名自猿田彦大神的咖啡店老闆原本是一名演員，理念是：「用一杯就能讓人變成幸福的咖啡店」。除了店內飲用，有提供綜合、單一產區與低咖啡因的耳掛式咖啡可作為幸福伴手禮。

4

DARUMAMIKUZI

〈中川政七商店〉販售的人氣達摩共有 6 色，紅黃白綠紫粉紅，代表平安、財運、健康、學業、開運和戀愛，用陶土製作的達摩底部口可抽出籤詩，從大吉到末吉都有。尤其達摩要開眼，開左眼的同時要祈求願望，等到願望實現時，就是把右眼也畫上去的時候了！

360°BOOK MOUNT FUJI

建築師大野友資設計了 360°BOOK 的立體美書系列，用 32 頁的平面完全展開成一座擁有雲朵、白鶴的富士山立體美景，以 3D 雷射雕刻的方式加上手工穿線，幾乎是一步步手工打造過程，將這本纖細又精緻的書驚喜地呈現眼前，青幻舍出版。

TORAYA PETIT YOKAN

和菓子老鋪〈とらや 虎屋〉為機場推出空港限定的羊羹系列，盒子的包裝除了飛機外，背景會依照春夏和秋冬改變顏色，盒內 5 種口味：「夜の梅」（紅豆切面如夜梅得名）、「おもかげ」（紅糖）、「新綠」（抹茶）、「蜂蜜」和「空の旅」（白小豆）。

WELCOME SOAP

這件鯛魚燒形狀的商品是早年代工、2003 年創立自家品牌 TAMANOHADA 的肥皂，以取自製作落雁（和菓子）的木模作為其形狀，作為一種相當「日本的」感性禮物，表達著給對方的祝福，具有雕刻質感並有收藏價值般的禮物。

TOKYO SELECT
東京伴手禮

9 BALL PENTEL B100

1972 年就發售的這款翡翠綠的簽字筆，或應該說是水性墨水的原子筆，它用樹脂滾珠取代一般原子筆頭的鋼珠，寫起來更加輕盈滑順，筆頭附近還有一個小孔來平衡壓力，是不可多得的長壽設計。另一隻高雅的墨綠色筆是 CDT 和 Pentel Tradio 合作的塑膠鋼筆，將美感與實用完美組合。

KYOSUMI MUG

底大口小的特殊杯型是日本首間 BLUE BOTTLE COFFEE 清澄白河店開幕時，針對日本市場開發的原創商品，又稱為「清澄 MUG」，俐落的線條帶有優雅的圓角設計來自 CILASKA 的 Gallery & Shop "Do"，並產自岐阜，亦不同於店內飲用的杯子。

10 PRESS BUTTER STAND

被形容是「東京新土產」的焦糖奶油餅屬 BAKE 公司旗下品牌，進駐東京、池袋等車站內空間，以現烤的烤餅搭配奶油和焦糖雙層內餡讓香味彌漫車站，還把設計當作是美味外最重要的事。品牌形象塑造有職人味，從展現「鐵之美」的店空間到有著熔鐵配色的包裝，刺激人們購買的五感。

11 12 HANAFUKIN

如果要在〈中川政七商店〉找一件足以代表該品牌的「定番」商品，那就一定非「花布巾」莫屬了。這是以麻布起家的品牌用兩枚蚊帳質地的布料所疊製成 58cm 見方，具有吸水、快乾、柔軟、輕薄特質，適合作毛巾、抹布或在廚房擦乾盤皿等用途使用，還拿下 2008 年 G-mark，是店內最有人氣的商品。

MEIJI THE CHOCOLATE

13

明治以「THE」來強調經典與標準, 更打出「Tree to Bar」與「Farm to Bar」的契作與製程概念, 改變長期壟斷的可可豆市場！新包裝為長條、簡單具時尚的設計, 用抽象圖案在手工紙感上勾勒出可可豆果的輪廓, 並以不同顏色來區別產地風味包裝, 背面有酸甜苦香香雷達量度表讓人清楚辨識特色。盒內三包鋁箔包的巧克力有鋸齒、圓弧、長條與方塊形狀, 以產生不同口感。

14

FLOAT LEMON TEA

漂浮檸檬紅茶是利用廣島縣瀨戶田町當地產皮薄不苦、果肉味濃的「ECO 檸檬」輪切, 經特殊的乾燥後變成薄片；紅茶是來自得過「天皇杯受賞」的宮崎茶房。兩者結合後在 2 分鐘泡好！獲得日本經濟產業省的「The Wonder 500」足以代表日本好物之一。

KANEJU FARM JAPANESE GREEN TEA

茶葉品牌來自 1888 年自家創業位於靜岡縣牧之原 KANEJU 農園, 是日本條件優渥的產茶園地, 培植出新鮮、味道豐厚的茶葉並自行加工製茶；設計上則以江戶末年出口茶的包裝茶箱上, 運用浮世繪技術與歐文的花鳥畫「蘭字」風格茶標為新的品牌包裝設計出嶄新的風格, 霧面茶罐加上精緻的設計質感獨具魅力。

15

16

KAYANOYA DASHI

明治 26 年（1893）在福岡以醬油等食品製造起家的公司, 並在山裡開設以在地自然食材的「茅乃舍」餐廳。目前已是第四代經營, 並找來水野學為品牌重新設計並進軍日本橋與六本木, 以販售無化學添加與自然素材製成的高湯粉與調味料, 成為家庭料理的健康美味良伴。

MY PACE
マイペース

在谷根千遇見兩位相約剛逛過美術館的婆婆，她們是畢業數十年的老同學，坐在 since 1938 的〈カヤバ珈琲〉店外候位，我前去詢問是否在等位子便聊了起來。有趣的是在不知不覺中就聊到店內的同張餐桌上！原來其中一位阿嬤是建築師！一位是家庭主婦，現在她們孩子都已長大，可以開始自在過自己的生活。

談話間我 tag 到一個關鍵字 #MY PACE，如果能按照自己的節奏、步調與方式生活前進，我想應該是最幸福的生活方式吧！ ^_^